IP运营

爆款网文的影视化之路

刘仕杰 ◎ 著

图书在版编目(CIP)数据

IP运营:爆款网文的影视化之路/刘仕杰著. —武汉:华中科技大学出版社,2022.9
ISBN 978-7-5680-8561-8

Ⅰ.①I… Ⅱ.①刘… Ⅲ.①影视艺术—文化产业—品牌战略—研究—中国
Ⅳ.①J992

中国版本图书馆CIP数据核字(2022)第124321号

IP运营:爆款网文的影视化之路　　　　　　　　　　　　　　　　　　刘仕杰　著
IP Yunying:Baokuan Wangwen de Yingshihua zhi Lu

策划编辑:	饶　静
责任编辑:	程　琼
封面设计:	琥珀视觉
责任校对:	刘　竣
责任监印:	朱　玢

出版发行:华中科技大学出版社(中国•武汉)　　电话:(027)81321913
　　　　　武汉市东湖新技术开发区华工科技园　　邮编:430223
录　　排:孙雅丽
印　　刷:武汉科源印刷设计有限公司
开　　本:710mm×1000mm　1/16
印　　张:13
字　　数:166千字
版　　次:2022年9月第1版第1次印刷
定　　价:50.00元

本书若有印装质量问题,请向出版社营销中心调换
全国免费服务热线:400-6679-118　　竭诚为您服务
版权所有　侵权必究

前　言

网络文学是通过互联网发表的，代表大众文化的文学，是现代大众文化发展而来的众多形式之一。虽然其发展历史较短，在其诞生之初也受到了很多的争议，但不可否认的是，随着其自身生命力的逐步释放和蓬勃发展，如今网络文学已经成为无法忽视的文学现象。

我国的网络文学开始于20世纪90年代，当时网络文学还处于萌芽状态，技术的进步、新颖的创作形式，吸引了最初一批创作者开始尝试在网络上进行文学作品的连载。到21世纪之后，伴随着互联网的迅速普及，网络文学也开始呈现几何级增长的态势，创作者规模空前壮大，大量网络文学作品被改编成影视和游戏，形成了完整的网络文学产业链。网络文学也从最初的免费阅读，发展到今天拥有内容付费、广告分成、改编及衍生收益等多种收入模式，其巨大的商业价值已经显现无疑。其中，最为人们了解和看重的就是网络文学改编及衍生的影视、游戏等相关作品获得的巨大经济收益，也就是人们耳熟能详的IP经济。

IP是"Intellectual Property"的缩写，即知识产权。IP可以是一个故事、一个角色，也可以是其他任何受广大用户喜爱的事物。IP是生产力、

渠道力和营销力，是一切泛娱乐化得以顺利进行的核心元素。广义上讲，IP可以是具有内容衍生性、知名度和话题度的品牌，也可以是产品，甚至可以是人。当然，IP的产出更多的还是来自内容端，诸如小说、游戏、电影等，而现象级的IP一般都是跨界合作的产物。

追溯IP发展的历史，我们通常将2015年称为我国互动娱乐的"IP元年"，更确切地说，是网络文学的"IP元年"。作为IP最热门、最"易用"的源头，网络文学拥有完整的故事结构，并且容易进行改编，原著前期积累的口碑和读者群也为改编作品奠定了一定的基础。自从IP风潮席卷中国，网络文学IP蕴含的广泛价值逐渐被人们所重视，网络文学IP的开发一度进行得如火如荼，特别是热门的超级网络文学IP，更是成为影视剧开发商争抢的目标。超级IP的辨识度极高，是可认同的商业符号，对于影视剧开发者而言，它意味着身份认同，意味着自带流量。而一旦IP品牌化、价值化，IP的生产传播模式便会形成合理、健康的开发生态。

当然，爆款网络文学的影视化之路并不是一帆风顺的，以《择天记》为代表的大制作IP开发得不尽如人意，让更多影视剧开发者看到盲目和无序开发带来的巨大损失。开发者们也逐渐意识到，要想打造IP时代的新宠儿，创建属于自己的"流量帝国"，就需要了解、掌握爆款网络文学的影视化原理，用科学的方法，对优质网络文学IP进行影视化。正是在这种需求背景下，本书应运而生。本书逐一列举了近年来爆款网络文学影视化的成功案例，并提炼总结了这些作品在开发中所使用的原理和基本方法，以期能够帮助开发者们查找和反思开发中的问题，对网络文学作品进行科学评估，也帮助网络文学创作者们明晰网络文学影视开发中对作品的要求，以期能够同心聚力，推动网络文学影视化之路往更加清晰和顺畅的方向发展。

《IP运营：爆款网文的影视化之路》的创作目标，是分享爆款网络文

学影视化的基本原理和方法技巧，帮助更多开发者和创作者成为IP时代的弄潮儿。全书分三个部分介绍了网络文学的影视化之路：网络文学IP影视化的风起云涌、网络文学IP产业链的开发，以及网络文学IP影视化运营与营销。在上篇中主要介绍了网络文学IP影视化的相关概念、网络文学IP影视化改编的起因与现状、网络文学IP影视化常见的改编类型，以及怎么进行网络文学IP影视化的改编；中篇介绍了网络文学IP价值的开发以及网络文学IP产业链的开发；下篇主要介绍了网络文学IP影视化的运营策略与模式、网络文学IP影视化的营销策略等。

从内容布局上来说，全书共分为八个章节进行专题讲解，帮助读者正确认识网络文学IP影视化带来的机遇与挑战，并结合一些成功的案例，详细指导读者了解和熟悉打造网络文学IP影视化的技巧，让读者深入了解网络文学IP影视化的价值，把握该领域产业的发展潜力与未来趋势，以期能给有意于网络文学IP的开发者们提供方法、技巧和成功模板，为在IP热潮下不知所措、正在运营IP，以及走错方向的开发者提供一些新的思路。

从内容形式上来说，本书内容丰富，体系完整，解析生动，直观、清晰、详细地指导开发者了解和熟悉打造网络文学IP影视化的技巧。同时结合多个真实IP开发案例，让读者深入了解网络文学IP影视化的价值，通过分析各大互联网巨头、影视界大佬在网络文学IP影视化领域的战略与布局，解析其产业的发展潜力与未来趋势。

对于如何从经典的网络文学作品中精准把握IP，将网络文学IP的价值利益最大化，本书与之前市面上出现的IP运营类图书的分析及讲解也有所不同。书中不仅仅是在讲道理、讲方式，更是在举例子、谈经验。现在社会呈现多元化发展趋势，消费者想法各异，网络文学IP的营销也应该放下偏见，以充分尊重消费者的喜好为根本，只有当观众觉得开发

者和他一直在一起，情感诉求才可能实现。在充分研究目前市面上出现的所有网络文学IP的影视化作品后，本书在上篇对IP转化率最高的类型进行了分类，分为言情、职场、社会、科幻、宫斗、武侠、悬疑、喜剧与战争九类，并逐一加以拆解分析，以便为网络文学IP的开发者们提供一个科学的、完善的、从零开始打造超级IP的方法、技巧和成功模板，为影视开发者提供思路。下篇的网文IP影视化的运营，许多营销类图书都有涉及，但是针对网络文学IP影视化的运营，我们也有自己的方式和方法，在书中，我们详细介绍了网络文学IP影视化运营与营销的策略，希望读者能通过对本文的阅读，对网络文学IP营销与运营有一个更全面的认识。

总之，目前整个IP文化产业的价值核心是用故事、形象、影像等创意产权进行品牌经营管理，创造经济价值，将成熟的网络文学IP作品进行影视化，打造网络文学IP品牌包装、管理、运营。这对于网络文学IP后续的衍生开发和传播都可能产生积极影响。相信《IP运营：爆款网文的影视化之路》能够让每一位开发者渐渐走入超级IP大门，并逐步如鱼得水，创造出更多、更加优质的爆款网络文学IP的影视化作品。

目 录
Contents

上篇　网络文学IP的影视化改编之路

第一章　网络文学IP影视化的风起云涌 ……………………………… 3
 第一节　互联网时代,网络文学风潮火热来袭 ……………………… 3
 一、网络文学正解 …………………………………………………… 3
 二、网络文学发展的"前世今生" ………………………………… 4
 三、"一半海水一半火焰"的网文世界 …………………………… 5
 四、"Z世代"下的网络文学 ……………………………………… 11
 第二节　网络文学IP ………………………………………………… 14
 一、IP新概念 ……………………………………………………… 14
 二、网络文学IP新赋值 …………………………………………… 17
 第三节　网络文学IP影视化 ………………………………………… 19
 一、影视化还原读者心中的"梦幻江湖" ……………………… 19
 二、没有一部IP剧在孤独成长 …………………………………… 20
 三、掀起网潮浪花之后 …………………………………………… 23

第二章　网络文学IP影视化改编：网络文学IP新生态 ……………… 25
 第一节　网络文学IP影视化改编 …………………………………… 25
 一、文学+影视 开启新篇章 …………………………………… 25

　　　　　二、网络文学IP改编的特点 …………………………… 30
　　　　　三、题材分类：网络文学IP改编的流量争夺战 ……… 32
　　　　　四、IP的潜力与发展 …………………………………… 33
　　第二节　网络文学影视化改编现象级案例 ………………………… 36
　　　　　一、"天真无邪"的《盗墓笔记》 ……………………… 36
　　　　　二、"摸金夺宝"的《鬼吹灯》 ………………………… 39

第三章　网络文学IP影视化改编的类型 …………………………… 45
　　第一节　言情、职场与社会：梦想与现实的起落 ………………… 45
　　　　　一、让琐屑的生活变得浪漫不平庸 …………………… 45
　　　　　二、元老级职场剧的火热 ……………………………… 48
　　　　　三、百川归海，形成生之狂澜 ………………………… 52
　　第二节　科幻、宫斗与武侠：不同次元世界的精彩 ……………… 59
　　　　　一、宁愿在探索中失败，不在保守中苟安 …………… 60
　　　　　二、走到花团锦簇的绝地 ……………………………… 69
　　　　　三、每个人都有一个英雄梦 …………………………… 77
　　第三节　悬疑、喜剧与战争：体悟大起大落的魅力 ……………… 81
　　　　　一、强情节，快节奏，追求心跳的速度 ……………… 81
　　　　　二、鸡飞狗跳里演绎幸福的生活 ……………………… 90
　　　　　三、要铁血，更要柔情 ………………………………… 96

第四章　人物、情节与体验：网文IP新典范 ……………………… 101
　　第一节　人物塑造：以敬畏之心雕琢内容 ………………………… 101
　　　　　一、立好人设，树好形象 ……………………………… 102
　　　　　二、厘清关系，孕育情感 ……………………………… 107
　　　　　三、团队创作，把握核心 ……………………………… 114
　　第二节　高能剧情：以反转烧脑而引人入胜 ……………………… 116

　　　　一、伏笔、悬念、矛盾冲突 …………………………116
　　　　二、结构张弛，有效激励 ……………………………120
　　　　三、提升审美，确保舒适 ……………………………122
　　第三节　爆爽体验：以用户定位持续收割 …………………124
　　　　一、定位目标受众，确立审美需求 …………………125
　　　　二、"笑点""爽点""苏点"的三点合一 ………………128
　　　　三、书剧联运，剧粉与原著粉齐飞 …………………129

中篇　网络文学IP产业链的开发

第五章　网络文学IP价值的开发 …………………………………133
　　第一节　网络文学IP价值的内涵与评估 ……………………133
　　　　一、IP价值：聚焦热点，引爆内涵 …………………133
　　　　二、评估：网文成新宠，价值几何 …………………134
　　第二节　网络文学IP价值的开发条件 ………………………138
　　　　一、IP版权清晰明了 …………………………………138
　　　　二、IP文本内容为王 …………………………………140
　　　　三、IP转换潜力无限 …………………………………142
　　第三节　网络文学IP价值开发的案例 ………………………144
　　　　一、《开端》的开发，冷门IP的希望与明天 ………144
　　　　二、《三生三世十里桃花》的挖掘，爆款IP的
　　　　　　增值与赋能 …………………………………………146

第六章　网络文学IP产业链开发 …………………………………149
　　第一节　网络文学IP产业链 …………………………………149
　　　　一、摩拳擦掌的网文IP资本链 ………………………149

二、网络IP的流量旋涡新招式 ……………………………… 154
第二节 网络文学IP产业链开发案例 ……………………………… 158
一、顶流IP《琅琊榜》 ……………………………………………… 159
二、神作IP《全职高手》 …………………………………………… 162

下篇 网络文学IP影视化运营与营销

第七章 网络文学IP影视化运营 ……………………………………… 167
 第一节 网络文学IP影视化运营的内容 …………………………… 167
 一、IP影视可生存式发展模式 …………………………………… 167
 二、IP影视化发展的"第二人生" ……………………………… 169
 第二节 网络文学IP影视化运营策略 ……………………………… 171
 一、社会化媒体，扩大推广渠道 ………………………………… 172
 二、关键意见领袖，加快信息传播 ……………………………… 174
 三、巧用直播，引爆传播 ………………………………………… 175

第八章 网络文学IP影视化营销 ……………………………………… 178
 第一节 网络文学IP影视化营销的内容 …………………………… 178
 一、一个IP影视化团队的组成 …………………………………… 178
 二、IP爽感机制营销策略 ………………………………………… 181
 第二节 网络文学IP影视化营销策略 ……………………………… 193
 一、质量让位于流量，IP产出链式发展 ………………………… 194
 二、释放IP潜力，团队全助力 …………………………………… 195

后记 …………………………………………………………………………… 198

网络文学IP的影视化改编之路

近年来，网络文学产业的发展"锐不可当"，网络文学IP作为文化市场的现象级代表而备受瞩目，从网络文学IP中衍生出来的游戏、影视作品、动漫作品更是席卷全球，网络文学IP重塑了未来商业的秩序，引发了互联网领域的革命。网络文学IP的时代已经到来，"IP"经济也正在"潜移默化"地渗透到各个行业和领域中，许多令人惊叹的变化因为"网络文学IP"的到来正在悄然发生。

第一章
网络文学IP影视化的风起云涌

优秀的IP蕴含着巨大的商业价值,能够衍生出电影、游戏、音乐、文学、电视、动漫等形态多样的娱乐产品。网络文学IP与商业的结合,完成了网络文学IP的蜕变,释放了网络文学IP巨大的商业价值,网络文学也从单纯的文学形态进入了全产业链发展的进程。

第一节　互联网时代,网络文学风潮火热来袭

网络文学进入开发者视野,是伴随着网络文学创作者和网络文学作品日益激增而来的。据统计,2020年我国网络文学全年新增签约作品约200万部,全网作品累计约2800万部,全国文学网站日均更新字数超1.5亿,全年累计新增字数超500亿。

一、网络文学正解

欧阳友权教授在他的作品《网络文学概论》中给网络文学下了定义:网络文学作品指的是由网民在电脑上创作,通过互联网发表,供网络读

者欣赏或参与的新型文学样式，它是伴随现代计算机，特别是数字化网络技术发展而来的一种新的文学形态。

> **链接**：文学形态的发展经历了不同的阶段：口头说唱、纸质印刷和网络文学。作为互联网技术以及阅读媒介变革的衍生品，网络文学的发展时间有限，人们对网络文学的定义尚不统一，上述欧阳友权教授对网络文学的认识，比较具有代表性。

二、网络文学发展的"前世今生"

网络文学从最初的一星半点之势发展到如今的星河密布之姿，只经历了短短20年的时间，我们来打开时光的画轴，看一看网络文学的发展历程：

网络文学发展的第一个阶段为1995—2002年，这一阶段对应的是早期互联网的发展阶段，网文作者通过网上连载的方式进行创作，通过这种方式获取了大批网文爱好者的支持，并通过连载的文字获取收益。

网络文学发展的第二个阶段是2003—2012年，自2003年开始，知名网络文学网站——起点中文网开启了网络文学运营的新模式即VIP收费模式，自此，网络文学发展进入了新的阶段——收费阶段。

网络文学发展的第三个阶段为2013年至今，网络文学市场从蓝海进入红海。2013年，泛娱乐全产业链时代开启，资本入局，这是网络文学发展进入新阶段的标志，自此IP进入普通民众的视野，成为资本市场当之无愧的宠儿。之后两年，资本在网络文学市场进行了一系列大刀阔斧的动作：收购，控股，整合。资本以IP为中心向网络文学泛娱乐产业链的上下游辐射，以求在网络文学IP化领域取得先机。

网络文学IP改编的精品化之路也是经历了行业的阵痛后才初见端倪

的，在网络文学IP化开始之后，经历了囤积居奇、无序开发到市场反馈不良、资本根据市场反馈调整动作等一系列操作，典型的案例就是大IP制作《择天记》的不尽如人意，让资本意识到"IP+流量明星"的组合打法已经不适应市场的发展，"网络文学+泛娱乐产业"的结合要想走得更远，必须走精品化之路。可以说，网络文学IP改编的精品化之路是网络文学和泛娱乐产业不断磨合和适应的结果。

在市场的反馈下和有关国家政策的制约下，囤积居奇、无序开发、盲目投资的现象呈销匿之势，从2019年开始，网络文学IP化的发展脚步明显放缓，呈现出了阵痛之后的新生：网络文学IP制作深耕细作，现象级作品接连不断。网络文学IP的精品化之路愈加明朗，这对网络文学IP化的发展产生了较大的影响，自此，观众可以看到的制作优良的网络文学IP作品会越来越多。

> **链接**：中国网络文学作者呈现老作者与年轻作者相互促进的趋势，大批年轻作者进入网络文学创作梯队，为行业发展带来新机。在2020年的中国网络文学作家影响力榜单中，在男频、女频榜首的分别是猫腻的《大道朝天》和天下归元的《山河盛宴》。85后、90后成为网络文学作者的中流砥柱，95后作家作为新生力量亦不容小觑，多位95后作家也榜上有名。

三、"一半海水一半火焰"的网文世界

1）正面引导力度进一步加强

2020年，网络文学的健康发展受到相关部门的重视。其中，中国作协率先垂范，组织了一系列的相关会议来推动网文的健康发展。

中国作家协会为了推动网络文学健康有序地发展，组织了一系列的

研讨、培训等相关活动。为此，中国作家协会还在上海、南京组织培训班，为网络作者协会负责人和知名网络文学作家培训，其目的主要是为了突出创作导向，推动网络文学现实题材的精品化发展。中国作家协会组织众多知名网络文学作者发出《提升网络文学创作质量倡议书》，强调网络文学作者应该承担社会责任，传承中国文化，坚决反对抄袭，坚决抵制网络文学的媚俗、庸俗、低俗现象，艺术源于生活高于生活，推动网络文学现实题材的创作力度，为网络文学的精品化之路奠定坚实的基础。

除了中国作家协会之外，其他相关机构也做出了相应的努力。2020年，国家新闻出版署启动"优秀现实题材和历史题材网络文学出版工程"，出台了《关于进一步加强网络文学出版管理的通知》。

2）现实题材创作大幅增长

在中国作家协会和相关部门的大力呼吁下，2020年网络文学中的现实题材占比有所提高，题材结构进一步完善，网络文学中现实题材的作品反映了社会生活和时代的变革，弘扬了社会主旋律，网络文学的社会影响力不断扩大。

在2019年中国网络文学排行榜上，《星辉落进风沙里》《朝阳警事》等现实题材的作品成绩非常亮眼，这些现实题材包括抗疫与医疗、工业与服务业的发展、改革开放、脱贫攻坚，等等。现实题材在各大网络平台发布的年度新作品中占比达到60%，尤其是脱贫攻坚成了2020年网络文学现实题材创作的最大热点题材之一，这些作品正面描写了新乡村的发展史，塑造了一个又一个归乡创业者的经典形象，把"时代新乡村人"的形象展现得淋漓尽致，谱写了一部部关于脱贫攻坚血与泪的赞歌，脱贫攻坚题材作品的典型代表有《故园的呼唤》《特别的归乡者》等。除了

脱贫攻坚题材，受疫情的影响，抗疫与医疗题材也成为年度热点题材之一，医生职业文成为网络文学写作的新潮流，其中典型的代表作有《共和国天使》《酥扎小姐姐的非常朋友圈》等。

除此之外，行业文成为现实题材文的一个新方向。《神工》荣登第四届橙瓜网络文学奖年度百强作品榜，讲述了主人公从一个普通学生到制造加工领域神级大师的成长之路，从侧面反映了我国的工业强国梦想。《冲吧，丹娘》是由中国作家协会作家古兰月连载于咪咕阅读小说的作品，小说以浙江省革命英雄施奇为原型，以其经典事迹为参考进行创作，弘扬了红色文化，传播了革命精神，谱写了革命英雄的辉煌事迹。《扫描你的心》的作者是红九，该作品切入家电行业，通过客服的视角来反映民生热点问题。

3) 作品质量明显提升

2020年，网络文学创作精品化成为网络文学作者的一种创作共识，网络文学开始摒弃抄袭风气，原创内容不断发展，以质量为核心的网络文学创作开始从以量取胜向以质取胜转变。

网络文学作品现实题材创作注重质量提升的同时，广大读者对这一题材的关注度也在不断上升，各网络文学平台现实题材的阅读时长明显增加。此外，幻想类作品更加注重从经典文化中汲取养分，以及对中华民族传统文化的弘扬，像《大道朝天》《人皇纪》等作品都从不同的角度弘扬了中华文化精神。历史类小说如《燕云台》《大清首富》等正面描写历史的网络小说呈数量级增加态势，同时作品质量也显著提升。

4）类型融合创新趋势愈加明显

2020年，都市、玄幻、现代言情、古代言情、科幻、二次元、历史、悬疑等题材类型仍然受网络文学读者喜爱，主打"热血成长"的男频题材和主打"婚恋育娃"的女频题材持续升温；科幻元素得到重视，逻辑性、专业性更强的"硬核写作"成为网络作家的自觉追求。多元化、小众化题材垂直细分成为创新趋势，网络小说类型融合更加明显。

男频创作将科技、科幻元素融入传统题材，在融合中创造新的网文类型。《第一序列》在都市异能的传统框架中植入"后启示录"的科幻背景；《手术直播间》书写未来科技，开创都市专业医学文先河；《泰坦无人声》将科幻与悬疑结合，为读者提供了一部克苏鲁风格的佳作。

女频创作频频"破圈"，向轻科幻、商战等领域大胆开拓。《半星》通过职场新人与捉妖师的爱情故事，探索轻科幻与言情相融合的可能；《花娇》在穿越元素与商业角斗中，体现出精耕细作和大开大合的艺术手法。

5）网络作家队伍建设进一步加强

网络作家人才队伍建设进一步加强，广大网络作家责任意识、担当精神明显增强；人才队伍规模扩大、迭代加快，"95后"作者成为创作主力，"00后"作者日趋成熟；分级分类培训体系逐步完善，各地网络文学组织相继成立，网络作家队伍的组织建设水平不断提高。到2020年，500余家网站聚集了超千万网络文学作者，其中绝大多数为一般注册用户，大多缺乏系统化创作，签约作者100多万人，活跃的签约作者60多万人。2020年，网络作家中笔龄在3年以下的作者占53.7%。"95后"正在成为创作主力，2018年以来实名认证的新作者中，"95后"占74%。新

签约作者中,"00后"占比50%以上。另外,作者学历水平和创作时长均有所提高,专、本科学历占比约60%。

"90后""95后"作者的创作表现突出:"会说话的肘子"等跻身白金作家行列;"言归正传"打破阅文平台2020年仙侠品类均订纪录,开创"稳健流"先河;"老鹰吃小鸡"打破男频小说月票记录;1996年出生的"云中殿"进入阅文集团网络文学"十二天王"榜单。

6) 内容"破圈化"的现象开始在网络文学中逐步显现

起点中文网、创世中文网、云起书院、潇湘书院等网络文学平台,成为众多网络写手的聚集地。2019年,在这些平台上的作家数量就已达到了810万人,作品总数达到1220万部。正是互联网的普及,推动了文学网站的产生和发展,那些各具特色的文学网站,为了让用户认可其专业度,甚至将网站细分化,比如"榕树下"就曾根据题材类型的不同,将网络文学划分为"都市青春板块""言情幻想板块""悬疑惊悚板块""军事历史板块"等类别,并且增加了"影视强推""签约影视"栏目。此种改编方式在最大程度上发挥了网站平台的优势,可以让网站与受众群体能够及时沟通交流,粉丝大幅增加。此外,网页在底部亦设置了"合作伙伴"这一链接,粉丝在浏览网站之余,还可以搜索其他的文学网站,体现出数字媒介的优势。

7)"兴趣社交"成为流行趋势

随着版权意识的增加,网络文学用户的付费意识也正在逐渐增强,推动着网络文学行业创造更多有价值的作品,这一改变意味着IP粉丝时代正式来临,"粉丝化"成了网络文学发展必然要走的道路。

在这种背景下,网络文学受众更加注重社交评论,"兴趣社交"成为

流行的趋势，各种书友圈和角色圈层出不穷，阅文集团通过"粉丝化"的运营，让网络文学IP的凝聚力增强，其影响力不断传导到整个行业中，形成了一条专业的产业链，这一改变在网络文学IP的影视化改编中发挥了重要的作用。IP粉丝化将会对网络文学IP改编产生持续的影响，5G商用也给网络文学的IP改编带来了新的变革。而IP粉丝化在5G网络快捷的速度之下，容量增加，交互性加强，既为网络文学用户提供沉浸式的体验，也给网络文学带来新的机遇。

8）同质化、"三俗"等问题依然存在

网文市场一直存在的一个现象便是同质化与"三俗"问题，造成这种现象的原因有很多，其中主要的原因便是新媒体的兴起以及内容审核不到位。新媒体的兴起使得网文用户呈量级增加，随着市场体量的增加，大量的新闻不断涌现，不可避免地出现题材雷同的问题，与此同时，网络文学编辑不同于传统文学编辑，把关意识与编审能力相对较弱，把关意识的薄弱使得很多"亚文化"有了可乘之机。另外，部分网络文学作者妄图投机取巧，想要通过抄袭、洗稿、融梗的方式来收敛钱财，缺乏对网络文学和网文读者基本的敬畏之心。

相对于整个网络文学市场来说，能够引起读者共鸣，受到广大读者追捧的好文仍是凤毛麟角，特别是现实题材，创作难度相对较大，又与人们的生活密切衔接，在质量和数量上仍然有很长的路要走。

> **链接**：2021年是网络文学市场行稳致远的一年，我国的数字阅读市场成绩斐然，规模达到416亿元。未来，网络文学各个方面都将迎来飞速的发展，终会达到巅峰状态，这是伴随数字阅读生态体系不断完善，网络文学的商业价值不断提高，网络文学作家影响力也随之水涨船高的必然结果。

四、"Z世代"下的网络文学

1) 网络文学与传统文学的融合发展

网络文学精品化之路的发展离不开网络文学与传统文学的融合，传统文学在传承中华文化优秀传统、坚持中华文化立场等方面的成就有目共睹，网络文学与传统文学融合的过程也是传承中华文化的过程。传承中华文化，使网络文学蕴含人文审美品格，这应该是网络文学精品化之路的题中应有之义，也是网络文学作家的自觉追求。

"中华民族五千多年文明历史所孕育的中华优秀传统文化"是坚定文化自信、实现文化创造的宝贵精神资源，这为我们理解网络文学、创作网络文学、繁荣和发展网络文学指明了前进的方向，也提供了价值目标。

网络文学的创作不是从零开始的，网络文学的发展是站在"传统文学"这个"巨人"的肩膀上在"摘苹果"。网络文学的发展形势与传统文学相比可能有些"另类"，但是不可否认的是，作为传统文学之后的、新兴的文学形态，网络文学是在传统文学的基础上发展的，它汲取传统文学的营养成分茁壮成长，在继承中不断创新，不断发展，会走向新的高度。

2) 网络作家层级化加剧，新生代的机会更多

我国有各层次网络文学作者超过1300万，但真正能够得上"作家"称谓的比重并不大。从新手、普通写手到签约作家，再到网络"大神"，直至"白金级宗师"，是要靠创作实力来打拼的。不同级别的作家不仅作品质量和数量的差异很大，经济收入也有着天壤之别。一般而言，进入"大神级"的作家创作水准和收入相对稳定，处于"塔基"位置的新手则处境艰难，为此，有大型网站会给一些新手提供"低保"，让他们先"活

下来"。

网络文学作者也是分等级的,从新手到普通写手,到签约作家,再到网络"大神",直至"白金级宗师"的路并不是一条康庄大道。所谓"欲戴王冠,必承其重",在高手如云的网络文学领域,要想成为金字塔顶端的作者,不是仅仅靠努力就可以达到的。

任何的"大神"级别作者都不是一蹴而就的,都是在漫漫文学长路中一路蹒跚成长起来的,从不知名,到披荆斩棘,突破量变到质变的界限,迎来属于自己的高光时刻。

3)"IP情结"对网络创作的制衡作用明显,但"IP热"已呈降温之势

前两年版权转让蔚然成风,网络文学IP带来的高经济价值促使很多网络文学作者开始以网络文学IP的经济价值为导向创作网络作品,他们开始偏向于ACGN(动画、漫画、游戏、小说)的二次元创作,创作的目的就是为了通过版权的转让、网络文学IP影视化以及其他形式来变现,这种网络文学创作的功利化倾向对网络文学的健康发展非常不利,通过市场的反馈,IP热被高估的教训以及超级IP与改编作品实际效果的不匹配等问题,促使网络文学IP的市场价值回归理性。

内容为王、精品至上永远是网络文学创作的不二法门,这是读者和市场给网络文学创作与开发敲的警钟。所谓"超级IP"只能来自"超级努力",二度创作的"放大效应"须建立在"思想精深、艺术精湛、制作精良"相统一的基础之上。

4)网文出海势不可挡

通过各界的不断努力,"网文出海"已形成规模,在"网文出海"的过程中起决定性作用的仍然是作品的质量,这是网络文学出海行走天下

不变的秘诀。网络文学的世界化为中国文化与中国文学"走出去"提供了一扇窗,自此,"讲好中国故事""传播中国声音"成为网络文学的一个新的使命。

2017年"起点国际"上线,阅文集团在港交所上市,这对网络文学出海来说是一个利好消息,但要实现网络文学对外传播的可持续发展,只做到如此是远远不够的。在网络文学出海有了平台的同时,还需要网络文学创作以高品质的作品拓展并站稳海外阅读市场。网络文学要打赢这场硬仗,需要做的还有很多,不仅要使作品蕴含中国文化,体现"中国气派",还要用艺术的方式表达与人类心灵相通的东西,以达到通过"网文出海"实现"文化入心"的目的。

5)网络文学的理论批评将成为新的学术热点

随着网络文学的发展,针对网络文学的理论批评也随之而出,但是,网络文学创作的繁盛之姿与网络文学理论批评发展的薄弱之势形成了鲜明的对比。由此,网络文学发展的繁盛倒逼网络文学理论批评的发展,网络文学理论批评吹响了网络文学研究的"集结号"。

近年来,我国网络文学的研究队伍呈现出年轻化、集团化的趋势,并不断壮大。网络文学研究的学术集群遍地开花,传统的学院派开始研究网络文学,传媒批评也开始走"线上+线下"的道路,一些非常重要的学术期刊和主流媒体纷纷设置网络文艺研究栏目,提供学术成果发表园地,网络作家作品的研讨会也不断增多。

中国网络文学稳步前进的动力与活力之一便是网络文学创作与网络文学理论批评的结合,自此,网络文学生态不断得到优化,朝着健康的方向不断发展。理论批评从传统文学到网络文学的"转场"并不是网络文学领域理论批评发展的主要问题,网络文学领域理论批评发展的主要

问题是如何做好"入场"以避免传统理论对网络文学的简单套用。正如英国文论家拉曼·塞尔登所说:"理论是要被使用的、批评的,而不是为了理论自身而被抽象地研究。"从上网开始,从阅读出发,让理论批评既符合文论逻辑又切中网络文学特点,将是网络文学研究首先要解决的问题。

> **链接:** 网络文学与传统文学的融合已是大势所趋,层出不穷的新生网络文学作家是网络文学发展活力当仁不让的代表,网络文学IP正向着精品化的道路狂奔,网络文学的理论批评会使网络文学越走越远,"网文出海"也将成为"讲好中国故事,传播好中国声音"的有效途径之一。

第二节　网络文学IP

网络文学IP作为粉丝市场经济下的产物,对网络文学的发展起着至关重要的推动作用,在网络文学IP的推动下,市场和网络文学作者共同努力,齐头并进,创作出更多更好的网络文学IP。

一、IP新概念

1) IP风潮的产生背景——泛娱乐热潮汹涌

泛娱乐指的是基于互联网与移动互联网的多领域共生,打造明星IP的粉丝经济,目前形成了以明星IP为中心、多种创意产品有序繁荣发展的融合产业。

泛娱乐这一概念最早由腾讯公司副总裁程武于2011年提出,并在2015年发展成为业界公认的"互联网发展八大趋势之一"。"泛娱乐"是

大势所趋，这是因为它作为一个情感载体，寄托了广大粉丝对IP产品的热爱。近年来，众多商业巨头、影视导演都试图通过跨界融合的方式打造新的爆款IP，把综艺节目、电影或者电视剧变成具有吸金能力的大IP。虽然对于如何最大化挖掘IP的价值，让IP产品最大限度地变现，还有很长的路要走，但是IP产品的商业价值巨大，它具有光明的前景已是不争的事实。

对于资本市场来说，总是需要各类新鲜的概念来振奋信心，IP能够成为创投圈热烈追捧的宠儿也不外乎此。

泛娱乐时代开始后，互联网巨头腾讯率先进行了战略布局，其中，IP是整个布局的轴心部分，其目标是围绕明星IP，打造及构建一个娱乐新生态。之后，腾讯围绕战略布局展开行动，利用IP及粉丝经济的辐射效应，将网络文学、动漫、影视剧、游戏、音乐等内容进行了有效整合，推动了"泛娱乐"概念的流行。随后，阿里巴巴、百度、网易、三七互娱等互联网巨头纷纷效仿，加入到泛娱乐及IP的竞争浪潮中来，使得IP概念成为资本市场的香饽饽。

现如今，泛娱乐产业势头凶猛，已经成为我国经济发展的重要引擎之一，线上娱乐更是因为疫情的影响出现了规模性的增长，用户也对线上娱乐逐渐适应，短视频、在线音乐、移动游戏等都得到了迅猛的发展，各细分市场的发展势头强劲。在当下的环境中，IP不管是商业价值还是文化价值都已经得到了最大限度的放大，资本圈对优质IP趋之若鹜。

2）投创圈的新宠儿——IP

（1）对IP概念的深度解读

IP即"Intellectual Property"的缩写，中文翻译为"知识产权"。IP这个概念最早是在17世纪中期由法国学者卡普佐夫提出的。泛娱乐文化产

业链视角下的IP概念有狭义和广义之分，广义的IP指的是能够进行多媒介传播并且拥有初始粉丝基础的形象或内容；而狭义的IP则指的是版权及其作品改编出版、广播表演等分发权。打个比方，在影视领域，IP是指可以被改编开发的文学、网络游戏、漫画等文本，而IP剧则是由这些文本改编成的电影、电视剧、网剧、动漫等影视形态。

在不断发展的过程中，IP的概念有了更多的延伸。现在我们讨论最为广泛的IP是世界电影产业里的"文学财产"，当文学作品可以转化为影视剧时，其他的衍生产品自然而然也就出现了。

（2）IP建设

IP的价值来自共建而非交易。IP真正的价值在于它背后的情感，在于粉丝对于这个形象故事的热爱程度，在于它始终如粉丝所期待的样子。因此，只有围绕它经常与粉丝互动，在"共创、共享、共赢"的机制下才能保证它健康地成长，这样网络文学IP能以粉丝对作品的情感为载体，持续不断地创造价值。

IP建设的最终目的还是要回归到品牌建设上来，要围绕这个IP创造出区别于其他IP的专利性产品，便于产生品牌授权收益。IP包装就是某个人或者某企业通过各种手段方式，将IP完美地展现在大众的视野里，从而给自身以及品牌产品带来更多的好处和利润。当然，IP包装并不是简单的炒作，而是要以严肃认真的态度去包装每一个作品，所以在宣传、营销的同时要确保产品内核的可靠性和真实性。如果一个IP产品造假的程度高于真实的程度，那么在投入市场接触大众后，将要面对的不仅仅是单一作品的失败，也将对IP系列作品产生毁灭性的打击，同时对公司与自身的声誉有一定的影响。

链接：根据艾媒咨询发表的《2021年中国泛娱乐行业体验共享

专题报告》的数据显示，2020年移动游戏、数字音乐、数字阅读市场规模增速均超10%。中国泛娱乐主要领域市场增长速度较快，其中数字音乐市场规模在2018至2021年间年均复合增长率接近30%，而短视频增长更快，增长率达65.6%，移动游戏的市场规模增长缓慢，已趋向稳定。IP建设在泛娱乐市场上独领风骚。

二、网络文学IP新赋值

1）网络文学IP的概念

IP(Intellectual Property)在传媒领域中成了一个代名词，指的是资本对大量具有巨大潜力的文学和艺术作品的开发。网络文学IP的实质便是具有一定粉丝和价值基础的优质内容版权，网络文学IP实现了从网络小说向其他产品形态的跨越，其中最主要的开发形式包括影视、游戏、动漫、广播剧、衍生品等。目前来说，以BAT(中国三大互联网公司百度、阿里巴巴、腾讯)为首的各大娱乐资本集团以网络文学IP为中心，正在不断推动着泛娱乐生态的建设。

2）网络文学IP爆发的原因

十九大报告指出，我国社会当前的主要矛盾为人民日益增长的美好生活需要和不平衡、不充分的发展之间的矛盾。在社会主义市场经济飞速发展的当下，人们对物质生活和精神生活的需求和要求都在不断地提高，资本的消费营销以及年轻消费群体的崛起使得人们对文化娱乐的要求不断提高，同时人们在文化娱乐上的消费占家庭消费的比重也在不断提高，这就为文化产业的发展提供了最直接的动力。而网络文学作为文化行业这个"朝阳产业"中重要的一环，不仅迎合了国家关于"全民阅

读""大力发展网络文艺"的相关倡导,同时得到了相关管理部门的大力支持,其中包括对网络文学IP版权运营的支持以及对版权的保护。

其次,网络文学发展的时候正是"互联网+"概念提出的时候,"互联网+网络文学"便应运而生,网络文学有丰富的题材和强烈的故事性,这使得网络文学具有的巨大的商业价值,可以衍生出很多分支,IP自然成为文娱产业的重点开发对象。

最后,致力于布局"泛娱乐"的新生态,针对网络文学IP的新的商业模式,即以"打造明星IP的粉丝经济"为核心,基于互联网与移动互联网的多领域、多平台商业开发与运营的共生模式已经产生。"互联网+文化产业"的深度融合,在网络文学行业得到了崭新的发展机会,它打破了行业内以往的惯性思维壁垒,使互动娱乐走进普通大众的生活,同时有效地推动了全产业链商业模式的发展。

3)优质网络文学IP的核心要素

网络文学作品就其本身而言是具有一定的粉丝基础的文学作品,但网络文学IP则不同,网络文学IP的开发是有条件的,并不是所有的IP都适合进行全产业链的开发。很多网络文学IP或在转化的过程中"难产",或在市场的浪潮中败北。

那么,优质的网络文学IP应该具备什么条件呢?首先,话题性,网络文学IP的营销离不开话题性,IP化的网络文学必须自带话题,网络小说可开发性的前提是这部网络小说具有话题性,然后通过衍生体现其价值,衍生出的产品会反哺于原IP,从而增强网络IP产品的价值,这样不仅使网络文学IP易于变现,也为网络文学IP带来了品牌潜力;其次,互动性,网络文学IP的开发必须以粉丝黏性为前提,并且在其影视化的过程中内容创意是核心,能够将原著情节更好地展现出来,以获得大批原著

粉丝的支持和拥护,这样才能形成更强的口碑传播效应。

> **链接**:IP之所以被看重,在于其已经积累的一批追随者能带来可观的商业价值。现在的电影宣传都很喜欢用上IP的概念,国外的迪士尼、漫威公司都是为人熟知且非常成功的IP运作高手;国内也不乏知名IP,比如小说《盗墓笔记》,从文学创作推广到漫画、话剧、电影等多个领域。同时,IP的存在方式也很多元化,可能是一个故事,可能是某个形象,运营成功的IP可以在漫画、小说、电影、玩具、手游等不同的媒介形式中转换。网络文学IP成功的背后有很多的因素,最核心的因素就是它根植于网络文学,有着深厚的根基和源源不断的给养来源。

第三节　网络文学IP影视化

与现实不同的是,网络小说构造的世界有着全新的运行规则,它带给读者的满足感也是其他文学形式无法比拟的。优质的IP不仅带来了大量忠实的粉丝,而且通过对作者的明星化打造,更是一种对优秀作品迅速迭代成长的激励,增加了其改编后的关注度。"作者—读者—粉丝"这种模式既能保证网络文学作品的受众参与度,又能形成"利益共同体",这些都为网络文学的商业变现奠定了坚实的基础。

一、影视化还原读者心中的"梦幻江湖"

网络文学IP影视化指的是将网络文学IP改编为影视作品。将历史的车轮往回倒,纵观我国影视产业的发展历程,影视作品几乎都来源于文学作品,近年来,影视产业的快速发展,使得市场对剧本的需求成量级

增大。就我国目前影视行业的现状来看，专业编剧包括优秀编剧的数量有限，编剧大多数是作家兼职，甚至还有枪手编剧的存在。

> **链接**：在影视行业对剧本的巨大需求背景下，影视作品的来源——文学作品数量有限，青黄不接，对经典名著与经典传统文学作品的重复翻拍导致影视剧内容空洞、陈旧，这对影视产业的发展非常不利。在上述背景下，影视公司只能将眼光投向网络文学作品，而网络文学作品也不负众望，为影视市场带来了新的选择，为影视改编注入了年轻的血液。

二、没有一部IP剧在孤独成长

1）网络文学影视化改编起步期

网络文学影视化改编的起步期为2000年到2003年。在这一阶段，网络文学影视改编的主要作品来源是20世纪90年代末兴起的网络小说。网络小说自兴起之后便因为精彩的故事情节、独特的语言方式而备受欢迎，也自然受到了编剧的关注。

"网络小说+影视剧"的开端要从2000年说起，金国钊导演和学者影视公司合作改编了网络小说《第一次的亲密接触》，并最终将其搬上了荧幕，《第一次的亲密接触》的改编便是网络文学影视改编的开篇之作，标志着"网络小说+影视剧"的模式正式开启。

但《第一次的亲密接触》的影视剧改编并未达到理想的效果，没能延续原著所取得的耀眼成绩，口碑和收视皆遇滑铁卢，其中最主要的原因还是这个作品的改编难度非常大。当然，最根本的原因是那个时候的网络文学改编属于摸着石头过河的时期，缺少经验，好在影视剧改编并

没有因噎废食，就此止步。

2001年，网络文学作者筱禾的网络小说《北京故事》进入影视剧改编流程，改编的电影取名《蓝宇》，取得了空前成功。这部影片获得第38届"金马奖"最佳改编剧本奖，获得法国亚洲电影节"金环奖"最佳导演奖，并入选第54届戛纳电影节参展影片。

这个阶段的网络文学改编正处于起步阶段，因为没有经验可以借鉴，编剧在选材方面慎之又慎，改编而成的影视作品较少。这个时期也是网络小说的发展起步期，适合作为影视剧改编的作品也非常少。网络文学作者们对网络文学的自由创作平台情有独钟，创作热情前所未有地高涨，涌现出了大量的优质作品，比如玄幻题材有《悟空传》《大唐双龙传》，当然，也少不了爆冷的边缘性题材，像《我就是流氓》等。网络写手们天马行空式的创作，使市场上涌现出大量的网络文学作品，但碍于当时的科技水平有限，一些抽离于现实的魔幻元素尚不能很好地得到呈现，同时也存在一些思想灰暗的作品，不符合影视改编的需要，故当时的网络文学影视改编无论从题材还是从内容上的选择空间都不大。

2）网络文学影视化改编发展期

网络文学影视改编的发展期为2004年到2009年，随着网络文学作品的不断涌现，影视剧改编可选择的空间也变得越来越大，可用于影视剧改编的网络文学作品呈井喷之势出现。这标志着网络文学的影视改编进入了新的发展阶段。在这个阶段里，《第一次的亲密接触》的电视剧版本被搬上荧屏，接着由蔡骏编写的《诅咒》改编而成的电视剧《魂断楼兰》，以及由女作家胭脂的同名小说改编而成的电视剧《蝴蝶飞飞》都相继出现在屏幕上。随着网络文学改编可选择的数量和题材的不断扩展，网络文学影视改编在新的阶段表现出行稳致远之势。

在网络文学影视剧改编的发展期，网络文学影视改编的发展主要体现在两个方面：作品数量的不断提升，网络文学题材选择的多样性。电视剧题材的可选择性不断加大，不再局限于青春爱情，青春类型的爱情题材改编热度有所退却，家庭伦理、都市生活、悬疑探案、军旅等文学题材不断升温，接连不断地被搬上银屏。比如家庭伦理题材的有《双面胶》；悬疑探案题材的有《第十九层空间》《魂断楼兰》；都市生活题材的有《夜雨》；军旅题材的有《亮剑》，等等。网络文学的繁荣直接拓宽了影视剧改编题材的选择范围，编剧们依据所改编作品的收视率和大众关注度不断调整影视改编的题材，持续创造性地开展网络文学的影视改编。

这个时期的影视剧改编不只是可选择的题材不断增加，对改编影视剧的宣传力度也在不断加大，宣传形式更加多样化。2004年，选秀节目红极一时，影视剧也采用选秀的形式来为影视剧进行宣传，如明晓溪的《会有天使替我爱你》影视改编中便采取选秀模式进行宣传造势。

3）网络文学影视化改编初步成熟期

网络文学影视化改编进入成熟期是在2010年。在这一阶段，网络文学影视化改编日趋成熟，改编取材经验越发丰富精准，这个时期网络文学改编取得成功的影视作品数量不断加大，改编影视作品的艺术性也有了极大的提升。同时，网络文学成功打进主流文学市场，在多年的网络文学作品积累的过程中厚积薄发，很多优秀的文学作品如雨后春笋，这无疑是给影视改编的题材提供了更多的可能性。

这一时期，网络文学影视改编成为影视创作者们的新宠，张艺谋、陈凯歌、滕华涛等知名导演都对网络文学产生了非常浓厚的兴趣。这一时期改编的作品好评不断，改编的电影主要有《山楂树之恋》《那些年，我们一起追过的女孩》《失恋33天》《致我们终将逝去的青春》等；改编

的电视剧主要有《来不及说我爱你》《美人心计》《千山暮雪》《裸婚时代》等。在诸多的网络文学改编电影中,《山楂树之恋》成功引起了人们对网络文学影视改编的大规模热议。在网络文学改编的电视剧中,《美人心计》《步步惊心》《甄嬛传》等取得了预料之外的好成绩,《美人心计》更是输出至日本、新加坡及韩国等20多个国家,《步步惊心》也输出至韩国且创下了当年韩国海外剧收视第一的佳绩,《甄嬛传》更是在内地多家电视台多次播出,收视率很长一段时间里仍然居高不下,不仅出现了甄嬛迷,也在流行化范式中形成了"甄嬛体",《甄嬛传》作为宫廷剧更是成功进入了美国市场,并颇受好评。

网络文学IP影视化改编步入初步成熟期也意味着网络文学影视改编呈现产业化态势。

链接:近20年,网络文学影视化改编经历了起步期、发展期到成熟期的过程,网络文学、影视制作已然形成产业链。许多网络文学网站力求将小说推向各大影视公司,其中盛大文学网站更是创立了编剧公司,挑选旗下网站的小说将其改编成剧本后出售,实现"产、供、销"一条龙;为了做好网络文学作品影视化,网络文学网站"红袖添香"还专门设立了影视制作专栏。未来网络文学影视改编还会向着更精细化的方向不断发展。

三、掀起网潮浪花之后

1)网文题材与影视化产业链的联系持续深入

总体来说,现有的网文题材与IP影视化产业链之间的融合不断加深。自从相关部门关于"一剧两星"的政策发布以后,影视公司更加热衷于通过网络寻找故事,促进网络文学产业的发展。热门题材的网文作品更

是出现"扎堆"现象,并且对网络文学 IP 影视化产业产生了直接的影响,由此带来的连带效应将改变行业固化的剧本创作与受众范围。与此同时,IP 影视化产业链的不断成熟将对网络文学产生直接的推动作用,网络文学改编加速了网文题材的更新换代,由此形成了闭环,造就了良好的竞争推优体系。从长远来看,网络文学与影视化产业链的联系不但对网络文学在激烈的互联网消费中突破诸多制约有利,更对稳固市场份额、强化网文题材与影视化产业链的正向反馈有推动作用。

2) 传统影视与新影视发展加速化

与借助现代互联网形式传播的形式不同,传统影视作为一种影视模式进行作品推广的渠道一般是通过实体影院、电视台等方式。早期的传统影视行业的剧本主要来源于原创作品或者是改编作品,改编作品主要包含影视剧改编与图书改编。

但是近年来,经由网文题材所改编的影视数量明显提升,《致我们终将逝去的青春》《琅琊榜》等好评如潮。与此同时,网剧作为其中翘楚,越发迎合年轻人的消费方式。以网剧为代表的新影视将有望成为 IP 影视化产业链一大稳定的输出。

链接: 在竞争异常激烈的互联网时代,爆款网络文学 IP 的影视化道路并非坦途一片,但成熟的商业模式的形成,网络文学 IP 影视化过程中资金的充足,更有利于打造一个成熟的商业模式和工业化体系,使得网络文学 IP 的开发走出一条属于自己的商业道路。

第二章
网络文学IP影视化改编：网络文学IP新生态

互联网时代，爆款网络文学IP已经成为各大资本开发影视的重要源头，这种现象的背后也拥有深层次的原因，但毋庸置疑的是，对爆款网络文学IP的竞争，已经成为各大商业巨头投资影视的一个重要抓手，在这个过程中，也出现了一些新的潮流。

第一节 网络文学IP影视化改编

任何行业走向成熟的过程都是一个不断形成闭环的过程，网络文学的影视化也不例外，完整产业链的形成意味着网络文学已经完成商业化，而网络文学IP的影视化改编就是其中最重要的一环。

一、文学+影视　开启新篇章

1）以IP为核心的商业世界新入口

伴随着泛娱乐时代的到来，人们对于文化产品的需求更趋多元化，

对文化产品的数量和质量也有了更高的要求，这使得文化娱乐市场的竞争越来越激烈，当一个重投的文娱产品无法得到市场的良好反馈时，就会给投资者带来巨大损失。热门IP作为拥有众多粉丝基础的产物，在适应市场需求上有先天优势，因此话语权越来越大，形成了IP火爆的场面。从长远来看，这种IP热潮仍然会是一个趋势。在当前我国的社会经济处于转型期的背景下，能否拥有更多热门IP，渐渐成了决定一个文化娱乐企业生存的命脉。

互联网的商业生态里，有一个非常重要的概念叫作流量入口。简单来说，基于中国人口众多的情况，当一个产品因为其创意得到大家的认可时，众多的流量便会冲着这个产品而来，形成一个全新的流量入口。因此，谁掌握了创新的先机，谁就能够吸引流量，从而实现经济效益的不断增长。那些风险投资公司以及互联网巨头所青睐的各种项目，无一不是因为具备创新的特质，而形成了新的流量入口，比如大家耳熟能详的共享经济、团购等。从这个视角着眼，IP也可以视作商业世界的新入口，能够带来巨大的流量，从而产生经济效益。

国内的文学网站发展时间早，许多优质作品拥有粉丝基础，网络文学是目前我国文娱市场IP的重要源头。最初，网络文学面临收入来源单一、变现渠道较少的困境。在IP版权多维度运营的概念出现并普及之后，这些网络文学焕发了新的生命力，出现了众多的变现形式，从而大大提升了创作者的收入水平。以IP为核心，多种方式产业链化运营，已经成为网文IP步入商业世界的新入口。其具体表现形式也更加多样化，除了影视剧、游戏、音乐、舞台剧之外，网络文学IP文创实体行业也有了发展。

2）新锐技术普及，为网络文学影视化扫清了技术障碍

从当前的爆款网络文学IP类型来看，探险类、悬疑类、玄幻类占据了其中的绝大部分，这些作品想象力十足，其中很多场景描写宏大，给读者提供了丰富的想象空间。反之，如若技术条件支撑不够，很多场景和情节是无法通过影视表现出来的。例如《鬼吹灯之寻龙诀》中的古墓场景，如果没有过硬的、高新的电影技术来辅助，就很难呈现出文字所描绘的场景，改编效果一定会大打折扣，影视化的热度自然也就不会太高了。值得庆幸的是，随着科技的发展，新锐技术也日益成熟，这个曾经制约网络文学影视化的技术难题被解决了，在技术上突破了网络文学IP发展的瓶颈。可以说，新锐技术的出现和成熟，是网络文学IP热潮不减的重要支撑因素。甚至，有些电影制作人甚至已经开始尝试利用VR（虚拟现实）技术和AR（增强现实）技术，将人们的观影体验提高到一个全新的层次，让观众只要通过戴一个头盔，就能够进入到电影想要表达的空间当中，从而体验网文所描述的宏伟场景。

近些年来，影视业以及互联网行业对于这些新锐技术的研究与利用正在逐步展开，亚马逊已经开始了虚拟现实影视领域的布局，而打造了漫威电影高峰的安东尼兄弟和约瑟夫·罗素，也已经制订计划，利用自己的娱乐公司去对虚拟影视做更深一步的探索。

国外对于虚拟现实等技术的利用已经有了一个新的开始，他们深信，虚拟现实技术会对电影故事的表达形成一次革命，能够将观众的观影体验进行更加高一层次的提升，将IP的开发潜力发挥到极致。

相对于国外，我国的影视技术也有了突飞猛进的发展。对于虚拟现实等新锐技术，虽然起步不如国外早，但是也实现了一定的突破，对于一些之前我们没有掌握的电影技术，也已经运用得越来越熟练。尤其是

2019年上映的《流浪地球》，其宏大的场景不输于好莱坞大片的视觉效果，这让我们对自己的电影技术更加有信心，也让网络文学影视化的道路有了重要的技术支持。

3）强大的粉丝经济保证收视率和票房

与网络文学相比，传统文学的变现渠道单一，大都是通过出版的方式，手段单一且变现成本较高，流通速度也相对较慢。与之相反，网络文学与互联网发展相互促进，网络文学作者在互联网平台上发布作品，读者通过网络平台来阅读。不必经过出版流程就可实现变现，且相对传统文学来说，网络文学题材更加丰富多元，网络文学作者具有较大的自由发挥的空间，适合现代网民的阅读习惯和生活习惯。同时，在与读者的实时互动上，网络文学是传统文学不可比拟的，网络文学作品的发布一般以边创作边发布章节连载的形式，读者可以在作者连载的过程中通过评论参与故事情节的设定，这样使得读者在阅读的同时获得参与感与满足感，对作品的感情更加深厚。

强大的粉丝经济是网络文学影视化的收视率和票房保证。网络文学拥有得天独厚的优势，即"互联网+文学"模式，网络文学一经面世便受到广大读者的肯定与追捧，诞生了许多高质量作品，它们具有高点击量、高阅读量和高评价数量的特点，这些作品一般都具有体量巨大而相对稳固的粉丝群体，把这些优质网络文学作品改编为影视作品的性价比较高，商业价值更大。

我们以由网络青春文学作品改编的电视剧《少年的你》为例，因为原著已经是具有相当高知名度的网络小说，它的受众群体也较为年轻化，小说具有一定的粉丝基础，这些粉丝可以直接转化为改编影视剧的粉丝，为电影带来了一定的收视率保障。

4）影视剧本行业的基本需求

通常情况下，专门的创作团队负责产出高质量的剧本供导演选择。但是随着影视剧剧本创作行业的竞争日益激烈，很多有深度、有思想的优质作品往往被海量的作品埋没，而部分质量和价值欠佳的剧本即使投入到实际拍摄中，也很难实现盈利。因此，影视剧行业要想长足发展，更改创作思路是必须要走的路。在这个时间点上，网络文学IP进入影视剧本行业内，网络文学作品利用自身的读者基础优势，成了带领影视剧本行业发展的新引擎。

5）网络文学影视化带动相关产业的蓬勃发展

网络文学IP影视化的发展给影视行业注入新鲜血液的同时，也带动了众多影视剧相关产业的发展。网络小说的商业价值得到更深程度的挖掘，越来越多的电视剧、电影、话剧、网络游戏、有声读物、文创产品等文化衍生品被开发出来。

例如《甄嬛传》播出后收视率爆表，湖南浩丰文化传播有限公司买下其版权，将《甄嬛传》改编为动漫作品；游戏网站也以《甄嬛传》为蓝本开发了相关的网络游戏；美妆博主纷纷推出剧中演员的仿妆，并对涉及的化妆品进行宣传推广；商家纷纷制作剧中人物的同款服装、饰品以及家具等来售卖获利；"臣妾做不到啊"等剧中的台词也成为风行一时的流行语；各个自媒体账号纷纷跟踪热点，发布与《甄嬛传》内容相关的推文以期获得高点击量；就连剧中的食物都随着影视剧的收视火热而成为消费热点。

同样，网络文学改编影视剧的火爆同样也会给原著带来更高的热度，对原著的知名度和阅读量都有很大的提升，出版商会迅速出版原著的实

体书，网络文学IP改编影视剧的火爆给图书销售也带来相应的红利。网络文学IP影视化带动了衍生产业的蓬勃发展，同时也给相关产业带来巨大的经济收益和文化宣传效用，促进了整个文化产业的繁荣发展。

> **链接：**网络文学的IP影视化改编给其上、中、下游的相关产业带来了发展，新锐的技术在影视剧改编产业中的应用也推动了相关技术在实践中的不断发展，这些都是基于强大的粉丝经济带来的收视与票房保障。

二、网络文学IP改编的特点

1）审美大众化

在我国的现代化文化建设中，主流文化、精英文化和大众文化是最基本的文化要素。其中，主流文化弘扬社会主旋律，在文化建设中占据着核心地位；精英文化则是知识分子文化的主要表现形态，在文化建设中一直占据着突出地位；大众文化则是一种市民文化。随着社会的发展，人们的审美发生变化，自20世纪90年代开始，大众文化因其具有娱乐性和消费性被市场迅速接受，并开始逐渐代替精英文化的主要地位。

网络小说的影响力随着其在互联网上的普及、实体书的出版，以及影视剧的改编等不断增强，网络小说作为大众文化的代表势不可挡地融入人们的生活中，同时其广泛传播的特性对人们的审美取向也产生了一定的影响。

作为一种大众化的娱乐方式，网络小说改编的影视剧作品具有平民化的叙事内容和语言，总体风格非常接地气，贴近人们的现实生活；同时，网络小说影视剧改编的影响因素还有大众的审美需求，这就使改编

的艺术作品具有审美大众化的叙事特征。

2）类型多元化

网络小说的影视剧改编面向不同的群体，包括网络小说作者、网络小说读者、影视剧创作者以及影视剧观众。观众在观看影视剧时，往往希望同时达到娱乐和获取知识的目的，只有类型多元化的创新题材，才能避免雷同题材带给观众的"审美疲劳"，同时又能满足观众的诉求。

除了网络小说影视化改编早期题材比较单一之外，网络小说改编的影视剧作品题材朝着多元化不断发展，网络小说作家和影视剧工作者还在进行着更加多元化题材的探索改编，如近年来盛行的商战谍战、穿越架空、女性题材、悬疑盗墓、仙侠玄幻等题材。

3）结构游戏性

人们阅读网络小说也好，观看影视剧也好，其目的都是想要为紧张的生活带来一丝娱乐消遣，网络小说作家以此为创作导向，在创作的过程中与读者频繁地交流，使网络小说的叙事结构增加了很强的游戏性和自由性。这就在很大程度上消解了文学的权威性，决定了影视剧改编创作的大众化、娱乐性，形成了不同于传统文学的、相对自由的叙事结构。与传统文学不同，网络小说中的叙事结构在影视化改编后迎合了观众的大众化、娱乐性的观看心理，那些网络小说中原本多余累赘的叙事结构，变成了丰富多样的叙事方式。这种叙事结构体现出游戏式的戏剧冲突，使剧情发展一波三折、高潮迭起，使人物形象在游戏对抗中愈加鲜明。

4）叙事女性化

许多文学网站在作品分类上，把网络文学作品分为男频和女频。近

年来，女性网络文学作家因为对生活有着深刻感触的同时又有着细腻的文笔，让许多网络小说作品在叙事上呈现出女性化的叙事特征，主要体现在作品的叙事内容、叙事话语、叙事视角、叙事情节上，故事围绕女性展开叙事。网络小说作品在女性题材上的着墨，对影视剧的改编创作有着深刻的影响。尽管影视剧在叙事上通常没有明显的性别色彩，一般都是以第三视角叙事，但是因为影视剧的观众中女性占比较大，在数量上占据优势的女性观众群体使影视剧在改编制作的过程中不得不考虑女性观众的需求，在叙事上就会偏向女性化，甚至出现了很多"大女主"剧，如《楚乔传》《甄嬛传》等。

链接：网络文学IP影视化改编作为一种商业行为，在迎合观众兴趣点的过程中不断精进，它的特点从侧面反映了它的发展方向——面向大众，形式多元以及迎合广大观剧女性同胞的兴趣点，行文结构更加具有戏剧性，更加游戏化，情节起伏更加吸引人。

三、题材分类：网络文学IP改编的流量争夺战

网络文学的题材非常多，每家网络文学平台的题材划分都不尽相同，虽然各有不同，但都包含了市场主流题材，像悬疑、都市、奇幻、游戏、武侠等。网络文学IP的题材也很多样，占主流地位的主要有都市、奇幻和武侠等。

链接：网络文学IP影视化改编发展至今，成绩斐然，在各个题材中都有佼佼者，比如仙侠题材中的《仙剑奇侠传》系列，宫斗题材中的《甄嬛传》《延禧攻略》，玄幻题材中的《将夜》，科幻题材中的《流浪地球》，悬疑题材中的《长安十二夜》，喜剧题材中的《西

虹市首富》等。在以后的发展中，还会有很多优秀IP改编剧呈现在观众面前，在泛娱乐时代遍地开花。

四、IP的潜力与发展

1）上游原创优质IP缺乏，泡沫化现象严重

网络文学IP影视化创作方式多样，题材类型多样，形成了新的产业链和全新的创作模式，在影视剧市场上占据了重要的地位，也给相关方带来了丰厚的利润。就投资方而言，原有的网络文学IP有一定的粉丝基础，投资一个网络文学IP的风险相对较小，而且回报较快，因此在国内掀起了IP改编热潮。但由于网络文学IP影视化的速度远远高于网络文学小说创作的速度，随着网络文学IP影视化的不断发展，出现了优质IP所剩无几，新晋IP还在成长阶段中的状况。

2）低质量改编，IP原有价值受损

优质网络文学作品遭遇低质量改编的情况也时有发生。受市场的影响，网络文学在影视化改编的过程中要迎合市场和观众的需求，这就容易导致小说原著的读者粉丝在影视化转化的过程中流失。同时，迎合市场诉求的影视化作品如果与原本的网文出入很大的话，就会降低网文的价值，使其IP价值受损，给后续的全产业链开发带来一定的影响。

3）IP产品生命周期短

由于片面追求经济效益，对于网络文学IP剧的改编大多流于表面，网络文学IP影视化改编中的剧情、人物、背景等细节所蕴含的文化价值

难以全面地体现出来,加上拍摄过程不够精细,很难把原文中的故事情感准确地表达出来,这种情况削弱了原有IP的文化内涵,造成了故事情节不连贯、人物设定难以维持住等各种问题,即使是网络文学作品的原有粉丝也难以对其影视剧改编作品产生情感上的共鸣。这就使得原本可以全产业链开发的网络文学IP撑不过几个环节就没有了开发价值,IP产品的生命周期因此变短。

4)过分追求粉丝效应,核心价值缺失

大力践行社会主义核心价值观,追求真善美、传递积极向善的观点是艺术永恒的责任和使命。人们在进行艺术创作的时候,要发扬爱国主义的主旋律,聚焦实现"中国梦"的时代主题;在讲述中国故事、传播中国声音、弘扬时代精神、凝聚中国力量的同时,要深层次地体现人文关怀,创作有温度的艺术作品。但在网络文学IP影视化改编的过程中,很多改编对社会、人性、生活的理解非常浅显,题材的雷同化削弱了社会生活是个多面体的事实;剧情的雷同化削弱了人类生活是丰富多彩的这个事实;人物的雷同化削弱了人性是复杂多变的这个事实。这些都不利于影视作品的个性化发展。

如果不加以正确引导,就会走向另一个极端——"娱乐至死"。我国改编影视剧的受众群体大多是青年人,现如今网络文学改编影视剧的一个主要特点就是以商业价值为导向,这样做的结果就是忽略了影视剧应有的社会教化功能,网络文学改编影视剧的文化属性和精神内涵就会被降低,这样网络文学改编影视剧就会完全沦为媚俗的娱乐工具。

当今是一个内容为王的时代,在这样一个时代,忽视了文化内涵的改编影视剧作品是走不长远的,即使它可以在短期内获取较高的商业价值,但从其发展的长远角度来说的话,在最初的热度过后就会被受众所

抛弃，网络文学改编影视剧只有主动承担正面的社会引导的责任，打造使青年人得到教育和启发的精品，才能获取更加强劲的发展动力，才能行稳致远。

此外，我国的网络文学改编影视剧的内容相对来说较时尚，矛盾冲突激烈，剧情跌宕起伏，受到观众的热捧。即使如此，我国网络文学改编影视剧的主流还是和家长里短、柴米油盐有关，相对来说缺少对社会主义核心价值观的宣扬。改编影视剧要想有更好的发展，就应该多关注人性的温暖，体现民族精神，呼唤社会良知，强调公序良俗，传播传统文化，引领正确的社会导向，为社会主义文化的发展做出自己的贡献，这也是其责任与使命。

5）开发尚未形成健全体系

现阶段我国网络文学IP的影视化改编商业运作模式已经进入成熟阶段，网络文学在其影视化改编和运营的过程中通常包括以下三个环节：内容培育、全程把控、授权变现。首先，版权方筛选出具备改编潜力的、拥有商业价值的网络文学作品，或者以观众需求为导向进行内容定制。其次，在作品连载阶段就开始对网络文学作品进行把控，制订相关的运营计划，从而保证文学作品能更顺利地进行影视化改编和后续衍生品的生产。最后，与影视、游戏、出版等制作公司进行合作，完成IP的多领域授权与全产业链打造。

但目前来说，国内大多数网络文学IP的版权运营体系还未完善。除了少量头部IP以外，大多数IP在孵化和宣传运营的阶段就已或多或少地偏离原有的设定，总体来说，我国的网络文学IP影视化全产业链运营体系还尚未成熟。与此同时，再加上网络文学IP在改编的过程中，其文学性和剧情被削减，很多网络文学IP的商业价值在影视化改编的过程中被

消耗，IP资源被浪费，后续的开发也无从谈起。因此，想要实现IP价值的最大化，运营和影视化改编都要做好，缺一不可。

> **链接**：网络文学影视化得到了长足发展的同时仍旧存在着很多的问题，这些问题掣肘着网络文学影视化的发展，在网络文学改编的过程中，要注重改编的质量，再优秀的作品改编不当的话也很难表现出原作品的精髓，消费者也是不会买单的，同时还要注意对核心价值的追求，影视作品要传递正确的价值观，引导群众积极向上。

第二节　网络文学影视化改编现象级案例

在网络文学IP影视化的发展过程中，出现了一些现象级的案例，这些案例的成功为后来者提供了可供追寻的依据，是网络文学影视化过程中亮眼的存在，经过时间的检验经久不衰。

一、"天真无邪"的《盗墓笔记》

《盗墓笔记》是由网络文学作家南派三叔所著的盗墓题材小说。小说一共分为9册：《盗墓笔记1：七星鲁王宫》《盗墓笔记2：怒海潜沙》《盗墓笔记3：秦岭神树》《盗墓笔记4：云顶天宫》《盗墓笔记5：蛇沼鬼城》《盗墓笔记6：谜海归巢》《盗墓笔记7：阴山古楼》《盗墓笔记8：邛笼石影》《盗墓笔记9：大结局》。

整部系列小说的创作历时5年，总字数高达144万。小说主要讲述的是盗墓世家出身的主角吴邪在祖先的笔记中发现了一些关于战国古墓的秘密，于是集结了一批盗墓高手一同去探墓寻宝，过程中吴邪与张起灵、胖子结成了生死之交，并经历了许许多多诡异惊悚的故事。

南派三叔想象力非常丰富,他将墓室的构造、盗墓的过程描写得精妙绝伦。他尤其擅长心理描写,使得读者可以从小说形形色色的人物形象中看到人性的复杂。正因如此,《盗墓笔记》一经问世,便受到粉丝的支持,产生了一大批自称"稻米"的粉丝群体。

自诞生以来,《盗墓笔记》就一直在走跨界开发的道路。作者南派三叔也转行成立杭州南派投资管理有限公司,把自己的主要精力放在了《盗墓笔记》的IP开发上。2014年6月,杭州南派投资管理有限公司联合欢瑞世纪影视传媒股份有限公司、北京光线传媒股份有限公司共同推出了"盗墓笔记大计划",该计划准备将《盗墓笔记》向电影、电视和游戏三个领域进行全面、深入的开发,计划周期长达十年,预估可以创造超过200亿元的市场价值。截至目前,《盗墓笔记》的跨界开发已涉及电影、网络剧、游戏、动漫等多个行业。

首先与大众见面的是网剧《盗墓笔记》。2015年6月12日,由欢瑞世纪影视传媒股份有限公司等多家公司联合出品的季播网络剧《盗墓笔记》在爱奇艺平台上开播,引发追剧热潮。刚上线2分钟,点击量就高达2400万,并在22小时后成功破亿。借助网剧的巨大号召力,爱奇艺实行了VIP付费观看制度,具体策略为每周上线一集,普通会员推迟一周开放观看权限。后来在更新完先导集和前两集后,爱奇艺又改变了策略,放出全部剧集,并宣布VIP会员方可观赏。在全部剧集上线5分钟后,便出现超过260万次会员开通请求的盛况,可见人们对于该剧的热爱。数据显示,截至2015年年底,《盗墓笔记》网络剧的爱奇艺播放量超过了28亿,勇夺2015年网剧收视率桂冠。

在网剧掀起一股热潮后,电影版《盗墓笔记》也于2016年8月5日上映。这部由上海电影(集团)有限公司、乐视影业(北京)有限公司、南派泛娱有限公司联合出品的电影由小说原著南派三叔亲自担任编剧,

让"稻米"们颇受期待。电影在2016年8月4日晚8点进行了点映，4个小时内取得超过3000万票房的亮眼成绩，并最终取得10.04亿元的票房，位居2016年内地上映电影票房排行榜第八名。

在游戏领域，《盗墓笔记》的开发也是非常早的。2011年4月，人人游戏以网络小说《盗墓笔记》为蓝本，开发了大型网页游戏《盗墓笔记之七星鲁王宫》，开启了《盗墓笔记》IP向游戏领域进军的第一步。2014年，天拓游戏开发了"盗墓笔记"卡牌类游戏，这是国内首款盗墓题材悬疑探险类的卡牌手游。2015年6月，由欢瑞世纪打造的3D动作手游《盗墓笔记S》与网络剧同时上线，吸引了众多玩家。同年，游族网络大侠工作室经南派三叔授权，开发ARPG《盗墓笔记》网页游戏，并在8月与电影版《盗墓笔记》同期上线，首周开服219组，跻身360游戏中心网页游戏榜榜首，10月流水破亿，并在该月一直稳居网页游戏市场的开服前三位。以《盗墓笔记》为蓝本开发的众多游戏都取得了非常不错的成绩。

《盗墓笔记》在舞台剧领域的耕耘也让人赞叹不已。目前《盗墓笔记》系列舞台剧已经正式开演的共四部，均由锦辉艺术传播有限公司出品。舞台剧采用了多媒体3D的呈现效果，情节设置也基本忠于原著，而且道具也经过精心设计和准备。2013年7月，话剧《盗墓笔记I》在上海首演，结果全场爆满，给了舞台剧举办方强烈的信心。开始全国巡演后，观众总量累积超过10万，并且带来了3500万元的票房成绩，给舞台剧业界带来了极大的心理冲击。之后的三部《盗墓笔记》系列话剧，热度不减，成绩也非常出色，为《盗墓笔记》的全面开发提供了一个很好的范本。

除了传统的影视剧、游戏、舞台剧外，《盗墓笔记》的开发触角也伸到了动漫领域和音频领域。先看动漫开发，南派三叔与极东星空工作室

合作，共同创作了《盗墓笔记》同名漫画系列丛书，最终获得国内累计销量超过 2000 万册的成绩。其改编而成的国际版本，也远销美国、泰国、越南、法国等国家，让《盗墓笔记》的知名度享誉世界。《盗墓笔记》向音频领域的开发产品也有很多：有由真人扮演录制的广播剧，有由真人朗读录制的有声读物，还有许多粉丝们自发录制的音频，甚至有些网友自己作词作曲，为《盗墓笔记》创作歌曲，也开创了网络文学 IP 综合开发的先河。

> **链接：**《盗墓笔记》综合而全面的开发，以及取得的亮眼成绩，能够很好地展现一个热门 IP 的影视化开发价值，以及在更多领域开发的可能。这也是越来越多的开发者将目光对准网络文学 IP 的根本原因，热门 IP 可以自带流量，可以让开发者、投资者以最小的风险获得最大的利益，《盗墓笔记》所取得的成功值得从业者深入思考。

二、"摸金夺宝"的《鬼吹灯》

将"网络文学 IP"发展为"泛 IP"的成功案例，《鬼吹灯》是当之无愧的一个。它是由天下霸唱（本名张牧野）所创作的悬疑小说，小说的主题是男女主借盗墓寻宝，但是涉及内容包罗万象，中国的传统文化、地理知识、风水符咒等，均很好地融入小说当中，给读者以惊险刺激、回味无穷的感受，在国内拥有数量极其庞大的粉丝基础，可以说是一个超级网络文学 IP。在 2015 年出版纸质图书后，立刻得到了广大读者朋友们的热捧，在每个大街小巷的书店里，《鬼吹灯》系列的纸质图书，都是稳居购买量以及借阅量的前列，由此可见其粉丝的数目之多。

《鬼吹灯》系列分为上下两部，共有八个分册，分别是《鬼吹灯之精

绝古城》《鬼吹灯之龙岭迷窟》《鬼吹灯之云南虫谷》《鬼吹灯之昆仑神宫》《鬼吹灯之黄皮子坟》《鬼吹灯之南海归墟》《鬼吹灯之怒晴湘西》《鬼吹灯之巫峡棺山》。在《鬼吹灯》的网络文学IP形成热潮之后，资本方便开始对其进行广泛开发。首先是电影作品的开发，八部作品分别被两个影视公司收购，以谋划各自的电影拍摄。最先上映的是由著名导演陆川执导，赵又廷、姚晨、唐嫣、李晨等联袂主演的《九层妖塔》，这部电影改编自《鬼吹灯之精绝古城》。

故事讲述了1979年，昆仑山发现古生物骸骨，为了查明真相，胡一八率探险队前往探查关于古生物遗迹的秘密，此过程中不幸遭遇神秘生物攻击，探险队意外掉入九层妖塔，最后只有胡一八逃了出来。多年后，胡一八在王凯旋、神秘人以及749局的帮助下重新出发探索未知文明。途中，他与Shirley杨相遇，熟悉的面孔让他想起了多年前对于昆仑山的探索。后来一行人在王子墓地、石油小镇遭遇不明生物的攻击，而多重线索都指向了九层妖塔，他们决定再去一探究竟。其间，Shirley杨被九层妖塔的主人派去杀749局的成员，不过Shirley杨让胡八一打死了自己，同时九层妖塔也坍塌了。原来Shirley杨是鬼族人，他们只有45岁的寿命。杨教授之所以要探索九层妖塔，就是想要拯救自己的女儿，但是最终还是功亏一篑，最后，胡八一和749局的人离开了这里，等待他们的，将是更加不可预知的未来。

值得一提的是，电影上映之后虽然取得了7亿的票房，但是口碑一般，尤其是原著粉对于电影对原著内容改编过多而产生不满，认为电影背离了原著的人物设置，让胡八一从一个盗墓者变为探险者，完全失去了内核，因此引来一片批评之声。与此同时，也有人认为电影是对原著的再创造，不一定都要完全符合原著。不过，作为从大热的网络文学IP改编而来的电影，尊重原著，应该还是必须要达到的条件之一。总体来

讲,《九层妖塔》取得的成绩并不十分让人满意,并未充分利用好《鬼吹灯》这个网络文学IP巨大的影响力。

与之相对比,2015年12月贺岁档,由《鬼吹灯》原著作者天下霸唱作为编剧,由成功导演过《画皮》等中国魔幻电影的乌尔善执导,汇集了陈坤、黄渤、舒淇、夏雨、杨颖等众多巨星的《鬼吹灯之寻龙诀》上映。这部电影改编自《鬼吹灯》后四部,因为有原著作者的把关,这部电影无论是在剧情上还是在一些情景设计上,都让原著粉大呼过瘾。因此该片上映后,以其优异的票房表现和不俗的口碑,成为网络文学IP改编电影的标杆,许多70后、80后,甚至90后,都成为这部改编电影的票房贡献者,可以说这部电影跨越了年龄,引起了不同时代观众的共鸣。

这部电影讲述了胡八一、王凯旋与Shirley杨再入草原千年古墓发生的故事。电影中的团队理念、打斗场景、探险场地的构建,都将人们深深吸引。尤其是在电影特效上,可以说某种程度上达到了国内探险电影类型的巅峰。电影上映后,还将"探险"一词送上热搜,成为网络的热门话题。因此,《寻龙诀》得到了原著粉丝和观众的一致好评,上映后取得了猫眼、淘票票、豆瓣等平台的好口碑。

除了上述两部电影之外,《鬼吹灯之云南虫谷》《鬼吹灯之巫峡棺山》也陆续面世,但是这两部的制作难言精良,虽然也是《鬼吹灯》的IP,但是相比《鬼吹灯之九层妖塔》以及《鬼吹灯之寻龙诀》,相差的距离还是比较大的。

除了被开发成电影之外,《鬼吹灯》作为超级IP还被改编成了网络电视剧。2016年12月19日,由靳东主演,企鹅影视、梦想者电影、正午阳光影业联合出品的《鬼吹灯之精绝古城》在腾讯视频平台播出,并取得优异的成绩。据统计,截至2017年7月,该剧的播放量高达42.9亿次,自播出以来连续三月跻身于骨朵数据每月网络剧播放量TOP10。该剧在微

博上也获得巨大的反响,微博话题量高达8.2亿,掀起微博剧粉的追剧高潮,成为现象级网剧。在得到出众流量的同时,当年更是取得豆瓣评分8.2的不俗口碑,在电视剧周排名中位列全豆瓣平台第一,开启了盗墓题材剧的新篇章。

在网剧领域,《鬼吹灯之精绝古城》之后,《鬼吹灯之怒晴湘西》《鬼吹灯之牧野诡事》《鬼吹灯之黄皮子坟》也陆续上线,后面三部除了《鬼吹灯之怒晴湘西》口碑相对不错,豆瓣评分在7分以上,其他两部均反响一般,《鬼吹灯之牧野诡事》甚至只有3.1分的豆瓣评分,对于《鬼吹灯》这一网络热门IP而言,实属一种浪费。

投资方在影视领域对《鬼吹灯》进行了充分的开发后,开始将这个网络文学IP延伸到漫画及游戏市场。比较知名的漫画作品,是由著名漫画家林莹操刀的《鬼吹灯》漫画版,其具有强烈中国色彩的画风,和忠于原著的情节设置,满足了很多原著粉的想象。虽然刮起的热潮比影视剧仍逊一筹,但是已经是网络文学IP转向动漫的一个代表。

在游戏开发方面,《鬼吹灯》也进行了充分的布局。角色扮演类、剧情类、格斗类游戏纷纷上线,让更多的人对《鬼吹灯》有了进一步了解,尤其是由九游开发,著名影星姚晨代言的《鬼吹灯》网页游戏,也曾掀起一股《鬼吹灯》游戏热潮。不过目前,《鬼吹灯》游戏的热潮已经退去,这不得不说是一种遗憾。

除此之外,在很多城市中,IP开发者还利用《鬼吹灯》打造了真人密室逃脱游戏。逼真的情景设置,与剧情相关的关卡,紧张刺激的氛围,吸引了非常多的参与者,尤其是年轻的、具有探险精神的人们前去体验,成为《鬼吹灯》IP开发的又一个新领域。

《鬼吹灯》IP产品开发一览表

序号	开发产品类型	产品名称	影响力
1	电影	鬼吹灯之九层妖塔	票房7亿,豆瓣评分4.2
		鬼吹灯之寻龙诀	票房16.83亿,豆瓣评分7.5
		云南虫谷之献王传说	豆瓣评分8.0
		鬼吹灯之龙岭迷窟	豆瓣评分8.1
3	网剧	鬼吹灯之精绝古城	播放量42.9亿,豆瓣评分8.2
		鬼吹灯之黄皮子坟	豆瓣评分5.2
		鬼吹灯之牧野诡事	豆瓣评分3.0
		鬼吹灯之怒晴湘西	豆瓣评分7.1
4	游戏	鬼吹灯外传	——
		鬼吹灯单机游戏	RPG扮演类
		鬼吹灯网游	已关停
5	动漫	《鬼吹灯》漫画版	更新至40话
6	其他	真人密室逃脱	成都、天津、武汉等许多城市均设

通过《鬼吹灯》从一个热门的网络文学IP发展到成为受到万人追捧的、涵盖各个娱乐相关产业的泛IP的发展过程,我们能够清晰地看到一个网络文学IP发展为泛IP的规律及模式。

首先,需要有一个具备优质内容的网络文学作品,其或具备曲折的情节,或拥有引人入胜的描写,或者蕴含鲜明的主题思想,从而积攒众多的读者群体,引发一股阅读的热潮。这股热潮要表现在有数据统计的信息中,热度位于前列。

其次,逐渐进行相关的开发。开发的产品包括但不限于影视、漫画、游戏、音乐等,一般来说,改编影视是比较稳妥的第一步,因为纵观许多口碑与票房双赢的电影或电视剧,都是改编自大家耳熟能详的一些文

学作品，在中国尤其如此。信息化时代来临前，许多优秀电影都改编自获得过众多奖项，或是在人们心中奉为经典的小说，如《霸王别姬》《活着》《白鹿原》《平凡的世界》等。信息化时代到来后，《甄嬛传》《步步惊心》《三生三世十里桃花》等又续写了改编影视剧的传奇。因此，对于大多数网络文学IP来说，先进行影视剧的开发是其第一步。

当影视剧为网络文学IP的开发冲出一条道路之后，具备条件的网络文学IP就会向漫画、游戏、音乐及其他产品领域进行延伸。目前来看，各个产品联动最好的还是《鬼吹灯》，因为其探险类型的题材，在改编漫画和游戏时，具有一些先天的优势。相对而言，一些以言情为主的网络文学IP，在其他产品方面的开发就会略逊一筹。

当影视剧、游戏、漫画、音乐等产品开发成熟之后，就会走向网络文学IP开发的最高层，就是产生人物IP，从而带来更多的经济收益和更大的影响力。以美国为例，漫威英雄便是IP开发的最高层级的表现，美国队长、钢铁侠、绿巨人等，已经成为脱离于影视剧及游戏等载体的存在，提到他们，人们会立刻在脑海中出现他们的形象，这些IP人物的真人玩偶、服装等衍生产品更得到了市场的青睐和人们的追捧，让IP开发的效应发挥到了极致。

> **链接**：对网络小说中所描绘的世界进行视觉效果展现，是人们期待这些网络小说能够进行影视化改编的重要原因之一。正如一千个人心中有一千个哈姆雷特一样，每个人心中也都有一座"精绝古城"，如何将小说中的描写真实而又艺术化地通过大屏幕呈现在人们面前，是一部网络小说在进行影视化时值得重点思考的问题。《盗墓笔记》《鬼吹灯》改编的一系列作品，基本真实地为人们呈现了小说中那些神秘的世界，值得开发者们借鉴。

第三章
网络文学IP影视化改编的类型

众所周知,网络文学作品中并不是所有的类型都可以进行影视化改编,比较受资本和观众欢迎的类型主要有言情、职场、社会生活、科幻、宫斗、武侠、悬疑、喜剧和战争类,以上类别中都有很典型的成功案例供我们分析和欣赏,像宫斗类型的网络文学IP改编剧《甄嬛传》,就是宫斗这一类别里绕不过去的经典。

第一节 言情、职场与社会:梦想与现实的起落

言情、职场和社会生活类型的网络文学IP是最受欢迎的网文类型,因为有着巨大的粉丝基础,同时也是最受欢迎的影视化改编类型,有着巨大的观众群体,这就为这几个类型的网络文学IP影视剧改编奠定了坚实的基础,使其影视化改编之路更加顺畅。

一、让琐屑的生活变得浪漫不平庸

要说2019年暑期最热的剧是哪一个,相信《亲爱的,热爱的》一定

是不少人的首选。这部剧于2019年7月9日在东方卫视和浙江卫视双台联播，并在爱奇艺和腾讯视频同步更新。在海量影视剧及其他娱乐方式填满大家休闲时间的时代，电视剧单台收视率能够突破1%的成绩已经很不容易，但是《亲爱的，热爱的》上线以来，基本每天的收视率都能破1%，将同期的《流淌的美好时光》《归还世界给你》《九州缥缈录》等影视剧抛在身后，霸占了电视剧热搜榜的榜首。尤其是该剧的第32集，根据CSM52城实时收视率显示，这集东方卫视的收视率达到1.5621%，浙江卫视的收视率达到1.2119%。除在卫视取得不俗的收视成绩外，该剧在网络视频平台的表现也让人赞叹。腾讯视频的播放量单日超过3亿，累计超过10亿，爱奇艺热度指数则取得破9700的好成绩。在热搜及微博讨论方面，该剧播出期间，与之相关的剧情及演职人员相关的微博讨论18天内累计上榜100个热搜，主演杨紫、李现累计热搜在榜时长超过800小时，该剧在线上线下的火爆程度可见一斑。

《亲爱的，热爱的》能够取得如此佳绩，首先源于这部电视剧改编自自带流量的网络文学作品。《亲爱的，热爱的》原著小说名称叫作《蜜汁炖鱿鱼》，由网络文学作家墨宝非宝创作，于2014年在"晋江文学城"网站发布并持续更新，在小说的更新及出版过程中，收获了很大一批忠实的粉丝，受众基础良好，这批书粉出于对原著的热爱，对于其何时改编为电视剧十分关注。当改编的电视剧《亲爱的，热爱的》杀青后，他们在播出之前就主动宣传，让这部剧未播先火。

其次，这部剧讲述的是热血青年回国逐梦，带领中国队争夺冠军的故事，充满了正能量，很好地弘扬了社会主义核心价值观。尤其是剧中李现饰演的男主角，放弃了挪威的国籍，选择中国国籍，同中国选手一起突破各种艰难险阻，率领中国队友在网络安全大赛中夺得了冠军。这样的故事主题，对于激发青少年的爱国精神，树立为国家荣誉而奋勇拼

搏的信念，具有十分积极的意义，也得到了广大青年观众的喜爱。

再次，《亲爱的，热爱的》制作方在电视剧播出的不同阶段使用了十分适宜的宣传策略，让这部剧一直保有热度，最终成为爆款。

对于一部影视剧的宣传来说，通常分为三个阶段，即先导阶段、热播阶段、巩固阶段。先导阶段的工作内容，是在影视剧开始拍摄时举办开机发布会，在影视剧制作完成即将播出前推送片花预告。这些宣传行为的目的都是为影视剧的播出进行预热，从而吸引观众的关注。热播阶段的工作内容，是在影视剧播出期间利用微博热搜、精华预告等综合手段，引发观众对于后续剧情的好奇心，让观众更多地参与到剧情的讨论当中，成为一名坚定的追剧人，陷入欲罢不能的追剧状态。巩固阶段的工作内容，则是在影视剧完结之后通过让剧中演员商业代言、参加综艺活动等方式，让观众继续保持对这部影视剧的喜爱，让电视剧热度达到峰值后可以持续很长的一段时间，让观众的印象更加深刻。

《亲爱的，热爱的》在上述几个阶段中运用的方式方法十分值得借鉴。

在播出预热环节，制作方通过微博、网络视频平台和卫视直播消息等方式来对该剧进行宣传，剧情预告以及拍摄花絮的播放成功引起了观众的关注，微博官方账号和追剧日历也为受众持续关注此剧做出了巨大的贡献。

在产品热播阶段，《亲爱的，热爱的》之所以能够在同期电视剧中拔得头筹，微博、预告和拍摄花絮的"组合拳"功不可没。浙江卫视和东方卫视还在该剧播放期间把微博头像改成了该剧男主角头像，新鲜的传播方式也引起了大众的好评。

在产品的后期巩固阶段，该剧宣传的主要方式是通过演员的商业代言、综艺活动以及杂志的拍摄，这些宣传方式的同步进行使《亲爱的，

热爱的》成为2019年爆款热剧。

> **链接**：《亲爱的，热爱的》的影视化改编的巨大成功不是偶然的，是市场经济下网络文学IP的相关方共同努力的结果。首先原著就是很受欢迎的网络文学作品，其次它是很受期待的、有着广大受众的IP产品，最后在资本的运作下取得如此不凡的成绩也就顺理成章了。

二、元老级职场剧的火热

在当前的网络文学及其影视化作品中，职场剧是十分受年轻人欢迎的一种类型，这类作品满足了年轻人对于职场的一些想象，也与他们的实际生活更为贴切，因此许多职场剧都成了爆款IP。在众多的职场类型作品里，《杜拉拉升职记》可以说是元老级的一个存在，无论是原著小说，还是改编的电视剧和电影，都无一例外掀起了一股"杜拉拉"热潮。

《杜拉拉升职记》小说由网络文学作家李可创作，并于2007年由陕西师范大学出版社出版。小说主要讲述了都市白领杜拉拉从一个默默无闻的职员，经过自己的不懈努力，成长为一个企业高管的故事。《杜拉拉升职记》的图书销量更是获得过卓越网图书排行榜小说类第一名的好成绩。这部小说取得了巨大的成功，被誉为中国白领必读的职场修炼小说。随后，这部小说被改编为电影和电视剧，同样风靡一时。可以说，无论是小说还是电视剧、电影都取得了巨大的成功，成为爆款，因此这部作品也非常值得大家参考。

首先来看原著小说《杜拉拉升职记》。它准确地对自己进行了定位，将新职场小说的特点展现得淋漓尽致。作品的内容大多与作者的实际亲身经历相结合，作者既跟读者分享了其心得与经验，又向读者展示了职

业对于个人价值认同以及获得成功的重要意义。

　　小说以非常写实的手法，用事无巨细的方式描写了主人公所在公司的组织架构、工作流程乃至人际脉络等方方面面。女主角杜拉拉以作者的亲身经历为参考，由作者赋予其更为宽广的视野，让杜拉拉的经历从民营企业到港台企业，最终进入到世界500强企业DB公司，并在DB公司"混"得风生水起，从而让读者借助一个鲜活的杜拉拉形象，领略了国内民营企业、港台企业、外资企业的运营生态和人情世故。

　　观看过《杜拉拉升职记》小说的人们普遍觉得，这部小说不仅是一部文学作品，更像是一部职场宝典，小说中的许多情节和细节透露着职场的规律，并充满了实用的职场知识，而且小说的语言非常轻松愉悦，让小说非常接地气，淡化了说教的意味。

　　《杜拉拉升职记》成功地找准了目标受众。有权威机构对当前的内地图书销售形势分析后发现，最为强大的读者群体是年龄在20到40岁之间的工薪阶层，他们拥有足够的经济实力和闲暇时间，也有接受新鲜事物的态度和热情，其中，女性读者又多于男性读者。《杜拉拉升职记》牢牢地把握住了这一现实趋势，精准地锁定了受众目标，结合了受众的需求而进行创作。在给这些读者带来阅读上的愉悦体验外，也给他们提供了丰富的职场知识，而且主人公的一些经历也得到了读者的极大认同。

　　在原著小说大受欢迎的基础上，《杜拉拉升职记》的影视化开发之路也走得十分顺畅。因为《杜拉拉升职记》中的主要角色都是女性，由王芸编剧、徐静蕾导演的电影版《杜拉拉升职记》于2011年与大众见面。这部电影的成功之处在于融入了大量的时尚元素，被称为"一场女性主义的集体狂欢"。正如前文所言，《杜拉拉升职记》中女性读者多于男性，因此，电影采用如此的策略无疑更加能获得读者的好感。电影公映后，这些打扮时尚性感的美女演员们成为最潮的代名词，她们的形象也被大

众模仿并接受,并改变自己以后的生活和处理事情的方式。拥有两亿中产阶级的群众基础和雄厚的经济基础,让这部电影在当时票房过亿变得相当简单。

在电影《杜拉拉升职记》中,杜拉拉的形象是清新时尚的。虽然她的外表并不惊艳,但是她学历很高,是一个刚出学校进入社会、没有任何背景的职业女性。对于工作和生活,她认真仔细,从不轻言放弃,从最初的小职员做到了公司管理层的人事经理,并且在追求事业的过程中,也收获了甜美的爱情。电影一开始,便将现代化的摩天办公大楼、井然有序的立交桥、熙熙攘攘的白领上班族和拥挤的地铁站展现在观众的面前,将观众的情绪一下拉进了快节奏的都市生活中。导演用丰富的声画语言、快速的剪辑、时尚的音乐给电影的开局赢得了一片好评。为了营造时尚的氛围,电影请来了好莱坞著名造型师帕翠西亚·菲尔德担任造型顾问,成功地用服装和色彩让观众感受到了视觉吸引力上的强烈快感。

电影《杜拉拉升职记》对于广告的植入也十分值得称道。在电影中,我们随处可见电脑、巧克力、汽车、手机等和青春白领有关的商品,但是从观影后的公众反馈来看,这些广告和剧情结合得很好,并未引起大家的反感。可以说,《杜拉拉升职记》中的广告已经不像原来那样生硬,而是发展为情景交融的形式。"硬"广告转变为"软"广告,伴随着剧情发展合适地出现。植入式广告可以利用电影已有的故事和影响力来做文章。电影影响力越大,产品成功传播的机会就越大,关键是如何做到融合。《杜拉拉升职记》很好地做到了这一点。

电视剧版本的《杜拉拉升职记》也引起了巨大的社会反响,电视剧和原著的重合度更高,但也进行了一定的改编,把职场剧往青春偶像剧的方向转变,但是爱情并不是这部剧的重点,电视剧着重着墨,是通过杜拉拉的职场生活来传达坚持不懈的理念。

除了将爱情作为全剧的主线之外,在电视剧《杜拉拉升职记》中,人物所处的时代背景和生活状态也十分贴近现实当中的生活,与大众的审美十分贴合,剧中的人物也更加地接地气,不再让观众觉得遥不可及,就像自己身边的朋友同事一样,他们发生的故事就像自己身边发生的故事一般。电视剧中的杜拉拉,是一个戴着黑框眼镜的冒失鬼,并且经常给自己和大家惹来麻烦,后来在不断的锻炼中她获得了成长,成为单位里能够独当一面的人,也让自己的职业生涯迈上了一个新的台阶。

电视剧将表现手法重点放在了人物的对话当中,正切、反切镜头的不断应用,让人物的内心活动被充分挖掘出来,同时,电视剧采用主观镜头的方式,让观众进入剧中人物的生活空间,让观众获得了很强的代入感,从而将影像叙事的效果达到了最佳。

在电视剧里,杜拉拉是一个自立的女孩,为了获得更好的生活,每天都在努力拼搏,并且勇于面对各式各样的挑战,从而为成功积蓄了力量。整个剧中所要传达的理念,是我们虽然身处一个纷繁复杂、多彩而浮躁的时代,但是奋斗和努力仍然是这个时代的主题。这个主题是每个人的一生当中不能缺少的,剧中所传达的正能量也正是我们这个时代所需要的。

总体而言,作为最早的一批网络文学IP,《杜拉拉升职记》很好地实现了综合开发,这是值得之后的每个作品学习的。《杜拉拉升职记》所产生的"杜拉拉"效应已经覆盖图书、电影、电视剧等诸多媒介,依靠网络和电子设备形式进行传播,同时纪念品、DVD、玩具等附属产业也进行了一定程度的开发,为其他网络文学作品提供了一种以图书作为起点、建立跨越多种媒体的文化产业链的范例。

> **链接：** 人作为社会关系的总和，是复杂的高级动物，那么"有人的地方就有江湖"这句话就是对人类群体真实而又通俗的描述。无论是现代职场还是古代江湖，对复杂的人际关系的精彩演绎都让广大观众赞不绝口，《杜拉拉升职记》的作者对人物的精准刻画、演员的精彩表演，都让广大观众对"职场江湖"这四个字有了更加深入的了解和深刻的体会。

三、百川归海，形成生之狂澜

1)《都挺好》——社会众生百态的悲凉之书

在我国的文学作品与影视作品中，家庭伦理类作品一直占据重要位置。从20世纪80年代红遍大江南北的《渴望》，到后来的《媳妇的美好时代》《家的N次方》等，人们对于家庭伦理剧的喜爱之情从未消减，因为这是最为贴近人们生活的类型，也是最能从剧中人物的酸甜苦辣折射到个人经历，从而产生共鸣的类型。2019年播出的《都挺好》，以优异的收视成绩和炸裂的口碑，使其在中国优秀家庭伦理剧的榜单中有了一席之地。

根据同名小说改编的《都挺好》由姚晨、倪大红等领衔出演，播出的同时引起了广大观众的好评，成为一部爆款电视剧。《都挺好》这部剧打破了家庭伦理剧收视率不佳的局面，为家庭伦理剧的发展注入了新鲜的血液。

电视剧《都挺好》与小说主体内容基本相似，讲述的是苏明玉一家因为母亲的突然去世，而引起的一系列家庭成员之间的矛盾与冲突的故事。不过电视剧与小说也有一些不同，尤其是在结局上采用了更加温馨的方式，也符合大多数电视剧观众喜欢团圆结局的需求。

电视剧《都挺好》的成功之处首先在于其人物设定十分出彩，剧中的每个人都有自己的特点。家庭伦理剧之所以受到大家欢迎，是因为它最为贴近百姓的日常生活，观众也会对里面的故事情节和人物的表演有更高的要求，因此剧中人物形象的设定成功与否，很大程度上决定了这部影视作品是否出彩。对于女主角苏明玉，电视剧赋予了她敢于坚持、敢于承担、敢于挑战、敢爱敢恨的鲜明性格，在自己受到父母不公正待遇的时候，她勇于挣脱父母对她的束缚，从十八岁起便开始独立，最终成为职场女强人，其奋勇拼搏的精神和毅力让人欣赏与敬畏。她虽然生活在一个重男轻女的家庭环境中，但没选择抱怨与沉沦，无论自己身处怎样的逆境，她始终敢作敢当，也因此得到了众多观众的心疼、怜惜和佩服。

剧中二哥苏明成也很有特点，他与一般家庭伦理剧中艰苦奋斗、孝顺父母的儿子角色完全不同，是一个对妹妹刻薄、对父母依赖的啃老族。同时，剧中也赋予了苏明成幽默俏皮的一面，如为了监督父亲，与大妈们同跳广场舞的情节让人忍俊不禁。当然，苏明成也有温情的一面，在得知苏明玉原谅了他对她的殴打之后，内心的惭愧和痛苦都通过自己的神情和举止表现了出来，让大家明白了"血浓于水"的兄妹亲情。

剧中最为出彩的还是苏大强这一角色，他在剧中是一个妻管严，并且贪财怕事，这个形象完全不同于一般电视剧中作为子女保护伞和精神支撑的父亲角色，反而是给子女的工作和生活"作"出了很多麻烦。可以说，这些成功的人物设定来源于生活，也高于生活，让观众得到新的感受，也让电视剧的层次变得更高。

合理安排的、跌宕起伏的剧情是电视剧《都挺好》成功的另一重要原因。在人们的日常生活里，电视剧起到了为观众传达正能量与正确价值观的重要作用。因此，相对于小说，电视剧进行了一定的美化和改编，

设置的矛盾冲突也通过更加艺术的手段予以表现，让观众能够更好地接受并欣赏。剧中的大儿子苏明成，从小就是父母的骄傲，是人们眼中"别人家的孩子"，二儿子也有一个漂亮贤惠的妻子，有房有车，女儿更是一名女强人，年纪轻轻就做了公司高管，事业有成。但是看似幸福与和谐的家庭背后隐藏着重重危机，这些危机在他们的母亲突然去世后，爆发了出来。尤其是二哥苏明成与妹妹苏明玉之间的矛盾更为突出，并且这个矛盾在一场二哥暴打妹妹的戏中达到了高潮。在我们的一般认知里，亲兄妹间闹矛盾也是比较正常的事情，有时也会动手，但是像剧中这样将妹妹打伤住院，父亲与大哥却袖手旁观的事情是不多见的，足以体现苏明玉和苏明成之间积累了多久的怨恨。这段情节的设置从全剧剧情来看并不违和，而且节奏很快，成为全剧的亮点之一。对于家庭伦理剧来说，平铺直叙难以调动观众的兴趣，合理地增加戏剧性冲突，并尽可能地贴近生活，才能做到深入人心，而这段情节最后设置为妹妹原谅了哥哥，录下了道歉视频也符合观众的心理预期。从观众的视角去思考问题，是所有网络文学以及影视化作品应该充分发扬的优点。

《都挺好》对于社会问题的直面揭露，直戳观众内心痛点也是它成为爆款电视剧的一个重要原因。家庭伦理剧的核心是社会伦理和道德问题，纵观在观众心中留下深刻印象、广受欢迎的家庭伦理剧，深入反映和剖析社会现实是它们的一大共通点。外表风光无限的苏家，在苏母离世后，平衡被打破，一系列问题纷至沓来，自私、小气、毫无主见的苏大强如何养老，一心想要承担好长子的职责却能力不足的苏明哲如何处理自家的关系，啃老成性的苏明成，如何同与苏家断绝关系、漂泊在外的苏明玉相处，从这些关系中衍生出来的啃老、重男轻女、社会巨婴、道德绑架、职场女性、愚孝等诸多社会热点话题，都在剧中出现，这些问题很容易戳中观众的痛点，引起广泛的讨论，并让大家有所反思，也有所启

发。《都挺好》中暴露的许多问题，也是我们生活中的问题，也给我们如何调整自己、改变自己提供了借鉴，因此很容易博得观众的好感，获得成功。

除了硬核的优质内容外，《都挺好》电视剧的宣传推广也是比较成功的。上文已反复提到，在互联网时代，一部电视剧想要成为爆款，好的宣传方式是不能缺少的。对于家庭伦理剧这类相对比较沉重的类型来说，采用观众喜闻乐见的方式是非常重要的，这样才能确保收视率的提升。《都挺好》中的内容贴近百姓的生活，观众的情绪也容易随着剧情的波动而波动，从而影响他们观剧的心情。《都挺好》的工作人员结合剧情的发展，进行了有创意的宣传，从而让观众的眼球每天都被这部剧深深地吸引，而且有效地缓解了剧中情节带给大家的沉重感，让观众获得一种释然的心态，渐渐成为《都挺好》的忠实粉丝，最终也取得了良好的宣传效果。

在《都挺好》热播的时候，剧中出现的相关话题每天都可以在热搜榜上见到。这部剧基本上每天都能上热搜，而且平均数超过5个，苏大强的"我要喝手磨咖啡"、苏明成的"三室一厅你要跑步吗"都成为热极一时的台词。根据《都挺好》的人物形象制作的表情包以及文字、图片，也在网民中得到了疯狂的转发，继而吸引更多的人去观看这部电视剧，也给电视剧增添了更多的可视性和趣味性。

《都挺好》在前期宣传阶段，通过微博、短视频平台等方式进行宣传，各种有趣的表情包吸引了观众的注意力，使得观众可以在轻松愉快的氛围中感悟生活的真谛，思考这部电视剧传递的社会问题。

总而言之，《都挺好》对社会热点问题的关注通过故事情节和人物设定淋漓尽致地表现出来，同时又通过多样化的宣传方式保持热度，最终使其大获成功。

2)《大江大河》——时代巨浪与生活细流的碰撞

在中国文学及影视作品中,将时代的发展潮流与小人物的命运紧紧联系而创作出的精品很多,尤其是反映改革开放几十年对于普通人命运改变的优秀作品更是让大家印象深刻。中国用改革开放的40年时间走完了西方国家几百年的历程,自然也会出现许多可歌可泣的人物与事迹,因此这段历史历来是中国文学及影视作品创作的源泉。电视剧《大江大河》是2018年庆祝改革开放40周年的献礼剧之一,最终成为评分最高的一部,在实现口碑与收视双丰收的同时,也充分展现了时代巨浪与小人物生活细流的碰撞。

《大江大河》以1978—1992年间中国改革开放为大背景,讲述了宋运辉、雷东宝、杨巡三位改革开放的先行者,在历史浪潮中不断地探索、不断突破自己的故事。作品将那个年代的年轻人锐意进取的生活面貌很好地展现出来,它用时代中的小人物的经历,来书写气壮山河的改革开放伟大历程,以小见大,赋予了作品史诗般的品格,向观众绘出了一幅改革开放风云际会的历史画卷。

《大江大河》的成功离不开原著小说的优质内容和对剧本、场景的精心打造。《大江大河》改编自阿耐的小说《大江东去》,并由袁克平、唐尧负责剧本,其剧本花费了三年的时间精心打造。在场景方面,剧中无论是城市还是农村,无论是人物的服饰还是妆容,都能够经得起推敲,将改革开放初期的样貌很好地还原了出来。那些农村里的土坯屋和灶台,城市里的供销社,还有男主角的书包、穿的海军衫、用的茶杯,都让从那个年代过来的人们找到了归属感和认同感。这些生活化的细节也将观众的心拉近,让"艺术来源于生活",让这部彰显主旋律的电视剧与观众

的心更加贴近，不再遥不可及。

《大江大河》塑造了许多真实感人的角色。对于展现时代浪潮的主旋律影视作品来说，角色的塑造是一个很大的挑战，许多主旋律作品都将主角人物脸谱化了，正面人物成了正义的化身，与观众的距离拉得有些远，让观众"敬而远之"。《大江大河》对于角色的设置更加真实化，更加生活化。如主角之一雷东宝，作为小雷村的支书，他有魄力，有胆识，是农村改革浪潮中的带头人，因带领大家发家致富而得到村民的拥戴。他又是一个粗鲁的人，这也符合他的身份特征，他经常将脏话挂在嘴边，有时还要动手打人；但在妻子宋运萍面前，他却又是个暖男，用全部的力量呵护着自己心爱的妻子。多面的性格将一个真实的、鲜活的人物立了起来，让观众对他产生了认同感和亲近感。

一些戏份较少的人物的特点也比较突出。如"老猢狲"，他本质上是一个圆滑的小人，但是和雷东宝一同共事后，充分发挥了自己的性格特点，为小雷村的发展提供了很多好的建议。再如三叔虞山卿，他是一个典型的利己主义者，后来在权力和金钱中越陷越深，最终迷失了自我，也得到了应有的结局。还有老书记，他本来是个一心为公的好人，但是在发展的浪潮中忘却了初心，在小雷村的经济得到发展后开始贪污，最终也得到了不好的下场。这些人物演绎的是观众心中真正的生活，能够让观众真正感受到改革是多么的艰辛和不易。可以说，《大江大河》中主角和配角的塑造都是非常成功的，也为这部剧的火爆提供了关键的助力。

《大江大河》采用的交叉叙事结构十分有序。它的叙事主线有两条：第一条叙事线路中，主要讲述以雷东宝为带头人的小雷村，在改革开放浪潮中奋勇拼搏的故事，其所代表的是集体经济在这场不平凡的历史进程中的命运。第二条叙事线路中，主要讲述宋运辉所在的金州化工厂在改革开放中的发展与变化，代表的是国有经济的命途。这两条主线齐头

并进，推动故事情节的发展。《大江大河》的叙事时间截止到1992年，在这个阶段中，作为市场经济重要组成部分的私营经济发展尚不完全，以杨巡为代表的个体经济作为一条复线穿插在两条叙事主线之间进行讲述。三条叙事线构成了一个立体的网络，将改革开放时期的各个大事小情展现在观众面前，同时三条叙事线因为主人公之间的联系而交织在一起，相互推进。雷东宝是宋运辉的姐夫，宋运辉一家在杨巡插队时给予其很好的照顾，杨巡在发展个体经济时又与雷东宝产生了各式各样的联系。他们相互之间的关系让三位人物的命运紧紧相连，他们之间在遇到困难的时候，均在互相帮助，从而让整个剧有很强的故事感，一波又一波的叙事节奏让观众被深深吸引，一直追剧追到了结束。

《大江大河》拥有丰富的价值内涵。中国改革开放的四十年，是中国人民努力拼搏、锐意进取的四十年。《大江大河》的创作，就是要向这些为中国发展做出过突出贡献的人致以崇高的敬意。虽然在剧情上，"机遇"二字的重要性被彰显得很突出，但是奋勇拼搏的精神，才是这部剧想要向大家展示的内核。主人公宋运辉初中毕业后，在乡下喂猪时仍不忘学习。虽然他不知道自己是否还能重返校园，但是仍然在极度艰苦的环境中自学了高中的全部课程。这种拼搏的精神也延续到了他工作之后，白天他辛勤劳作，晚上仍然去图书馆学习，将技术视作自己的生命，获得了"铁人"的美誉。雷东宝作为一名退伍军人，充分发扬了军人果敢的工作作风，带领着小雷村走在了农村改革的前沿，组织建筑施工队伍，开办砖厂，成立电线厂……以"敢为天下先"的精神让村民一步步走上了发家致富的道路。杨巡作为个体户的代表，出身贫寒，为了养活弟弟妹妹，很小的时候就走出大山，只身出来闯荡，他没有因为自己的出身而自怨自艾，而是将"穷人的孩子早当家"的精神充分发挥了出来，在电视剧结束时，他也拥有了自己的一片天地……

宋运辉、雷东宝、杨巡，是改革开放初期具有代表性的三个人物，他们的人生境遇有起有落，但是他们一直以不服输的意念、奋勇拼搏的精神，逢山开路，遇水架桥，做了矢志前行的追梦人，使得穷山距海，不可阻挡。

剧中所传达的这种不畏艰险、勇于拼搏的精神，无论在哪个时代，都是我们应该珍视的财富，也是实现中华民族伟大复兴的法宝。这种精神，以普通人物的不平凡事迹体现出来，更加能够打动观众。用小人物来展现时代的伟大，充分地传达了"历史是人民群众创造的"这一价值内涵，也充分体现了对个体价值和尊严的尊重。从这部剧中，观众可以亲身感受到祖国改革开放40年里，个体命运的浮浮沉沉，发挥了社会主义核心价值观的引领作用，使得这部剧贴近了观众的心，也与时代共同前行，成为人们喜闻乐见的优秀作品。

> **链接**：自古以来，对小人物的描述都是反映社会生活的一面镜子，在网络文学还不盛行的时候，传统文学就深谙此道，不论是《白鹿原》《平凡的世界》《活着》，还是《狼图腾》，都是通过对小人物的描述来反映时代的巨浪，他们是时代巨浪上最耀眼的一朵浪花。网络文学的盛行，使得这一文学形式受众面的范围更加广泛，《亲爱的、热爱的》《都挺好》《大江大河》都是对时代某一侧面的真实写照。

第二节 科幻、宫斗与武侠：不同次元世界的精彩

本节聚焦科幻、宫斗、武侠三个完全不同类型的网络文学IP的影视化改编，这三种类型是网络文学众多类型中争奇斗艳的佼佼者，在网络

文学IP影视化改编的舞台上大放异彩，不同的次元世界给读者和观众带来不同但都可称为极致的视觉体验。

一、宁愿在探索中失败，不在保守中苟安

1)《流浪地球》——科幻热的来袭引发爆款电影

2019年春节电影档，一部叫作《流浪地球》的电影，在最初不被看好的情况下，从与包括《疯狂的外星人》《飞驰人生》等众多优秀电影的激烈竞争中脱颖而出，完成了华丽的逆袭，《流浪地球》在2019年2月5日正式上映，累计上映90天，最终中国内地累计票房为46.55亿人民币，全球累计票房为6.998亿美元。截至2021年10月17日，《流浪地球》为中国电影史票房榜第五名。与此同时电影的口碑也实现爆棚，根据中国电影观众满意度调查，《流浪地球》以85.6分获得2019年春节档满意度冠军，同时各大评分网站也均给出高分，豆瓣评分8.4、淘票票评分9.3、猫眼评分9.4，微博大V推荐度达90%。可以说，这是一部难得的叫好又叫座的电影，其取得的成功也是非常值得所有的国产电影，尤其是国产科幻电影借鉴的。

电影《流浪地球》根据刘慈欣同名小说改编，影片故事设定在2075年，讲述了太阳即将毁灭，已经不适合人类生存，面对绝境，人类将开启"流浪地球"计划，试图带着地球一起逃离太阳系，寻找人类新家园的故事。电影之所以成功，与原著作者对于"硬科幻"的设定是密不可分的。刘慈欣科幻小说搭建的世界观以及多年来累积得非常高的社会关注度，都为《流浪地球》的成功打下了坚实的基础。在以往，由于种种原因，中国一度缺乏科幻的文学土壤，也缺乏未来意识，时空观念很少延伸到宇宙。刘慈欣小说的"三体"宇宙观给这一现状带来了巨大的转变，《流浪地球》虽然与三体的宇宙观有所不同，但是观念体系是一致

的，这一世界观是《流浪地球》故事设定的基础，也是观众接受的心理基础，使得故事获得了很高的认同感。

2015年获得"雨果奖"后，刘慈欣的影响力得到了极大的提升，他的作品多次位列畅销榜前列，销量累计超千万，这给《流浪地球》提供了数量可观的受众基础。刘慈欣出任《流浪地球》的监制以及对这部电影的推广，也为电影的成功起到了很大的作用。可以说，优质的"硬科幻"内容，和原著小说积累的广大受众，是电影《流浪地球》成功的坚实根基。

《流浪地球》的成功与其对中国文化的成功融合与打造关系重大。在以往，中国观众对好的科幻电影的印象均来自好莱坞，相比之下，源自中国人安土重迁观念的"地球派"流浪计划更新颖，更有气势，也更令人激动。《流浪地球》中对于中国元素的展示更是让观众惊叹不已，在梦幻般的科幻场景和荡气回肠的叙事中，我们可以看到极寒天气下的北京和上海的萧条模样，我们可以看到极寒环境下的央视"大裤衩"、北京中信大厦、东方明珠塔、环球金融中心等标志性建筑，还有富有生活气息的兰州拉面招牌、依然不变的蓝白校服、捏泥人的手艺人、舞狮的师傅、麻将馆……现实生活中人们熟悉的这些元素很好地嵌入到了电影当中，让观众产生了极强的代入感，从而引发了口碑的迅速传递。

除外在的中国元素的运用外，故事本身更是传达了中国人的处事原则和道德标准，这些极具中国特色的情节让观众更加信服。从吴孟达、吴京、李光洁因缺乏交流沟通而疏离，却又始终心有所系的父子亲情中，人们看到了属于中国人身上特有的感情和品质，看到了中国父亲那种默默付出、不善表达的光辉形象；从吴京剧中英勇的表现里，人们看到了心有大我，为他人、为人类"知其不可为而为之"的中国式浪漫主义和英雄主义；从全世界共同努力寻找新家园的故事情节里，人们看到了中

国对于人类命运共同体的理念,对于"天下大同"的美好期许。这些美好的东西,在电影中都不是依靠简单的说教和口号表达的,而是通过情节的设置与推动,让观众实实在在感受到的,能够引起人们温暖的情感共鸣。

在互联网时代,《流浪地球》的成功自然也离不开出色的营销。想要成为爆款,优质的内容是前提条件,但是还需要采取很多方法让电影的口碑进行传递,激发更多观众的观看欲望,《流浪地球》很好地做到了这一点,并采用了许多经典的方式。

一是"魔性标语"。"道路千万条,安全第一条,行车不规范,亲人两行泪"的标语及宣传在电影中反复出现,让人印象深刻。电影上映没多久,苏州、深圳等多地就出现了同样的标语,而且在社交网络上,以此为蓝本改编的段子也是层出不穷,如"地球在流浪,交规不能忘;行车要守法,平安来归家。""我在岗位上,无暇去顾及,传播正能量,我决定选择希望!"等等。如此魔性的标语让网友给出了"下了血本的特效,不及北京市第三区交通委的20个字"的评论,《流浪地球》的口碑效应由此可见。

互联网时代,意见领袖对于话题引导起到的作用也是很关键的。对于一些观众比较感兴趣的话题,如果意见领袖加以引导,会吸引更多的观众参与互动,让更多的人自发进行评论和转发,将话题的传播范围进一步扩大,让电影的影响力不断地扩散,让更多的人走进电影院贡献票房。

许多名人都表达了对《流浪地球》的喜爱之情。剧组中的"黄金绿叶"吴孟达,在66岁的高龄参与了这部科幻电影,并饰演了一个关键的角色,他表示在拿到剧本的时候,不敢相信这是中国本土的作品;执导过《阿凡达》《泰坦尼克号》等大片的全球知名导演卡梅隆也对《流浪地

球》表示了自己的祝福:"祝漫游地球的太空旅行好运,祝中国科幻电影的航行好运。"外交部发言人华春莹向外媒推广《流浪地球》;被誉为当代中国科幻"四大天王"之一的作家韩松撰文"好多人都看哭了"等。这些不同领域的名人对《流浪地球》的评价,进一步提升了普通观众对这部电影的兴趣,从而让电影的热度越来越高。

除了名人之外,主流权威媒体对于《流浪地球》的报道更是让它加分不少。2019年2月12日晚,央视新闻联播特别提到《流浪地球》,还播出了导演郭帆和刘慈欣的采访,成为不多的能够让央视新闻联播专门进行介绍的电影,引发了全民关注。除了央视,人民网视频、美国《福布斯》杂志、美国《纽约时报》、英国《金融时报》、澳大利亚电影网站、香港《南华早报》均给予《流浪地球》很高的评价,这些权威的主流传统媒体受众范围十分广泛,它们对于《流浪地球》的支持,引来了更广范围、更多层次的观众对《流浪地球》进行了关注。

新媒体对于《流浪地球》的推广更是起到了决定性作用。首先是门户网站,在新浪、搜狐网站上,新闻、女性、财经、军事、视频、科技、军事、星座、游戏、娱乐等频道对《流浪地球》均有大篇幅的报道,有一些关于《流浪地球》的争议文章更是引发了大家的关注,无形中对电影进行了推广。其次是视频网站,知名视频网站优酷买断了《流浪地球》在国内的流媒体网络播放权,并在电影宣传前期独家上线《流浪地球》幕后特辑,为大家展示影片拍摄的幕后故事,从而激发观众的兴趣,增加影片的曝光量。在社交媒体方面,《流浪地球》上映期间微博指数最高达到354万,《流浪地球》官方微博有超过15万个粉丝,官方微博上的影片预告片有1500余万次观看,形成非常大的影响力。《流浪地球》上映期间微信指数最高达到6279万,很多到电影院观看《流浪地球》的观众,都是因为从朋友圈中了解到这部电影后才去的。豆瓣平台上关于《流浪

地球》的影评超过 2 万条，短评超过 53 万条，《流浪地球》观众对于电影的讨论热度从中可见。此外，《流浪地球》还用自己的官方抖音号曝出很多电影细节预告，在抖音上也有很多人拍摄的《流浪地球》的特效视频，为影片赢得了大众口碑。

在衍生品开发方面，《流浪地球》也进行了全新的探索与尝试。目前其 IP 衍生品包括了衣、食、住、行、玩多个品类。通过官方授权与跨界合作的方式，《流浪地球》实现了文学作品和电影 IP 的价值变现，这些实践都为实现科幻 IP 变现的利益最大化，提供了一定的借鉴意义。

科幻作品，因为拥有着联结历史现实和未来的功能，无论是在文学领域还是电影市场都得到很多的拥趸，国内的科幻电影长期以来被好莱坞大片所占据，《流浪地球》的出现，给国内科幻电影的发展注入一剂强心针。毫无疑问，它是中国科幻电影的高光时刻，它告诉世界，"中国人也可以拍出优秀的科幻大片"。《流浪地球》的成功必然让更多的资本和电影人、作家将目光投向这一领域，从而踊跃地去做尝试和探索。在此之后上映的《拓星者》《明日战记》等科幻题材影片也因为《流浪地球》的成功而备受期待。

在文学领域，《流浪地球》将科幻题材的影响力与受众范围实现了扩展。更多的作者、读者涌入科幻市场，让本土的科幻文学迎来出版热潮，让科幻开始走向大众，也为未来中国产出更多优秀的原创科幻作品奠定了基础，更为培养青年一代的科学理性精神，保持对宇宙、对未来的伦理追问，为在广阔的太空背景下展现我们的文化价值观提供了发展的空间。

总而言之，《流浪地球》在电影产业链前、中、后期取得的成功经验，可以为国产科幻电影及文学作品的可持续发展提供一个很好的参考。

2)《上海堡垒》——一声科幻炫技的警钟

如果说《流浪地球》给寄望于中国科幻电影的人们注入了一剂强心针和提供了很好的借鉴，那么同样于2019年上映的《上海堡垒》则给人们展示了一个反面的案例，相对来说更加具有教育意义。

电影《上海堡垒》由著名导演滕华涛执导，根据知名作家江南的同名小说改编，由鹿晗和舒淇等演员担纲主演，该片于2019年暑期档上映。因为有《流浪地球》珠玉在前，上映之初，人们对于这部作品还是满怀期待的，但是最终其票房、口碑双双败北，引发了巨大争议。

这部电影投入了高额的资金，故事的内核也比较简洁并具有典型性，讲述了一个守护上海堡垒的战士通过牺牲自己来保卫地球，最终战胜强大的外星侵入者的故事。这部电影能够与我们耳熟能详的好莱坞大片《独立日》《世界大战》《2012》《异形》《安德的游戏》等形成较强的互文关系，然而最终的票房成绩却十分惨淡，甚至得到"华语科幻电影始于《流浪地球》，止于《上海堡垒》"的评价，不得不让人们思考其中的原因。

自从《流浪地球》上映后，人们对于科幻电影的期待和热情空前高涨，并且对这一类型的电影有了自己的鉴赏能力，再加上《流浪地球》为中国科幻电影树立了标杆，观众对《上海堡垒》的期待值被放大，在一定程度上将《上海堡垒》放在了显微镜下观看，对于其质量的实际评价可能产生一定的偏颇。但是即便如此，在一定程度上，《上海堡垒》仍然要归入失败的范畴当中。

首先，《上海堡垒》对世界观的构建并不精细，虽一定程度上结合了现实，但也最终归于流俗。对于一部成功的科幻电影而言，首先要构建一个结构丰富而且根基扎实的世界观。将观众代入这个充满想象但又符

合逻辑的世界当中,是科幻电影能够立身的根本土壤,在此基础上赋以现实世界在这个世界观中的合理模样,就会让观众更加地信服。比如,在好莱坞电影《2012》中,灾难对于洛杉矶等城市地标的破坏,《流浪地球》中的央视"大裤衩"、上海东方明珠等在未来世界中的萧条景象,都让观众一下子有了亲近感。这一点,《上海堡垒》可以说做得中规中矩,它以上海这一知名的东方城市作为故事发生的主要场地,展现了东方明珠、震旦大厦等地标建筑,让观众对故事发生的背景有了更加亲切的了解,让观众更加能够接受故事所处的世界。但是纵观全片后我们也不难发现,相比于成熟且有经验的一些科幻电影的世界观,如《阿凡达》《指环王》等,《上海堡垒》的世界观明显缺乏深入的思考和逻辑推演,影片中对未来的描述里,逻辑漏洞和瑕疵都比较多。如人类指挥部对于重要能源"仙藤"选择了随意处置,既然是重要能源,怎么能随意处置呢?科幻电影对未来世界的构建需要符合事物的发展规律,需要符合一定的逻辑推演,但是《上海堡垒》显然没有做到这一点,比如对于抵御外星人入侵的决策不符合实务发展的规律。

在场景的设计上,《上海堡垒》也显得比较粗糙和敷衍。一部好的电影,不管它运用了多少令人炫目的技术,其本质还应是对人文情怀的体现,而现在许多电影都过分追求技术上的炫目,刻意营造视觉上的奇观,而忽视了对于人的内在情感的展现。《上海堡垒》在这两方面做得均不够理想。电影追求炫技,却并未让大家出现眼前一亮的视觉奇观。如外星大本营"德尔塔母舰",观众自始至终只能看到一个边缘部分,主创对其形象的整体构思明显不够具体,也不够隐晦,相比《独立日》那样由巨型外星母舰真正压迫笼罩地球的震撼场面差了许多;对于我方军队的设计更显得敷衍,其着装和武器配置以及指挥中心都没有什么科技感。可以说,《上海堡垒》的主创没有将自己置于未来世界的可能性中,没有仔

细揣摩未来人类自身的存在和定位，创作上缺乏代入感，也很难让观众感同身受，受众期待视野也不断衰减，最终导致了观众的失望。

这是十分值得科幻电影作品吸取的教训，我们不能只吸收好莱坞电影里华丽震撼的视听奇观、火爆的动作场面。一个电影，如果没有结合本土化，形成严密的世界观与逻辑，表现出电影的核心精髓，就只能流于形式，成为不伦不类的作品。

其次，《上海堡垒》对于人物的塑造也不够突出。许多电影为了提升票房，均喜欢用粉丝众多的流量明星，这并没有错，当一些角色遇到适合的流量明星时，对于电影的票房成绩有很好的推动作用。《上海堡垒》选择鹿晗作为男主角江洋的饰演者本无可厚非，而鹿晗与主人公江洋的特质也是相对符合的，男主角江洋是一个头脑与动手能力都极强的天才少年，其身上洋溢着很强的"少年感"和对爱情的懵懂，这与鹿晗带给观众的印象比较相似。可惜的是，剧本对于男主角的性格刻画并不够丰满，主角的特色也不够突出，这一点在其他人物角色上也均不同程度地存在，成为观众代入感不强、共情不足的最主要原因。例如江洋的角色设定，他从影片刚开始时一个单纯的、具有很强天赋的大男孩，到在与外星人的较量中最终成长为一名合格的指挥官，这与一些比较知名的电影主角的成长轨迹是相似的，但是江洋在成长过程中过于一帆风顺，没有遇到重大挫折，没有跌倒后的反思和重新崛起，没有经过磨炼和打击，其最终取得的成功无法让观众得到心理补偿，形成心理快感。相比《流浪地球》《烈火英雄》《哪吒》等电影，主角们在成长过程中都经历了超乎想象的困难和几乎不可能完成的任务，也正是如此，主角们是从"神坛"掉落到了"人间"，而后又重新崛起成为"超人"，通过触底的反弹才能给予观众触动，给予观众力量，让他们的内心得到震撼和满足。

再次，电影与情节推进的节奏失控也是《上海堡垒》失利的重要原

因之一。作为一部地球抗击外星人毁灭攻击并自救的电影，影片的氛围塑造并未让观众感受到那种强烈的紧迫感与流畅感。影片的开始阶段，外星人的巨舰来袭，上海堡垒基地仓促通知召开紧急会议时，观众并未感受到紧张，这是因为前期对于情节的铺垫不够充分，使得电影的张力不够。影片的推进过程中没有节奏感，就像流水账一样，太过平淡。此类型的影片往往需要通过一系列环环相扣的情节来最终指向影片的中心目标，方能让观众感受到影片想要达到的效果。

某种程度上，《上海堡垒》在节奏把握上的失控注定了全局最终失利的结果。希区柯克曾提出过著名的"定时炸弹"理论，那就是要让炸弹在观众的内心出现，并且不能让其爆炸，以保证这种紧张感和压迫感将观众代入影片的节奏之中。与《上海堡垒》故事内核相似，也是呈现外星人大兵压境局势的《独立日》在这一方面就做得很好。它以外星人的母舰在地面上形成的巨大阴影来烘托气氛，当黑影不断笼罩在美国最具有标志性的建筑物上时，观众内心对外星母舰的巨大好奇感与恐惧感被无限唤起，影片就可以最大限度地营造出"世界末日"的恐怖气氛。此外，《独立日》高潮部分体现了"最后一分钟营救"的紧迫感：当人类方唯一带有武器的战机发现导弹意外被卡住后，敌方母舰打开了流光炮，即将毁灭人类指挥部。千钧一发之际，人类方战机驾驶员决定以自己和战机作为"炮弹"，直冲向敌方露出的炮口，进而在电光石火间从暴露的敌方缺口攻入，与母舰同归于尽，这些情节牢牢把握住了观众的内心高潮点，令观众欲罢不能。

相对而言，《上海堡垒》在故事进行到34分钟时，我方最强的武器"上海大炮"就粉墨登场，还一下把对方母舰"轰"没了，这一情节出现后，观众失去了对终局对决的新鲜感，以致到了真正的高潮部分，影片已经错过了观众心理期待的最佳兴奋点，大多数观众的内心毫无波澜、

无动于衷。

总而言之,《上海堡垒》虽然有一个不错的文学作品作为蓝本进行改编,并且运用了许多炫目的科幻电影表现技术,但是在角色性格塑造上,电影节奏把控上,科幻世界的营造上存在一定瑕疵。这也给未来的科幻电影提供了很强的教育意义。在《流浪地球》的影响下,科幻电影未来发展的空间一定十分广阔,但是观众的标准也会越来越高,好的科幻电影仅仅具备炫目的外在技术是远远不够的,出彩的人物塑造、强烈的节奏感、引人入胜的故事情节等内核仍然不可或缺。

> **链接**:科幻题材的影视剧一直是中国电影的短板所在,《流浪地球》的成功改编为这个"短板"的成长迈出了坚实的第一步。自此,中国科幻电影开始了向世界水平看齐甚至与世界顶尖水平争锋的征程,但是并不是题材新颖、有发展空间就代表着观众会为这个题材的所有改编影视剧买单,群众的眼睛是雪亮的,我们在影视剧改编过程中的诚意直接反应在影视剧上,也直接反应在票房成绩和收视率数据上。

二、走到花团锦簇的绝地

1)《甄嬛传》——推及海外的深宫爱情

展现复杂宫廷斗争的文学作品及影视剧近年来受到不少读者喜爱,2012年《甄嬛传》的播出,更是引起了轰动,产生了极大的影响,让这一题材的作品再增添一个高峰。这部电视剧改编自流潋紫所著的小说《后宫·甄嬛传》,由郑晓龙导演,孙俪、陈建斌、蔡少芬等人主演,讲述甄嬛从一个不谙世事的单纯少女成长为一个善于谋权的深宫妇人的故事,是千百年来无数后宫女子的缩影。该剧在播出阶段,热度一直不减,

收视率达1%是常态，观众口碑也是极佳，女主角孙俪也因此再度翻红，一些"甄嬛体"的对白更被人竞相模仿与调侃，取得了口碑与收视的双丰收。同时，这部剧还输出到其他国家，让来自中国的深宫爱情走向了海外。《甄嬛传》的成功，依然离不开优质的小说内容、合适的角色选择、精彩的故事情节和成功的推广营销。

《后宫·甄嬛传》这部小说最初在网络上连载时，就引起了网友的强烈关注，在起点中文网、晋江文学城、红袖添香、新浪文学网等知名网络文学网站中，随处可见它的粉丝，《后宫·甄嬛传》的出版权，也引起了数十家机构的激烈争夺，全七册图书最终分别在花山文艺出版社、广西师范大学出版社和重庆出版社三家出版社出版，销量也取得了很好的成绩。可以说，在改编为电视剧前，《后宫·甄嬛传》就已经积累了非常多的粉丝，为电视剧话题的超高热度奠定了坚实的基础。

这部电视剧的角色选择也做得非常成功。孙俪是人们心中颜值与演技并存的好演员，她在这部剧中对于甄嬛的演绎可以说是深入骨髓。从初期的青春懵懂到后期的心狠腹黑，均很好地展现给了大家，并让大家看到了转变的心理过程，让观众有了很强的代入感，对她前期的遭遇是深深的同情，对她后期的做法也能够表示理解。这便是一个好演员能够深入剧情，用完美的表演塑造好角色的最好例子。

皇帝的扮演者陈建斌，是观众心中出色的男演员，他塑造了乔致庸、曹操等众多深入人心的角色，在《甄嬛传》中的表演也得到了观众的一致好评。在这部剧中，皇帝这个角色的表演难度很高，因为他要面对很多的嫔妃，还需要将对嫔妃的不同感情展现出来，而陈建斌很好地做到了这一点。他展现过作为一名皇帝的狠辣和无情，也展现过对心爱女人的柔情和温暖，最后当甄嬛告诉他真相时，更是将震惊、愤怒、绝望、不甘等感情充分地表现了出来。

皇后的扮演者蔡少芬，拥有丰富的表演经验，在20世纪90年代已经走红，出演过许多经典的香港电影和电视剧，在观众心中拥有很高的地位，演绎剧中的皇后角色也是手到擒来，她十分到位地展示了剧中一国之母的气质与形象，同时也将皇后这个角色的隐忍和阴狠表现得淋漓尽致，她的经典台词"臣妾做不到啊"，也成为人们竞相模仿与调侃的语句，让《甄嬛传》中的皇后一角成为她演员生涯中的又一个经典。

剧中的华妃，是甄嬛前期的主要对手，而蒋欣将这个让人又爱又恨的贵妃演得入木三分，她的一笑一颦总能让人沉醉其中，虽然扮演的是个反派人物，但是却丝毫没有让人厌恶之感，刁蛮任性、雍容华贵、飞扬跋扈、美貌惊人成了大家形容华妃的专有名词，蒋欣饰演出了华妃的霸气外露，也展现了她的敢做敢当。除了上述三个角色，陶昕然饰演的安陵容，斓曦饰演的沈眉庄，孙茜饰演的槿汐，也都给人留下了深刻的印象，将后宫诸多女人的命运画卷很好地展现在了观众的面前。

针对电视剧观众，作为电视剧的《甄嬛传》对原有小说进行了一定程度的改编，使之更加符合电视剧观众的审美需求，不过电视剧的整体故事情节仍然做到了一波三折，很有吸引力。

首先，电视剧很好地保留了原作主线的戏剧冲突。小说原著当中的矛盾冲突非常复杂，情节也跌宕起伏，剧情的丰满对于小说的阅读来说会让读者很受用，但是会对改编影视剧带来一定的困扰，因此需要对部分支线情节和一些非主要人物进行删减。对比小说，我们可以看到电视剧中删去了一些次要的人物，如安陵容的哥哥，这样也删减了一些相应的情节，让整部剧更加紧凑，为观众带来更好的体验。

其次，电视剧很好地设置了时代背景。小说《后宫•甄嬛传》的年代故事与背景是虚拟的，而电视剧的要求则必须要有真实的历史背景，不能出现架空，因此就需要选择合适的历史年代代入进来。小说中出现

的诗词歌赋年代并不统一,这给电视剧的背景设定带来了很大的难题,将背景设定在哪个历史年代是一个很大的考验。若是设置在汉唐,大家都了解汉唐的民风十分开放,不太符合原著小说里压抑的后宫氛围和森严的等级制度,相对来说清朝比较符合小说的描述,如大量的文字狱、压抑的思想等均在清朝出现。在将历史背景的设置与小说进行融合上,《甄嬛传》也取得了成功。

再次,电视剧紧跟当下的时代热点问题。通过后宫的各种争斗,将现代职场的理念引入到剧中来,有心人可以从中发现,《甄嬛传》其实也是一部古代的"职场启示录",很多观众也将《甄嬛传》作为现代职场竞争的一个参照,尤其是被许多女性朋友奉为"女职场人的奋斗圣经",剧中的各个角色,在现实生活中都有一定映照,如皇帝代表总裁,皇后代表副总裁,贵妃代表副总,等等,因此,网络上也出现了许多以职场观点解构《甄嬛传》的论点,东方卫视更是推出"甄嬛升职记"微电影,以方便观众一边欣赏剧情一边从中学习职场法则。

此外,《甄嬛传》的对白也以创新的态度,采用了偏古体、半白话的类似《红楼梦》中古色古香的对白,剧中的"古典风味"十分浓,令观众更加身临其境,也为剧中人物增色不少,更是激发了不少观众的兴趣和关注,引发了网络"甄嬛体"的流行。

在推广和营销方面,《甄嬛传》也是不遑多让。它综合运用了口碑营销、微博营销、整合营销及角色营销等多种方式。虽然有些方式显得比较传统,但是经过与现代传媒工具的结合,也爆发出了强大的力量。

在网络时代,通过网民的口碑宣传,信息会快速传播和扩散,传向数以万计的受众。"让大家告诉大家",通过别人为你宣传,充分发挥"营销杠杆"的作用。《甄嬛传》在改编前就拥有了众多的粉丝,在开播后,优质的剧情以及精心的细节设置使其获得极高的口碑,并立即引发

了网络上的分析讨论。

有网友建立了"后宫甄嬛传电视剧吧",注册会员近万人,累计发帖万条,最热的帖子回帖数近万次,点击次数更是高达数万。一些影响力大的影视点评网站,如豆瓣网、时光网以及粉丝为各大演员建立的论坛贴吧中也出现了大量的剧评、讨论帖、科普帖及打卡帖,讨论的内容包罗万象,除剧情和人物外,对于出现的服饰、礼仪、历史知识都进行过激烈的辩论,这对激发网友的观看兴趣大有裨益。还有些热心网友制作了大量的影视剧周边产品,如剧中人物手绘画像,重新剪辑而成的音乐以及进行再加工的"同人小说",都形成了信息的进一步扩散与作品宣传效果,引发了新一轮的、热度持久的收视狂潮。

在微博宣传方面,《甄嬛传》也有其独到之处。开播前一个月,乐视网为剧中几个主要人物注册了新浪微博,从电视剧开播前期至结束,各个角色间以原剧情为依托,加入其他周边策划内容,每天进行更新。该剧的所有工作人员也将自己的微博头像改为"甄嬛",开播后进行推广和营销,发布剧情周边策划帖,提炼话题的热点、雷点,吸引了大量网民的关注,热度一直稳居前列。

在衍生产品的开发上,《甄嬛传》也有很多值得学习的地方。来自湖南的浩丰动漫买下《甄嬛传》的独家版权,全方位开发电子漫画、电子动画、电子衍生产品。腔调文雅的"甄嬛体"在微博上火爆一时,《甄嬛传》的电影版也提上日程;由刘欢创作并演唱的《甄嬛传》影视原声音乐大碟也已正式面向全国发行,更有网站开始策划模仿《三国杀》的桌牌游戏《后宫杀》。还有许多商家开动脑筋,在淘宝上售卖相关产品,如与《甄嬛传》同款的指甲套、发簪、耳环等,熏香组合,孙俪在剧中跳"惊鸿舞"时的发簪仿制品、"淳贵人"的绣花清装、妃子们使用的香料、喜欢吃的点心,都能在淘宝网上买到。海都网、中国移动福建公司携手

推出的"海都网美食节美食季",将《甄嬛传》中皇帝和妃子们才能吃到的美食,或原汁原味呈现,或在御膳基础上再加工,烹制成适合现代人口味的新菜。可以说,《甄嬛传》在文化产业发展的道路上迈出了让人惊喜的步伐,为其他影视作品提供了一个很好的借鉴。

2)《延禧攻略》——下狠功夫才有好收视

2018年夏天,一部叫作《延禧攻略》的电视剧在爱奇艺上线,随后便迅速占领网络视频市场,风靡线上线下,成为亿万观众共同的观剧选择,截至2018年8月26日,《延禧攻略》的全网播放量突破133亿,在取得好收视的同时,也取得了非常好的口碑,甚至连《人民日报》《光明日报》等权威党政文化媒体也发文对该剧作出了评价,充分肯定了该剧,尤其对其所表现出来的对传统文化遗产的提倡与弘扬大加赞赏。《延禧攻略》能够成为现象级爆款剧,与它在题材选择、画面视觉、剧情节奏、受众心理等方面下的狠功夫是离不开的,它的成功为其他的剧本提供了很好的借鉴。

《延禧攻略》讲述的是少女魏璎珞为寻求姐姐的死亡真相,而入宫成为一名绣坊宫女,在宫中克服重重困难为其报仇,并最终凭借自身勇往直前的斗志、机敏灵活的头脑,成长为乾隆帝的令贵妃的故事。

首先,《延禧攻略》在选材上准确地把握了女性观众的心理,塑造出女主魏璎珞这样一位具有强烈自我意识的新女性。在进行投资的时候,也将重点放在了剧本、服装、道具等上,打破了以往专注流量明星的做法,将演员的成本控制得很好,从而实现"重内在、轻外在"的制作目标,为获得成功打下基础。

其次,这部剧的美学风格十分考究。在画面的色调,演员的服装、化妆和道具设计上都做得很精致。该剧的整体色调十分柔和,避免了大

红大绿，对清朝服装文化进行了最大化的还原。演员的妆容都很素雅清淡，女性人物的发式也比较符合乾隆年代的特征，史书上记载富察皇后很节俭，所以剧中的富察皇后和许多后宫嫔妃、宫女都佩戴着绒花作为发式的基本配饰。另外，点翠、耳挖簪、压襟头饰、佩饰、珠宝造型，遵循了真实历史中的文化背景，给人以很好的美学享受。

在对情节的把握和调控上，《延禧攻略》也下了一番功夫。通过正叙、倒叙、插叙等多种叙事方式，又融入人物内心独白、画面旁白等多种表现手法，让整个剧本结构完整，故事跌宕起伏，准确地抓住了观众的看剧心理。一定程度上，对任何作品来说，"内容为王"都是主流，这个时代的观众也越来越挑剔，在全媒体时代，"内容为王"成为主流的这个趋势越来越明显。观众通常会在众多的内容中，根据自己的口味进行选择，从而找到自己的兴趣点和关注点。因此，影视作品的剧本设计、情节推动、人物性格塑造方面，都需要以观众的感受作为出发点，让观众满意。这是一部影视剧作品能够成功的关键。

现在的很多观众，对于节奏快、冲突多、反转多的电视剧情有独钟，相对的，情节拖沓、人物晦暗不明的作品往往不受待见，《延禧攻略》采用的是大矛盾覆盖小矛盾的叙事方法，以一个大的矛盾贯穿全剧，在这个大矛盾下面，又覆盖了很多小矛盾，形成了一个多而不乱、主线清晰的叙事结构。在每一集中均设有矛盾剧情，这样就牢牢地将观众吸引住了，使观众不愿意浪费掉剧中的每一个情节。因此，主创人员抓住观众这一心理进行创作，让观众目不暇接，从而得到极佳的观影体验。

另外，《延禧攻略》在剧情内容中很好地融入了现代职场元素。对宫斗剧而言，其发生的背景远离观众的现实体验，观众对发生在剧中时空的事情往往难以消除陌生感，因此对剧中人物的处境难以感同身受。《延禧宫略》在这一方面也下了一番功夫，做了很好的尝试。这部剧让观众

觉得很亲切，就是因为它成功地设定了魏璎珞这个角色，她正义感爆棚，一路逆流而上，走向人生巅峰，这与当代许多工薪阶层心中对职业的设想是一致的。他们往往都有强烈的逆袭愿望，魏璎珞从宫女不断上位的过程，某种程度上也代表着工薪阶层希望通过努力在职场不断提升的过程。剧中的许多情节，都可以让人很容易联想到职场上的竞争。可以说，现代职场元素的加入，让《延禧攻略》引发了许多职场人士的关注，也使得这部剧成为人们竞相谈论的对象。

《延禧宫略》在推广营销方面下的功夫也是值得借鉴的。《延禧攻略》在播出时，转变了思路，选择在视频网站平台首播，又因为其优质的内容获得很高的关注度与点击量，最终成为2018年暑期的一档爆款剧。在播出之后，话题热度的不断提升，带动了视频网站会员付费模式的更新。该剧在网站播出大火后又引起了电视台的疯抢，这与以往先在电视台播放、后在网站播放的模式是不同的。

《延禧攻略》在网上播出时关注度、讨论度位居所有在播剧的前列，而后在浙江卫视播出，也取得了不俗的收视率，位居同时段前列。播放平台的转变让观看时间越来越灵活，这体现了网络播放平台的便捷性，让观剧不再仅仅局限于电视这一平台，也不再受制于平台的播出时间，人们可以随时随地收看自己喜欢的视频节目，从而赢得更大的关注度和更多的播放量。

此外，《延禧攻略》的热播与媒介的参与也密不可分。它主动巧妙地利用网络、手机等进行大范围宣传和推销，充分利用各种媒体，发挥媒介对受众的指引功能，对新剧进行广泛营销。开播以来，这部剧便在微博、豆瓣、知乎、微信朋友圈等社交平台进行推广，在暑期档形成了一股观剧热潮，许多网友的微信朋友圈开始被《延禧攻略》剧中人物的表情包占领，而每天更新的剧情看点都会变成当天微博的热点话题，占据

微博头条榜单,《延禧攻略》电视剧官方微博还通过点赞和转发的方式与网友进行互动。此外,微信公众号涌现出许多与《延禧宫略》有关的阅读量超10万的爆文,既蹭了时下的热点话题,又起到宣传热播剧《延禧攻略》的作用,让微信受众群体在热播剧的营销宣传下产生好奇心而去追剧。

《延禧攻略》的整个营销推广过程是很成功的,利用了网络视频平台、新闻、微博、微信公众号、广告等多种营销手段,集中在一个时期内,同时动用几种媒体进行持续、有针对性地宣传造势,给予受众强烈的刺激,最终达到媒体整合宣传的最佳效果。

> **链接**:俗话说:"三个女人一台戏。"某种程度上,如果说有人的地方就是江湖,那么有女人的地方就有"宫斗"。《甄嬛传》之所以能够成为现象级IP,为人们津津乐道,不断重复观看,最重要的原因就是作品情节本身的精彩和跌宕起伏,而《延禧攻略》作为一部网剧仍然能取得如此大的成功,则离不开制作团队的精心制作。

三、每个人都有一个英雄梦

1)《夜天子》——草根英雄引领的粉丝流量

2018年8月14日,电视剧《夜天子》在腾讯视频播出,这部电视剧改编自月关的同名小说,讲述的是明朝时期一个六扇门的小牢头叶小天,因为一封遗书离开了京城前往湖广,从而阴错阳差地踏入大明王朝官场的传奇故事。电视剧由原著作者月关担任编剧,由陈浩威执导,徐海乔、宋祖儿领衔主演,王紫潼、肥龙、郝帅、禹童、蒋沁芸等联袂主演,上线24小时播放量在全网排第三,腾讯排第一,呈现出了惊人的号召力,

被誉为"8月神剧"。

《夜天子》能够取得这样的成绩让人很惊讶，因为与其他古装剧不同，这部剧没有穿越，没有仙侠，也没有宫斗，乍一看，没有市面上流行的任何热门元素，而是将视角聚焦在了一个市井的小人物身上。不过，如果认真看过这部电视剧，就能够明白，这部剧得到观众的青睐绝非偶然。

首先，《夜天子》在古装剧的外壳下，融入了现代人的思维方式及思维活动，因此，观众在观看的时候能有很强的代入感。这部剧将真实历史与虚构故事进行了完美的融合，虚构出一个真实历史背景下小人物的命运起伏的故事。故事发生的年代在明朝，观众对于这段历史并不陌生，因此进入故事是非常容易的，主人公叶小天虽然是杜撰出来的，但是能够很好地融入剧情中。他从一个草根开始奋斗，最终成就了一番伟大的事业，这是每一个平凡的人均向往的励志传奇。这一点与《延禧攻略》有着异曲同工之处，不同之处在于，《延禧攻略》更受女性欢迎，而《夜天子》则更得男性朋友们的喜爱。

其次，电视剧做到了最大限度地尊重原著。《夜天子》的作者月关是知名网络文学作家，拥有许多脍炙人口的作品。《夜天子》在改编为影视化作品之前，也拥有相当数量的粉丝，在进行影视化创作过程中，如何最大限度地尊重原著、尊重原著粉的感受，是每部作品都需要认真考虑的事情。电视剧的编剧与原著作者为同一人，这可以极大程度地保证影视剧与原著不会背离太远，而是会在保留原著精华的基础上更好地考虑电视观众的感受。原著作者月关也表示，在对《夜天子》进行小说到剧本的二次创作时，自己将原著中很多的人物合二为一，并将一些分散的人物故事线进行了汇总，让剧中的人物形象相对小说更加的饱满和立体，也让观众观看起来更加地顺畅。除此之外，电视剧对情感线和女性人物

也进行了合理化的改动，将原著中一个男主对应多个女性的感情线，变为一对一的感情线，让感情专一的分量显得更足，也更符合人们对于美好感情的期待。

再次，电视剧在选角和制作方面也独具匠心。选择的主角徐海乔和宋祖儿作为新一代的流量代表，自身就拥有很多的粉丝，再加上角色的讨喜，让二人增粉不少。此外，紫潼、肥龙、郝帅、禹童、蒋沁芸、刘冠麟等流量演员的加盟以及罗嘉良、洪剑涛、刘佩琦、方清平、陈紫函、李勤勤、魏宗万、李立群、德顺等多位实力派演员的出演，都让这部剧的质量得到了保障。

此外，《夜天子》在制作方面也是精益求精。虽然不是大制作，但是经费安排较为合理，除了选择适当的演员，对于故事发生的地点，也采用了实景拍摄。剧组去云南、贵州取景，力图呈现出剧中如世外桃源般的美景以及独特的土司制，演员的合适选择和实地拍摄的美景，撑住了《夜天子》复杂曲折的故事情节，也增添了整部剧的质感与厚度。

最后，在推广及营销方面，《夜天子》也毫不逊色。它主要利用微博以及一些媒体，抛出不少与《夜天子》有关的话题或相关新闻，从而吸引观众的眼球，达到引导观众观看电视剧的目的，并让受众将自己感兴趣的内容，通过轻松、娱乐的方式传播出去。腾讯视频营销团队则负责将电视剧中许多的亮点和笑点进行提炼，同时利用微博和微信公众号将这些亮点和笑点进行广泛的传播，从而吸引网友，引起围观，使该剧相关的热点进一步发酵。

在电视剧上映之前，通过演员来炒热话题；上映时，则通过剧情将话题持续炒热；上映后，则通过讨论剧中台词及人物来继续保持热度。《夜天子》在微博上进行造势营销时，对观众心理的把握是非常值得称道的。这主要体现在对话题的内容进行把控上。从微博超级话题#电视剧夜

天子#来看，在众多的帖子中，阅读量和转发量最多的是影视剧中关于"土味情话""撩妹大法""喜提媳妇"等微博内容和一些搞笑段落的短视频，这些都引发了网民们积极的讨论和转发。

《夜天子》抛出的许多相关话题本身就是具有娱乐价值的，具备这样价值的话题很容易让观众产生兴奋点，并让观众心理上产生亲近感，从而引发情感共鸣。例如《夜天子》中有一些"土味情话"，类似的语言或话题很容易使受众产生心理上的共鸣，进而引发讨论，因此话题的热度才会持续下去。

2）《将夜》——长安烟雨连，少年江湖远

2018年10月31日，由猫腻的同名小说改编的电视剧《将夜》在腾讯视频上线，获得了良好的收视成绩和口碑。

《将夜》主要讲述了一则预言引发天下格局的改变，宁缺在诸多势力和朝堂动乱中一路成长，最终成长为一个可以担当拯救苍生大任的有为少年。

电视剧《将夜》的成功，离不开优质的原创内容。

小说《将夜》在改编为电视剧之前就取得了不俗的成绩，长期居于起点中文网月票榜前列，获得了超千万的粉丝基础，更是获得"2017猫片·胡润原创文学IP价值榜"第四的好成绩，得到了广泛的认可，是名副其实的好故事。有了好的故事基础，再加上精心的制作，自然会引发观众的热捧。

演员的选择，也是这部剧成功的一个要诀。主演身上的少年气质与原著的描述相吻合，陈飞宇与宋伊人可谓本色出演，他们和这部剧的其他演员们精湛的演技为这部剧的成功作出贡献。

《将夜》在场景的打造上也不遗余力。为了还原原著宏大的世界观，

打造出最贴合原著的"一观一寺一宗二层楼",《将夜》剧组在制作上别具匠心,在取景地、拍摄手法、制作手段上进行了很多尝试。电视剧收揽了新疆吐鲁番、鄯善、红河谷、那拉提草原、赛里木湖、南山菊花台、贵州荔波、瓮安、都匀、湖北隆中、习家池等地区风格迥然不同的自然风光,并采用航拍、全景镜头切换的方式,让电视剧的视觉更显得震撼,彰显出电视剧制作方对于构图质感的精益求精。

> **链接:**《夜天子》以一个草根人物到英雄的成长史为主要内容,融合了宏大的历史背景,确定了幽默的风格,选择了合适的演员,营造了优美的实景,使用了得当的营销方式,从而让其在并未被广泛关注的前提下,成为一个爆款电视剧,也为诸多网络文学作品的创作及影视化开发提供了更多的借鉴。而《将夜》的成功,可以总结为"好故事+好导演+好演员+实景拍摄"的模式,使得《将夜》达到了 IP 改编升级创新的目的,成为一部优良的年度古风品质大戏,也给众多古装戏剧提供了可以借鉴的成功经验。

第三节 悬疑、喜剧与战争:体悟大起大落的魅力

悬疑、喜剧和战争题材的网文有着不同于其他题材的魅力,行文的情节有自己的节奏和张力,让读者深陷其中无法自拔,这几类题材的影视剧改编也因为有着广泛的读者基础而备受欢迎。

一、强情节,快节奏,追求心跳的速度

1)《长安十二时辰》——只有一个人,只有十二个时辰

2019 年 6 月 27 日,由曹盾执导,雷佳音、易烊千玺领衔主演的古装

剧《长安十二时辰》在优酷网开播,该剧上线以后,以精彩的剧情和演员的出色表演获得了观众的一致好评,当年在豆瓣上的评分高达8.7,成为2019年口碑最好的剧集之一,也为优酷网带来了巨大的经济收益,出现了收益和口碑双丰收的局面。

《长安十二时辰》主要讲述的是上元节前夕发生在长安城的"反恐故事"。敌对势力狼卫,在上元节的前夕混入了长安城,试图在举国欢庆时进行破坏,为了解除此次危机,安全部门靖安司限死囚张小敬在十二时辰内找出狼卫,侦破案件。张小敬在探案过程中,一次又一次与刺客进行斗智斗勇,并最终找出真相,破除了隐患,保护了长安城中的黎民百姓。

《长安十二时辰》之所以成为一个爆款,是因为它符合一个好剧的众多特点。首先是题材选择,《长安十二时辰》虽然表面上是一部古装剧,但是其内核是主打悬疑,满足了许多观众对于此类剧集的心理需求。《长安十二时辰》塑造了一个心地善良而且本领高强的孤胆英雄张小敬,他孤身一人深入虎穴探案,最终阻止了爆炸惨案的发生,让观众倍觉过瘾,其身上散发的英雄主义光辉满足了观众的心理诉求,让观众很好地沉浸到剧情中,就像自己实现了英雄梦想一般。

首先,作为一部悬疑剧,《长安十二时辰》中设置的悬念非常丰富,让观众深陷于一个绝妙的悬疑世界中,本剧的主线围绕张小敬能否成功拯救长安,以及林九郎与太子之间的权力斗争展开,并穿插张小敬与熊火帮的恩怨、何孚与闻染的身世谜团、靖安司中究竟有无暗桩等次要悬念,整部电视剧剧情跌宕起伏,十分紧凑,并牢牢结合"十二时辰"的概念,将观众观看剧集时的紧张感营造到了极致,让观众随着情节的变化产生了心灵的震撼。

其次,《长安十二时辰》相对以往的同类型电视剧,进行了一定程度

的创新。在悬疑的主题之外，它将"权谋""追凶""盛唐"等元素进行了充分融合，很好地拓展了悬疑剧目的表现力。《长安十二时辰》在人物形象的塑造方面十分有创意，剧中错综复杂的叙事线索，让人物之间的互动十分频繁，对观众有很强的吸引力。如龙波是张小敬的旧时战友，却始终与张小敬作对；徐宾用大案牍术向李必推荐本已投入死牢的张小敬，双方究竟有什么目的，这是一直萦绕在观众心中的疑问。再如姚汝能原本忠诚于李必，并看起来与世无争，但他实际上是林九郎安排的一枚暗子，不过他却又为了救檀棋而险些丧命，他的行为如此矛盾，背后动机又是什么？随着剧情一步步发展，观众也在不断思考。可以说，复杂的线索编织成了故事网，而每个人物都是网上的绳结。《长安十二时辰》将每一个人物的形象都塑造得有血有肉，演员对角色的诠释也十分精彩，个性十分突出，整部剧的人物数量虽然多，但都十分丰满。

再次，《长安十二时辰》融入了许多现实元素，这也是它的创新点之一。故事发生在唐朝，故事开场，就将长安表面上的繁华与宫廷政治的黑暗展现在了观众面前，让大家对长安的社会政治生态有了清晰的了解。同时，观众可将现实情感投射在长安城中，在剧情中发现现实的影子，找到在现实中存在的类似的社会问题。这也是体现《长安十二时辰》现实价值的地方。

《长安十二时辰》精良的制作实现了对长安城的再现，这也是它能够得到大家一致好评的重要原因。电视剧斥巨资搭建和改良了实地景观，在建筑风格上最大限度地与唐朝接近，尤其是设计了长安一百零八坊，让电视剧的叙事空间得到很大的拓展。由于电视剧里事件的发生时间多在夜晚，因此剧组进行多次试验，用灯光为观众呈现了一个灯火辉煌、美轮美奂的夜长安，让观众大饱眼福。此外，剧中人物的服装、礼仪、饮食等均做到了反复推敲，有据可循，符合当时的生活习惯和逻辑，让

剧中角色和故事情节有足够的可信度和感染力。

最后,《长安十二时辰》在角色的选择和营销推广上做得也很成功。尤其是男主角雷佳音和易烊千玺的表现,让所有观众眼前一亮。周一围、韩童生等戏骨的加盟,也确保了整部剧在角色塑造上的质量。在营销推广方面,借助不俗的口碑和主演粉丝群体的助力,《长安十二时辰》在上线后,一直在各种社交圈内保持很高的热度,许多自媒体大咖也纷纷为其撰写文章,很好地实现了剧集的推广,吸引了更多的观众来观看这部电视剧。

2)《镇魂》——因为有信仰,所以有希望

2018年暑假期间,网络电视剧《镇魂》的出现,成为网络电视剧的又一个奇迹,引起了一阵观看热潮。这部电视剧的播放量取得了惊人的成绩,也一举捧红了两位主演朱一龙和白悦。

《镇魂》是一部都市奇幻剧,讲述的是特调处处长赵云澜和黑袍使沈巍齐心协力与邪恶势力对抗、一起守护世界和平的故事。这部剧虽然没有顶级流量,在特效方面也中规中矩,但仍旧取得如此成绩,其背后的原因非常值得其他网络剧借鉴。

《镇魂》之所以取得成功,第一个原因在于主角的选择十分恰当。电视剧《镇魂》改编自同名小说,作者为耽美大神Priest,其原著已经具有十分广泛的影响力,这也为小说改编为电视剧提供了很好的基础。不过,主演的支撑,仍然是这部剧能够火爆的最主要原因。作为一部双男主剧,特调处处长赵云澜由白宇饰演,黑袍使沈巍由朱一龙饰演。他们都不是顶级流量,但是颜值和演技都十分在线,与原著人物的形象也十分贴合。白宇将赵云澜痞帅的性格表现得淋漓尽致,虽然看起来大大咧咧,但是却正义凛然。朱一龙则一人分饰三角,无论是沈教授的温文尔雅,还是

黑袍使的独断霸气，抑或是夜尊的魅惑妖娆，他都诠释得非常到位，按照称赞演员演技的一贯说法，那就是朱一龙的眼神里都是戏。两位主演不俗的演技打动了观众，从而也让两位主演被大家所熟知，跻身一线流量小生行列。

《镇魂》能够成功的第二个原因，在于其剧中体现的兄弟之间的感情，符合当前年轻人的审美文化。根据《2016网络自制剧行业白皮书》显示，网络电视剧的主要观众为90后，而45岁以上的群体基本不看网络电视剧，也就是说，网络电视剧的主要受众是青年人，而当前青年人群体流行着许多的文化，我们经常听到的CP就是其中一种典型的青年亚文化。因为互联网的发展，这种文化在中国形成了迅猛的发展势头，许多电视剧都在通过组CP来吸引广大的青少年群体，《镇魂》也是如此。它在原著的基础上进行了一定的改编，将原著中的男主人公的爱情，转为更容易让大家接受的兄弟之情，微博上关于巍澜的话题阅读量很大，合适的改编带来了更大的影响力。

《镇魂》能够取得成功的第三个原因，就是粉丝效应非常突出。互联网时代，粉丝文化的发展已经到了一个全新的阶段，他们对于任何事物的影响力都是不容忽视的。《镇魂》这部电视剧的热播让一个叫作"镇魂女孩"的粉丝群体应时而生。对于《镇魂》的成功，"镇魂女孩"发挥了关键作用，这个粉丝群体的构成并不是单一的，既有"剧粉"，也有"主演粉"，而且这些粉丝形成了团结一致、高度协作的关系，对《镇魂》的宣传起到了非常重要的作用。在《镇魂》的宣传与推广中，这些粉丝将剧中的经典素材剪辑成小视频或各种表情包，积极地在微博、微信、QQ、B站等社交平台传播，掀起了一股"镇魂热"，效果非常好。在电视剧上映一个月后，该剧的微博话题的阅读量达到了141亿，讨论量达2365.7万，主演朱一龙的明星势力榜和超级话题排名稳居第二，由此可见粉丝

群体对该剧的宣传起到了巨大影响。

3)《赘婿》

《赘婿》是一部2011年首发于起点中文网的历史类网络小说,作者为愤怒的香蕉,小说主要讲述了苏家布商的赘婿,帮助妻子一起干事业,成为江宁首富的故事。《赘婿》同名影视剧由郭麒麟、宋轶领衔主演,于2021年2月14日在爱奇艺首播。随着《赘婿》的热播,公众的视线又一次聚焦在其原创作品上。不管是原著粉,还是被改编电视剧吸引后去阅读原著的读者,都发现一个问题——那就是与原著相比,剧版在人物设定、剧情设置、精神思想等方面都有很大的不同,甚至可以说,改编电视剧舍弃了大部分原著的内容,只保留了其最基本的剧情框架。正是有了对网络小说《赘婿》大刀阔斧地影视化改编,才有了我们现在看到的电视剧版《赘婿》。

(1)《赘婿》的亮眼改编

①又爽又不尬

著名学者弗洛伊德曾提出过一个著名的"白日梦"理论,它指的是人们通过"白日梦"或者是阅读与欣赏文艺创作来产生精神幻想,满足自己无法实现的梦想与愿望。弗洛伊德的"白日梦"理论与"爽文"的概念有着异曲同工之妙。"爽文"指的是通过不断刺激读者的阅读欲望,渐进式地满足其心理欲求,构建心理认同,向"快感机制"倾斜。

《赘婿》的作者"愤怒的香蕉"在作品开场就用"爽"把读者吸引住了,《赘婿》在进行影视化改编时借鉴了这一点,甚至青出于蓝而胜于蓝,把"快感机制"运用得"更上一层楼"。比如,原著中对男主角宁毅的第一次出手着墨过多,一共有四五十章的内容,在影视剧改编中如果照搬这部分内容就会有四五集之多,会使得故事剧情拖沓冗长,所以就

将这部分内容直接删掉了。这样做的目的是使故事情节更为紧凑，让观众看着更过瘾，更"爽"。此外，电视剧版一开始就对成亲、争夺掌印、拼刀等"爽文"情节进行高密度排布，极大地满足了观众对"爽感"的需求。

电视剧《赘婿》在牢牢把握住"爽感"的同时，并没有让观众感到尴尬，因为它同时存在一份"实感"，非常接地气。举例来说，针对乌市布行竞争这一情节，导演为了使商战戏看起来更为严谨，对商战戏所用到的相关道具提出了非常详细的要求，对商战相关的知识点做了细致的研究，对做空、期货、饥饿营销等经济学原理做到了了如指掌的程度。与此同时，"小小赘婿打拼出大大天地"的设定也激励了现实中渴望成功和实现人生价值，努力打拼的年轻人。

②剧情向"女频"靠拢

"女频"指的是女性频道，在网络文学作品中一般有更能引起女性注意、戳中女性心理的特点。毫无疑问，《赘婿》原著是一部男频作品，在《赘婿》的影视化改编过程中，考虑到市场因素，以及广大的观剧群众中女性群众占比较大的这个事实，为了迎合市场，满足女性观众的需求，规避骂点，避免引起广大观剧人群的不满，编剧们直接把有可能引起上述问题的内容与改编剧本进行了关联切割。

近年来，女性观众作为网络作品 IP 改编影视剧观众的主体，一定程度上掌握了主流市场的话语权。所以，把握住了女性用户，就掌握了市场，这直接反映到收视率和经济效益上。因此，电视剧版《赘婿》将原著的父权内核进行了大刀阔斧的改编，把"三妻四妾""妻妾成群"改为了"一夫一妻"，努力打破性别偏见，以符合当下女性追求独立的主流价值观。电视剧版《赘婿》中强调的男女平等、夫妻平等，同时加上一贯的甜宠套路，进一步增强了受众对这部剧的喜爱。

在情节设置上，"男德学院"、学习"妇纲"等片段更是搭上了当下社会热点的"快车"。剧中的赘婿时常喊着"三从四德""言听计从"等口号，让男性也体会了一把封建残余的思想禁锢。剧中的赘婿不仅带娃还要操持家务，这是现实生活中许多女性的真实写照。众多男同胞在观剧的同时思考男女在家庭中的付出，开始学会换位思考。这种艺术呈现与传统的说教不同，它用强烈的反讽手法呼唤男女平等，对当下人们如何在婚恋观、事业观等方面消除性别歧视进行深刻的审视与反思，具有更深层次的现实意义。

③轻喜剧风格缓解生活压力

《赘婿》之所以能够在众多IP影视剧中突破重围，最主要的原因在于它的轻喜剧风格。从当今的影视剧与综艺数据可以看出观众对喜剧情有独钟，搞笑本身就是一种优势，作为一部"搞笑下饭剧"，与之前同样出圈儿的《庆余年》不同的是，《赘婿》的幽默是自成一体的幽默，它的主角人设、剧情演绎、戏剧冲突、细节桥段、搞怪台词都是融为一体的。在观剧氛围上，观众在追剧过程中得到了快乐的同时也减缓了现实生活的压力。《赘婿》喜剧化的改编满足了市场需求，使其脱颖而出，广受好评。

在影视化改编的过程当中，演员也是影响剧版能否成功的一个重要因素。《赘婿》由郭麒麟领衔主演，他将男主角宁毅的气质拿捏得恰到好处，对男主角的诠释非常到位。尽管《赘婿》颠覆了古装偶像剧中男主英俊潇洒的设定，但郭麒麟自带喜感、亦庄亦谐、幽默搞笑的表演风格随着剧情的深入，受到越来越多观众的喜爱。

(2)《赘婿》被人诟病之处

①家国格局被削减

《赘婿》作者"愤怒的香蕉"曾说过："《赘婿》绝不仅仅是单纯供

人娱乐的'爽文'，而是一本包裹着'爽文'外壳的'教科书'，是一条用来传递观念和信仰的渠道。"在社会节奏不断加快的今天，观众想通过看"爽文""爽剧"来缓解繁重的生活带来的压力，在影视剧中得到心灵的休憩的诉求是影视剧存在的原因之一，这并不是一件过分的事情。但是，在原著的主线中，男主在发挥雄才伟略成就了一番事业的同时，更是心怀家国天下。但回看剧版，它的核心主线与原著迥然不同，男主用现代的"小聪明"在事业上一路高歌猛进，却没有体现出男主的家国情怀，使得原著中厚重的家国天下情怀一下子变弱了。

②"父权思维"耳目昭彰

在《赘婿》影视化的过程中，因想吸引女性群体而进行女频化改编无可厚非，但是喊出"女性独立"的口号并把它作为痛点和卖点就会引人诟病。电视剧对原作品的改动是流于表面的，并没有从更深的层面去挖掘这部作品的核心价值。它虽然没有直接贬低女性角色，但为了衬托男主的强大在无形中抬高了男主的地位，女主的实力被弱化。即使有着"男德班"这样的调侃，高喊"两性平等"的口号，看似是关注女性的生存困境并为其发声，但实际上依然是噱头大于实质。保留或改编后的很多细节，不经意间流露的仍然是男强女弱的父权思维。

链接：优质的剧情内容，演员精彩的演技，仍然是一部剧能够获得关注和认可的先决条件，对所有网络文学IP改编剧而言，都应该肩负起自身应该承担的网络文化传播责任，将正能量带给每个观众，摒弃一些网络电视剧存在的脱离现实、缺乏内涵的弊病，坚持"内容为王"的原则，让网络电视剧能够展现出中华文化的博大精深，让这些网络电视剧经得起时间的考验，成为经典。

二、鸡飞狗跳里演绎幸福的生活

1)《西虹市首富》——喜剧背后的人生

《西虹市首富》是开心麻花团队创作的第四部电影作品，于2018年7月27日在全国上映，首日便取得了2.2亿票房的惊人成绩，并且口碑不俗，最终票房成绩为25.48亿元，成为开心麻花出品的又一经典之作。

《西虹市首富》与开心麻花团队创作风格和理念一脉相承，讲述的是一个穷困的大龄守门员王多鱼突然接到一个月花光10亿元的艰巨任务，从而引发一系列闹剧的故事。《西虹市首富》是对1985年的电影《酿酒师的百万横财》的改编，它的成功标志着开心麻花已经成为人们心中喜剧创作的质量保障，也给众多喜剧片的创作团队提供了很好的借鉴经验。

《西虹市首富》的成功，源于开心麻花IP品牌的打造。开心麻花团队始于2003年，其第一部话剧《想吃麻花现给你拧》取得了很好的反响，从而坚定了开心麻花团队做喜剧、话剧的信念，2012年开心麻花团队创作的小品《今天的幸福》登陆春晚，让大家初步认识了这个喜剧团体，之后连续几年，开心麻花均有小品在央视春晚上表演，知名度在全国范围内逐渐上升，沈腾、马丽、王宁、艾伦等演员也逐渐被大家所熟知。与此同时，开心麻花的剧场表演一直在进行，每年都会推出许多原创的新剧，并根据观众的反应不断进行打磨，积累了丰富的经验，为之后的爆发奠定了基础。

2015年是开心麻花品牌大爆发的一年。这年秋天，根据其原创舞台剧《夏洛特烦恼》改编的同名电影登陆大荧屏，这部成本仅2000万出头的电影，却在国庆节斩获14.41亿元的票房，成为当年电影市场的一匹黑马。同年，沈腾领衔的开心麻花团队在东方卫视喜剧类综艺节目《欢乐

喜剧人》中，以优质的作品打败了实力强劲的其他喜剧团队，获得冠军，让开心麻花的风头一时无两。之后《驴得水》《羞羞的铁拳》等以开心麻花舞台剧为蓝本的改编电影也均没有让大家失望，成为喜剧界的大IP。《西虹市首富》虽然不是开心麻花的原创，不过也是由成熟的电影《酿酒师的百万横财》改编而来，也是一个比较不错的IP。而西虹市这个地点，也在开心麻花的电影里反复出现，彰显了他们打造一个开心麻花喜剧宇宙的"野心"，而众多电影和舞台剧的成功，让开心麻花成为国内优秀原创话剧和喜剧电影的代名词，其从话剧到电影再回到话剧的运作模式也形成了良性循环，为这个IP成为精品提供了很好的助力，也为《西虹市首富》的成功提供了丰沃的土壤。

除拥有一个优质IP外，《西虹市首富》的成功与其精彩的电影剧本也是密不可分的。它用观众非常容易理解的三部分结构讲述了一个好故事。

第一部分是故事的开端。讲述的是主人公王多鱼虽然球品很正，并且不为金钱所动，拒绝为他人踢假球，但是仍然因为球技太差被除名，生活陷入了困顿。但也正是因为拒绝踢假球的品质，他通过了继承爷爷遗产的第一关，顺利进入第二个考验，那就是一个月内按照约定花光十亿，如果成功完成任务就能继承高达300亿元的资产，这个考验的出现将王多鱼的人生轨迹彻底改变，让故事进入第二部分。

第二部分是故事的冲突部分。王多鱼因为需要将10亿元花光，于是开始进行名目众多的挥霍，他将自己的朋友——原来的队员召集起来住进了西虹市最为豪华的酒店，花钱请各种人来进行梦想投资，把钱投入到股市，专买夕阳行业的股票，让自己不靠谱的好朋友带着看起来更不靠谱的朋友作为自己的投资主管，可以说为了花光这10亿元穷尽一切办法，可是令所有人都意想不到的是，投资出去的看似不靠谱的项目，却为他带来了丰富的回报，手里的钱居然越来越多，变成了20多亿。最后

他终于想到了一个办法，那就是在西虹市售卖脂肪险，只要人们减掉相应的脂肪，就能够从他这里拿钱。在终于要取得成功的时候，第三个考验到来了，与他日久生情的女会计被绑架了，如果他拿钱去赎人，那么势必会破坏规则，从而变得身无分文，这个境遇让他陷入两难，如何做抉择成为观众心中最想知道的答案，也将故事推向了高潮。

第三部分是故事的结局。主人公王多鱼给出了自己的答案，那就是选择了爱人，放弃了唾手可得的金钱。而这也是他的爷爷留给他的第三个考验，王多鱼恰恰因为选择了爱人放弃了金钱，最终得到了遗产的继承资格，也收获了爱情，从而使得故事有了一个圆满的结局。

这个故事与开心麻花一直以来的创作理念是非常吻合的，开心麻花一直专注于小人物的悲欢离合，比如之前的夏洛和爱迪生，都是为了生活而努力拼搏的一事无成的小人物，在经历了一些奇异事情后生活轨迹发生了改变，主人公也从这些改变的轨迹中重新认识了自我，最终走向圆满。这些紧贴观众心理需求的故事情节设计，很容易让观众接受，从而吸引他们观看。

值得一提的是，《西虹市首富》将各类元素进行糅杂，达到出其不意的效果。作为一个喜剧片团队，开心麻花乐于、也善于将各种类型的元素糅杂到电影当中。如《夏洛特烦恼》中夏洛穿越回了1997年，为了重现当时的情景，动画片《圣斗士星矢》、老式的台式电脑歌曲《公元1997》等元素的应用都非常好地达到了这一目的，让观众仿佛与主人公一样回到了那一年。《羞羞的铁拳》融合了喜剧与搏击两个元素，将一个很"燃"的故事用喜剧化的手法表现了出来，得到了观众的青睐。《西虹市首富》则是将喜剧与足球元素做了一个更好的融合，用守门员的职业诠释了王多鱼的做人准则，将足球比赛作为推动故事发展的重要情节，也将很多的笑料和包袱与足球相融合，让观众捧腹不已。此外，粤语歌

曲《护花使者》的多次运用、与"股神"巴比特共进晚餐等元素的加入，都增添了很多故事的小笑点。

最后，《西虹市首富》得到大家普遍认可，还要归功于其对梦想与人性的坚守。纵观开心麻花的系列作品，其主人公不管经历了何种奇遇，命运发生了怎样的改变，他们最终的选择都是基于对梦想和人性的坚守，从而放弃了各式各样的诱惑，找到了自己的初心和归属。夏洛在历经繁华过后，心中最为想念的还是马冬梅做的那碗茴香面；爱迪生虽然看似荒诞不经，表面上爱打假拳，但是心中那份对拳击的热爱与尊重从未改变；王多鱼亦然，即使心中有万分难舍，但是在巨额财富与心爱的人之间，他还是遵循了自己的意愿，选择了去拯救自己的爱人，相信即使这不是最后一关的考验，即使他用巨额财富换回了自己的爱人，导致自己一无所有，他未来的人生也不会留下什么遗憾。开心麻花用喜剧的方式，向大家传达着正确的价值观，让我们在笑声过后，也会有一定的思考，得到更多的启发，这一点是非常难能可贵的。

2)《欢乐颂》——不完美才是世界的真相

2016年4月18日，一部叫作《欢乐颂》的电视剧登陆各大卫视，迅速走红，占领了微博热搜榜和微信朋友圈，并引发全社会的广泛关注和热烈讨论。《欢乐颂》讲述了各自携带往事和憧憬的五位女性先后住进欢乐颂小区22楼，彼此间产生的交集并一起成长的故事。目前已经上映两季，均获得了很好的反响。这部电视剧在上映时，并非寒暑假和节假日，但是却脱颖而出，成为一个爆款电视剧，其背后的原因是值得我们探究的，也是值得其他作品借鉴的。

《欢乐颂》能够成为爆款的首要原因还是在于有一个好剧本，有一个内容优质的原著作为蓝本。《欢乐颂》的作者阿耐在该电视剧播出之前并

不出名，她是宁波一家企业的高管，白天在职场尽情挥洒自己的才能，晚上在家中静心地创作自己的小说，而且她具有非常深厚的文学功底，作品中的内容也都是源于其工作中发生和遇到的人和事。因而，《欢乐颂》这部小说情节饱满生动，富有极强的感染力，而电视剧也基本遵循了小说的框架及内容，更容易得到原著粉的接受。

电视剧《欢乐颂》的成功与背后的制作团队密不可分。《欢乐颂》的制片人是侯鸿亮，导演是孔笙和简川訸，他们合作拍摄的作品在观众心中是质量上乘的代名词，还享有"山影出品，必属精品"的美誉。他们制作的《伪装者》《琅琊榜》均是叫好又叫座的经典作品，靳东、刘涛、王凯等演技出众的演员，自身拥有非常多的粉丝，他们在欢乐颂中也均有出演。凭借他们强大的号召力，这部剧未播先火，为成为爆款奠定了基础。

《欢乐颂》的主演均拥有很强的业务素质。剧中可以说云集了非常多的俊男美女，而且都是颜值高演技又好的代表。"22楼五美"也各有千秋，各有自己的特点，几乎集中了不同的美女类型。安迪代表了白领女精英的高冷，樊胜美则代表了女性的成熟妩媚，邱莹莹单纯热情，关雎尔踏实柔静，曲筱筱古灵精怪。男演员的魅力表现也是不遑多让，老谭成熟稳重，赵启平博学多才，包奕凡高傲霸气，王柏川痴心一片，每个观众都可以从中找到自己喜欢的类型。这些演员中至少有15位曾经在爆款电视剧《琅琊榜》中出现，很好利用了这部电视剧的余热。"华妃娘娘"蒋欣、"国民媳妇"刘涛、"小雪"杨紫等都是微博大咖，均拥有千万级的粉丝群体，《欢乐颂》播出期间，这些演员和制作团队们都不遗余力地进行着宣传，吸引了很多观众来观看。而在观看过程中，又因为剧情的精彩而加深了观众对演员的喜爱，形成了良性循环，也给电视剧成为爆款提供了助力。

《欢乐颂》的剧情较之以往的现代剧有了很大的创新，并在一定程度上反映了现实生活。《欢乐颂》的剧情没有陷入婆媳、狗血的套路，而是在精彩的戏剧冲突当中融入了爱情、友情和亲情，这些话题是当前人们都普遍关注的，给观众带来欢笑，也有感伤。同时，剧中所传递的正能量的价值观，尤其是鼓励女性自立自强的理念，让人们受益颇多，可以更好地审视自己在现实家庭中的情况，从而进行深入的思考并加以解决。

此外，《欢乐颂》的剧情贴近现实生活，引起了观众的情感共鸣。剧中对于阶级、拜金、网络暴力、职场潜规则等时下非常热门的话题进行了深入的讨论，这些话题也具有很强的延伸性，让人们在观剧的同时可以对这些现实问题进行更加广泛的探讨。

《欢乐颂》的宣传手段也十分高明，综合利用了各类社交工具来保持电视剧的热度。《欢乐颂》于2016年4月下旬开播，而截止到当年5月末，微博上可以搜索到的以"欢乐颂"为关键词的结果就高达5亿多条。在《欢乐颂》热播的时候，几乎每天都可以上微博热搜，可见其炙热程度；而用微信搜索"欢乐颂"关键词，也可以找到6万多条结果，这意味着，在自媒体平台中有超过6万多的文章在进行精准并且有深度的传播。

电视剧的制片方山影自身也拥有一支高素质的宣发推广团队。与一些依靠演员绯闻和演员之间的争斗来吸引大众眼球的方式不同，山影的营销策略显得更加高级，而且富有创新意识。制片方授意电视剧的各个演员和经纪人，在适当的时候推出与电视剧相关的微博内容、互动话题，从而形成高效的宣传阵地，通过这些演员的粉丝们的转发，就可以用非常低的成本成功做营销。

> **链接：** 优质的原著小说，精致的制作，敬业的演员，高明的宣传营销，都成为《西虹市首富》和《欢乐颂》火爆全国的助力，某

种程度上，这些因素是每个网络文学及其影视化作品成功的必备条件。

三、要铁血，更要柔情

1)《风声》——特定历史时代的特定主题

《风声》作为一部谍战片，在上映期间连续两周蝉联票房冠军，作为2010年最受瞩目的国庆档影片，获得了超过两亿的票房，并成为当年釜山电影节的闭幕电影，成绩斐然。

根据同名小说改编的《风声》讲述了抗战时期一名汪伪政府的高官被暗杀后，日军要彻底搜查抗日地下组织，从而引发的一系列惊心动魄的故事。

作为一部悬疑谍战剧，《风声》的剧情安排十分精彩，可以说是这些年华语电影的巅峰之作。在故事开始后不久，便进入了故事最大的冲突点，那就是日伪方要在5个人中找出"老鬼"，而"老鬼"需要在很短的时间内通知地下党，避免被一网打尽。整部剧情的安排十分烧脑，很考验观众的智商。在观影的过程当中，观众需要随着电影情节的推动不断进行思考，也不断地为电影中的正面人物担忧，情报到底能不能送出，"老鬼"究竟能否躲过一劫……整个故事与侦探悬疑等推理故事一样，人们在电影里寻找真凶，破解悬念，整部电影没有多余的部分，情节紧凑，时刻吸引着观众的注意力，同时故事比原著小说更加复杂多变，也更加刺激。导演用电影语言很好地将原著中文字无法描述的美妙之处表现了出来，让《风声》这部电影紧紧抓住了观众的心，故事最后的结局也是出人意料，然而又在情理之中，观影过后让人大呼过瘾。

演员在剧中的表演也堪称典范。黄晓明扮演的武田少佐和王志文扮演的特务头子演技可圈可点，他们展现出了日伪时期高水准的特务形象，打破了以往作品当中脸谱化的表演，深入人物的内心，而并非停留在表面。王志文作为一名老戏骨，对于这样的角色把握自然手到擒来，黄晓明则令人惊喜，在这个电影的表演中没有耍帅扮酷，而是真正演出了日本特务的阴险狠辣。

在场景上，整部电影也展现出了宏大的画面感，远角镜头和广角镜头的多次运用也使电影显得非常有意境，道具和服装也十分严谨，演员在小空间内的飙戏片段也非常精彩，让观众过足了瘾。

《风声》这部电影被公认为是近十年华语电影的一个巅峰之作，其对在特定时代里，有志中华儿女的爱国情、战友情的刻画，值得所有该类型的作品去学习和参考。

2)《战狼2》——冷门小说的爆红

2017年7月28日，当《战狼2》上映的时候，没人想到它会引起如此大的反响，在中国电影史上留下浓重的一笔。这部由吴京执导并主演的集动作、战争、军事元素为一体的主旋律电影，当年累计票房高达56.79亿，打破了众多电影票房纪录，成为该年度的一个热点事件。

《战狼2》是吴京《战狼》系列电影的第二部，其讲述了脱下军装的中国原解放军战士冷锋被卷入了一场非洲国家的叛乱，本来能够安全撤离的他无法忘记军人的职责，重回战场展开救援的故事。在取得超高票房的同时，这部电影也获得众多极具分量的奖项，吴京也因此荣获第34届大众电影百花奖最佳男主角、第17届中国电影华表奖优秀男演员奖，可以说是收获颇丰。

《战狼2》也是根据小说改编的，不过与其他爆款电影和电视剧不同，

其原著并非一个热门作品，原著的粉丝相对其他作品来说并不算多，而根据其改编而成的电影能够取得成功，主要有如下几个原因。

首先，《战狼2》非洲撤侨的故事完美地契合了爱国主义的思想，激起了观众的观影热情。从战乱国家中撤侨的故事是现实当中发生过的，这对于我们每个中国人而言是非常自豪的。以这样的事件为蓝本，电影融入了更多的元素及情节描写来展现对国家的热爱，赢得了观众的情感共鸣。如开场时喝的"茅台酒"、将影片推向高潮的"卷在手臂上的中国国旗"都在向观众传递一个信息，那就是——我是中国人，我的祖国是强大的中国。影片折射出来的是我们日益强大的祖国，爱国主义的意识形态在影片中得到了最为充分的展现，并且是很巧妙地融入影片，没有给予过多的说教。

电影主人公冷锋，在同胞遇到危难之际挺身而出，以舍生忘死的精神，孤身一人营救落难同胞，其一人的拼搏与坚守最终迎来了从个人价值到国家价值的升华，完成了从小我到大我的转变。

此外，《战狼2》紧密结合当下中国"大国崛起""强国强军""中国梦"的时代特色。它上映的时间是中国人民解放军建军90周年之际，也恰逢近些年周边国际局势并不平稳。《战狼2》将意识形态巧妙地融入时代的大背景当中，让故事的发生有了非常自然的环境，也将观众的民族情感最大限度地激发了出来，最终形成了这场全民的文化狂欢。

再次，《战狼2》的成功与其叙事模式的转变有很大的关系。以往主旋律的军事题材电影，其叙事主题往往是宏大的，如我们耳熟能详的《大决战》《冲出亚马逊》等，宏大的主题往往会让其在细节的处理上显得被弱化了，从而影响其叙事的丰满程度，容易让观众产生脸谱化的感觉。《战狼2》虽然也是一部军事题材的主旋律电影，但是其采用了类型化的叙事模式，通过戏剧冲突、场景设置和人物心理挖掘等方面提升叙

事格局。《战狼2》采用的是"好莱坞式"的超级英雄的叙事模式,并与中国的军事题材的电影相融合,开创了中国电影的先河。与此同时,《战狼2》采用的是平民化的叙事视角,能够更好地展现主人公的性格与精神,让整个故事情节更加合理,情感更加丰富,让主人公的形象更加真实,从而更能感染、打动观众。

《战狼2》的成功更来自其优质的剧情,这也是任何受欢迎的作品必不可少的核心元素。《战狼》系列电影拥有自身的IP,第一部的主题是"犯我中华者,虽远必诛",第二部主题是"你的身后,永远有一个强大的祖国",两部电影都是爱国主义的代表作。在《战狼2》中,故事地点转移到了非洲,展现了新时代中国的大国形象,讲好了中国故事,展现了新时代中国军人有责任、有担当的硬汉形象,改变了以往中国式英雄脸谱化和情感空洞的特点,让冷锋变得有血有肉,又敢打敢拼。

对于各种场景的制作,《战狼2》也是精益求精,毫不含糊。这部剧的筹备花费了4年的时间,拍摄耗费了10个月。为了展现最好的视觉效果,电影的武术指导团队是国内最为顶尖的,甚至还聘请了《加勒比海盗》的水下镜头拍摄组来提高每个细节的质量。尤其是吴京亲自表演的一个长达6分钟的"一镜到底"的水下长镜头,完美展现了与海盗搏斗、解救人质的水下搏斗场景,至今让人津津乐道。

在商业营销方面,《战狼2》也让人称赞,它巧妙地将2017年的建军节与电影上映结合了起来。当时,全民因为中国人民解放军建军90周年和沙场点兵而对军旅的热情空前高涨,《战狼2》很好地借助了这个天时,其影片的主题更是将国民的观影热情彻底点燃。

在新媒体领域的宣传上,《战狼2》也做得十分到位,《战狼2》很好地借助网络渠道实现了裂变的宣传效果。在《战狼2》上映之后,在微信、微博等自媒体上一夜爆火,各大媒体平台的头条迅速被占领,这种

方式拥有很大的影响力和广泛的传播范围,让这部电影得到的好评呈现出指数级的扩散。很多网络大V也对影片成为爆款提供了强大的助力,他们对影片的赞誉必然会引起粉丝群体的推广与传播,实现层级转发效应,最终达到传播的裂变效果。

> **链接**:战争题材的影视剧本身带有让人热血沸腾的属性,再加上优秀网络文学作品的加持、演员精彩的演技、营销到位等因素,使得《风声》和《战狼2》得到了前所未有的成功,《战狼2》更是成为战争题材网络文学IP影视剧改编的标杆,为这类题材的发展贡献了不可磨灭的力量。

第四章
人物、情节与体验：网文IP新典范

网络文学作品想要真正成为影视化开发的热门，自身拥有优质的内容是必不可少的，也就是说，网络文学IP的基础是其内容的编写。那么，对于一部能够最大限度吸引读者的网络文学作品来说，做到哪些才可以让其成为新的典范呢？从上一章众多的成功案例中，我们可以总结出三点，那就是——人物、情节与体验。

第一节　人物塑造：以敬畏之心雕琢内容

对于一部文学作品而言，尤其是网络文学作品，故事人物的塑造是其核心要素。人物的创作，是为了满足读者的心理需求，因为小说中的人物一般是读者欣赏的对象，读者可能会把自身的情感投射在小说中的人物身上，人物的发展需要符合大部分读者的心理预期，从而带给读者越来越多的惊喜。如果一个网络小说里的人物立不住，整个作品就缺少一股精气神，让人读起来索然无味。

对于故事人物的创作，必须要保持一颗敬畏的心，对于创作的内容

更要精心雕琢，独具匠心，因为在信息发达的互联网时代，读者的可选择面非常广，当一部网络文学作品的内容无法让读者满意的时候，离开就会成为必然结果。因此，成功地塑造人物，是网络文学作品能拥有粉丝的关键所在。

一、立好人设，树好形象

在一部网络文学作品中，人物角色可以有很多个，他们在故事中扮演着各自的角色，有主角，有主角的朋友、亲人，也有主角的敌人或竞争对手，这些人共同组成了这部文学作品的人物关系网络。

在纷繁的人物中，对主角人物的设定往往处于一个绝对优先的地位。作者需要首先明确主角在作品中承担什么样的作用，要对主角的愿望、性格、身份有一个通盘而且清晰的考虑，并以此为基础，对主角进行人物设定，为主角树立一个良好的形象。

很多读者都喜欢将主角的身份、品行代入自己身上，也就是在潜意识里认为自己就是主角。主角的愿望和动机，推动并决定了整个文学作品的发展方向，带动着其他的人物角色，共同将故事情节延展开来。

要想准确把握主角的人物设定，首先需要明确主角的愿望。不同类型的网络文学作品，主角的愿望是不一样的。对于都市职场类、历史权谋类的作品，获得权力、财富、情爱是作品中人物的主要愿望，主角的人物设定也必然要与愿望紧密结合，并与帮助其或阻碍其实现愿望的各个人物产生各种关系，从而共同构成整个小说的基础。对于修仙类、奇幻类的小说，主角的愿望往往是获得超能力、成长为小说所塑造的世界里的最强者，为了实现这个愿望去克服重重困难，或得到某种奇遇，最终达到目的。可以说，明确主角的愿望是一切工作的前置条件，是网络

文学作品的起点。没有愿望和动机，主角及其他人物就没有前进的方向，人物关系之间也无法产生矛盾，整部小说就无法往下推进。

例如我国四大名著之一的《三国演义》，各路英雄豪杰的愿望都是要统一天下、结束纷争，这些愿望得到观众的支持，并推动着故事情节的发展。《西游记》主角孙悟空的愿望随着其自身的成长也在不断发生变化，从探求长生不老，到争取仙界地位，到力保唐僧西天取经，救赎自我。正因为有了愿望，才有了拜师学艺、大闹天宫、力战妖魔等众多的精彩故事。

一般来说，网络作品的主角，都是比较外向型的性格，不怕惹事，专爱惹事，因此才能够积极主动地与其他人物构成各式各样的复杂关系，并与这些人物有深入的交集和沟通，从而让整个故事变得动感十足，也让故事的发展围绕在主角身边，从而让各个情节都合理而愉悦地展现在读者面前，让读者的代入感更加强烈。

修仙类或者武侠类的网络文学作品，其主角除具有外向型的性格外，还都具备坚韧不拔的品质以及强烈的进取心，否则，在长期的、艰苦的修炼下，是无法坚持到底并取得最后成功的。而且如果这些主角没有强烈的、不断提升自己的欲望，天天宅在家里，那故事的情节怎么能顺利推动呢？

当然，有些作品也会将主角设置为内向的、被动的性格，最广为人知的莫过于金庸先生笔下的"郭靖"，他是一个木讷而迟钝的人，与人为善，不爱生事。想要使这个人物成为推动故事情节发展的主要动力，就需要让外界的人与事主动来找到他。而作品中的郭靖正是如此，他身负血海深仇，又是江南七怪与丘处机打赌的重要载体，虽与母亲隐居大漠，却遇见中国历史伟人成吉思汗，虽然武功悟性低，但却能遇见全真教马玉道长教授无上内功，虽然为人愚笨，却与作品中最为聪明伶俐的女主

角黄蓉结为搭档，一起闯荡江湖。可见，即使作者将主角的人设定位为内向型，但同时也会设置一个外向型的角色与之形成互补，并赋予主角不得不与外界事物发生联系的根本动因，才能让故事情节更加曲折，推动故事合理地发展。

总体来说，主角以及其他人物的设定，对于整部作品的成功与否至关重要，而在对主角进行人物设定时，也并非有金规铁律，追求人物的创新也是当前很多作品所侧重的。不过万变不离其宗，人物的设定一定要有其合理的目的性，也就是设定的起点、主角的愿望必须是合理的。

对于一部作品的人物设定如何才能更加出彩，我们可以从《香蜜沉沉烬如霜》中得到很多启示。

《香蜜沉沉烬如霜》第一次在网络上连载的时间是2007年，是一部爱情题材作品。江苏卫视及腾讯等平台于2018年8月将其影视化作品上线。一经上线，这部剧便成了爆款，自开播之日起，无论卫视收视率，还是网络播放量，均稳稳占据鳌头，成为当年暑期档的强势领跑者。与此同时，这部剧也获得了众多奖项，如"微博年度热剧"奖、北京日报"影视榜样·2018年度总评榜"人气剧集等。

诸多的奖项均是专业人士与用户实打实推举而来的，《香蜜沉沉烬如霜》也成了兼具文学价值、商业价值和社会价值的成功典型案例。许多女性观众纷纷表示，《香蜜沉沉烬如霜》给予了她们许多的感动和欢笑，让她们在遇到困苦的境遇时，从剧中收获勇气，收获快乐，收获力量，继续前行。

如此来看，《香蜜沉沉烬如霜》不仅是一个对人们的生活进行调剂的作品，而且很好地发挥了社会的正能量，给人以温暖，给人以激励，这得益于其讲述了一个好的故事，以及拥有好的节奏、好的人物设定、好的主题及价值观念。这部作品的产生，是背后诸多人们的辛苦努力，他

们真正地做到了对人物设定、剧情设定常怀"敬畏之心",从而实现了对作品内容的精雕细琢。

首先,剧中人物的性格都十分鲜明,并且各具特点,具有十分明显的差异性。《香蜜沉沉烬如霜》成功塑造了锦觅、旭凤、润玉等主人公不同的性格形象,并且对月下仙人、天后等次要角色的设定也因个性化明显而令人印象非常深刻。

在故事情节的推动上,几乎所有能推动故事情节的人物都有十分明显的差异性,他们的人设与故事的情节方向,保持了高度的一致。以旭凤和润玉为例,他们一个心思坦荡,霸道又单纯,一个是翩翩君子,心思缜密,他们的仙力呈现,也与他们各自的人设相呼应。再如天后和穗禾,虽然都是反面人物,但是她们的欲望却又完全不同,一个是为亲情,一个是为爱情,都让自己陷入了极端的思想,激发了极端的行为。

剧中的人物,某种程度上反映了现实生活中的你我,与当下社会中许多极具代表性的人物相贴合,呈现了社会的价值观念。同时,根据剧情的需要,每个人物又将自身最主要的一个方面展现了出来,分工明确,各得其所。

其次,细节的营造让人物更加的丰满。《香蜜沉沉烬如霜》将小说中的人物彻底盘活,呈现出了令人难忘的锦觅、旭凤等形象,在这个过程中,台词的运用、对事件和细节的刻画,无疑起到了非常关键的作用,让观众顺其自然、不知不觉地对剧中的人物产生了好感,克服了一些影视剧里花大篇幅的旁白去描述剧中人物、却让观众不明所以的缺点。

再次,剧中的人物三观很正,而且愿望合情合理。上文已经提及,角色人物的愿望是其人物设定的起点,推动着人物的命运变化与故事情节的发展。《香蜜沉沉烬如霜》所刻画的人物都有着强烈而又合乎情理的愿望。

锦觅的愿望随着剧情的变化而不断递进。最初，她的愿望是走出花界水镜，去寻找大罗神仙，后来发展到想要和润玉退婚而嫁给自己喜欢的旭凤，再后来则是要报仇，最后拯救旭凤并与其长相厮守。正是因为有着这些多元化的、合乎情理的目标，让观众深深地代入了角色当中，加深了对剧中人物的喜爱之情。

　　对于旭凤而言，他最大的愿望是得到锦觅的爱情。旭凤是一个从小养尊处优的人物，他对权力的欲望并不强烈，继而把爱情作为自己的最高追求，在观众看来也是非常合理的，哪怕他因为爱情而放弃自己的地位，也能够得到观众的理解。

　　润玉则与旭凤有所不同，他虽然也重视与锦觅的爱情，但是因为自己从小的庶子身份和童年的悲惨经历，让他有着比爱情更加重要的人生目标，就是要向天后复仇，因此他必须要让自己不断地强大起来，成为天帝，从而具有复仇的实力。这样的人物设定也是非常符合逻辑的。

　　除了合乎情理的人物愿望，剧中人物的价值观念也符合人们的预期与判定。我们每个人对于每件事情都有自己的看法，这些看法就代表了自己的立场和价值观。价值观念的冲突，也正是戏剧具有张弛性的原因。对于一部作品的主角而言，他的价值观一定要是正向的，不能让观众产生怀疑和排斥。

　　有的时候，可能因为剧情的需要，剧中的主要角色会做一些看似脱离和违背价值观的事情，这需要结合剧情，结合主角身处的环境，给予观众合理化的解释，让观众不至于对剧中人物产生负面看法，造成主角的人设崩塌。如剧中的锦觅，在一定时期内曾在旭凤和润玉之间产生了摇摆，做出过一些可能会让大家认为是不专情的行为，如果剧情拿捏得不好，就会让大家认为主角三观不正，甚至会导致弃剧的现象发生。所幸的是，剧中陨丹的设计，非常符合逻辑，让锦觅的行为变得有因有果，

不会动摇大家对女主角的三观认可，人设也没有崩塌。总体来说，全剧对于爱情的观念是非常正向的，满足了人们对爱情真诚的期待和向往，因此，这部剧得到了大家的喜爱与追捧。

> **链接：** 对于一部成功的网络文学作品及由其改编的影视化作品而言，对主要人物的设定是最为关键的一步，人设成功了，作品就成功了一半。进行人物设定的起点，则是需要对人物的愿望进行合理的设置，让人物伴随着自己的愿望去推动情节的发展。同时，还要注意对作品中人物的差异化、性格的鲜明化的把握，传递符合观预期的、正面的价值观，从而让设定的人物符合观众的心理期待，更能引起观众的共鸣。

二、厘清关系，孕育情感

在网络文学作品的人物设定完成之后，就需要考虑因故事情节的需要，处理主要人物与其他人物之间的关系。需要指出的是，故事中的所有情节，都是以主人公为核心的，作品中的每个人物都需要与主要人物产生关联，只有当他们之间的联系是清晰的，整个故事的脉络才是流畅的。因此，无论是网络文学作品本身，还是由网络文学作品改编而来的影视作品，厘清人物之间的关系，都是在进行人物设定之后需要尽快解决的问题。

主要人物与非主要人物之间的关系，总体来说可以分为两种：一种是冲突关系，一种是非冲突关系。冲突关系一般就是正派与反派的对抗关系，非冲突关系一般包括互助关系、相爱关系、师徒关系等。这两种总体上的关系，随着剧情的发展有时也会发生转变，一种关系成为另一种关系，或是正在转变中的关系，但整体而言，都会倾向于两种关系中

的一种。

首先，来看冲突关系。正如上文提及，在文学作品与影视化作品中，冲突关系一般是正反派的对立关系。主要人物在故事中一般是正派势力，与主要人物对立的人物一般是反派势力。双方的力量可以是悬殊的，但是对于主要人物来说，在处理其阶段性矛盾的时候，力量不能过于悬殊，尤其是如果主要人物与反派势力力量相差很大，但是却每次都能战胜对手时，观众在逻辑上就难以接受。当主要人物的力量比反派势力强大太多，那么即使主要人物胜利了，由此给观众带来的快感也会大大降低，难以满足观众的期待。

一般而言，对于冲突的关系有三种处理手法。

一种情况是反派非常强大，主要人物及其所代表的正派力量相对比较弱小。在这样的情势下，正派力量在一开始的主要任务就是积蓄力量，让自己不断变得强大，当双方势力对等的时候，才会出现对抗。《哈利·波特》《琅琊榜》在处理正反派关系时采用的就是这个手法。

第二种情况是正派力量与反派力量实力相当，而且双方都处于一个不断发展的历程当中。刚开始的时候，正派主要人物与反派主要人物都处于弱小的状态，而两者都在不断地发展和成长，最后都变得十分强大，而且反派主要人物甚至会在一定的阶段取得对正派主要人物的胜利，但最终，代表正派力量的主要人物还是会战胜反派，取得最后的胜利。《风云》中的聂风、步惊云与断浪之间的较量就属于这一情况，双方在开始的时候都是弱小的一方，但随着剧情的不断发展，双方都在不断地修炼，不断地成长，也在不断地互相战斗，过程中各有胜负，但最终仍然是代表正派的聂风、步惊云战胜了代表反派的断浪。

第三种情况，是代表正派的主要人物的力量比较强大，反派力量刚开始没有主要人物强大，但是反派力量在不断地变大，而后成长为对抗

正派主要人物的力量。在这样的关系当中，有可能最初反派力量与正派主要人物是站在一起的，但是随着剧情的发展，其慢慢地黑化，与正派主要人物形成了对立的关系。《香蜜沉沉烬如霜》中的旭凤与润玉就是这种关系的典型代表，最开始，旭凤的力量十分强大，而润玉只是权微势小的一个神仙，两人的立场刚开始也是一致的，但是后来，润玉历经种种不顺而逐渐黑化，并且积蓄了强大的力量，获得了众多神仙的支持，成为天帝，与成为魔尊的旭凤形成对立之势，最后展开了惊天动地的决战。

其次，来看非冲突关系。非冲突关系主要是指在故事情节中，其他人物与主要人物的关系为不冲突的关系，他们的关系可以是亲人、朋友、恋人，也可以概括为血缘关系、互助关系、相爱关系和指导关系。

与家人的关系就是血缘关系，有时这种关系对主要人物是起到帮扶作用的，有时是起到阻碍作用的，不过起到帮扶作用的时候是居多的。与朋友和伙伴的关系就是互助关系，主要人物在推动情节发展过程中会遇到的，对主要人物起鼓励、陪伴作用的人物，通常是朋友或伙伴的身份。如《小李飞刀》中的阿飞之于李寻欢，《陆小凤》中的西门吹雪之于陆小凤。与老师的关系就是指导关系，很多故事中的主要人物一般都会经历磨炼，在这个过程中，往往会出现各式各样的人物给予他或是技能上，或是精神上的指导和启发。这样的关系是非常典型的，在各种类型的文学作品中我们都可以看到。如《射雕英雄传》中的洪七公之于郭靖，《诛仙》中的田不易之于张小凡，均给人留下了深刻的印象。

在文学作品的创作当中，无论人物之间是哪种关系，如何将这些关系建立起来，都是非常重要的一个内容。主要人物与其他人物关系的建立，是推动故事情节发展的主要动力。有的人物之间存在天然的关系，家人的血缘关系就是如此，不因外部条件的改变而有所改变。有些人物

之间是因为某些特性而建立起联系，如一个人物的性格特点与另一个人物的性格特点有着强烈的关联，两个人之间建立了某种特殊的关系，从而产生了故事。有的人物之间本来并没有任何关系，因为偶然的事件发生而建立了联系。在网络文学作品中，因为这种偶然事件而让人物建立联系的手法用得很多，因为每个人都身处偶然性非常大的世界当中，所谓无巧不成书，偶然事件发生的概率是非常大的，不过这种人物关系建立的方式需要结合人物性格的设定来综合考虑，使其具有合理性。总之，人物关系的建立，为之后故事情节的发展埋下了伏笔，也极大地丰富了故事情节，并更好地推动故事情节向前发展。

当然，在网络文学创作及其影视化过程中，人物之间关系的建立，还需要注意很多方面的问题。虽然人物之间的关系复杂化，可以提升故事情节的生动性和曲折性，但不能单纯为了达到增添曲折性的目的，而让人物之间的关系过于复杂。无论多么复杂的人物关系，都必须以主要人物为核心建立关系网，这样才有助于大家了解主要人物的关系，梳理出主要人物的情况。

厘清人物之间的关系之后，还需要刻画好人物的情感。人的情感是引起观众共鸣的重要因素，因此，对人物的情感设置是非常关键的。

从人类诞生至今，爱情、亲情、友情以及对敌人的恨意等，大都是我们生活当中比较常见的人物情感，在文学作品及影视化作品中，这些情感的迸发并不是天然形成的，而是需要创作者独具匠心的设计方可达到。

首先来看爱情，作为人类永恒的话题，无论在什么类型的作品中，它都占有重要的地位，是推动故事情节发展的有效力量。对于爱情，根据时代的不同，各类作品也有着不同的呈现。如在20世纪80年代，琼瑶式的爱情出现，那是可以战胜一切的爱情，在那样的爱情观里，生命的

一切似乎都是要为爱情让路的，它拥有最为崇高的地位。到了21世纪初，台湾偶像剧将王子与灰姑娘的爱情观展现再了大家眼前，女主人公一般都家境贫困但心地善良，男主角则专情又多金。当时的《流星花园》《薰衣草》《王子变青蛙》等都遵循了这个人物设定路线。之后，随着琼瑶剧与台湾偶像剧的没落，现在作品的爱情观又发生了很大的变化，人们已经认识到世界是多样的，虽然观众对于爱情仍然抱有幻想，但是已经不再是对琼瑶式那种不顾一切的爱情的幻想，抑或是对王子与灰姑娘式的跨越阶层的爱情的幻想，而是建立在一种对等的、势均力敌基础上的、主要体现感情甜蜜的现实想象。因此现在的作品，在考虑爱情观的时候，就需要结合当前人们对于爱情的态度，来做更加细化的考量。

其次，来看亲情和友情。这两种感情是故事中主要人物情感和生活的支持者。在以家庭为背景的故事中，对于亲情的叙述非常重要，其出现次数是非常多的。故事中主要人物与伙伴的感情则是友情的表现。友情的描写，对于丰富主要人物的情感，塑造主要人物的形象，调节故事氛围，推动故事情节发展具有重要的作用。这两种情感是最难刻画的，需要创作者对生活有着细微的观察，才能够很好地增强故事的感染力。

再次，我们来看人物对于自己导师的敬爱之情。故事中主要人物为了实现自我提升的目标，总会遇到很多在能力或心灵上帮助自己的人，可能是一位长辈，也可能是自己的领导。对于导师的敬爱之情包含着崇拜、感激、敬重的成分，这种情感是比较正式的，在创作过程中需要切实注意这种情感的表达。

最后，来看一下主要人物的敌对情感。敌对情感是故事中与主要人物处于对立关系的一种情感，它并不是负面的，而且对推动故事情节的意义重大。主要人物的敌对情感越强烈，故事的可看性就越强烈。敌对情感的存在，无论是对人物能力的提升，还是心理上的成长，都有着很

强烈的促进作用。因此，敌对情感的运用，一方面可以丰富故事的内容，一方面可以丰富人物的形象，让其更加丰满和可信。

在进行人物情感的孕育时需要注意的是，人物的情感是处于动态发展过程中的，而且十分复杂，需要设置一个基本的情感线，因此在创作之初就需要做好通盘的考虑。这样无论人物的情感是向好的方向发展，还是向坏的方向发展，抑或是曲折的螺旋式的发展，都有一个基本的方向。同时，在处理整条感情线时需要做到合理化，让观众理解其中的逻辑，并且认为这种情感的变化放在自己身上也是可能会发生的。

人物的情感还要分清楚主次。不同的故事类型里，人物的情感展现方式是不一样的。对于爱情类型的故事而言，爱情就是情感的主线，因此要把更多的篇幅和精力放在对爱情的描绘上，让它作为主线。

人物的情感还需要真实化，体现发展过程。在进行创作的时候，对于人物情感的塑造，应深入观察，多加了解，人物之间流露出的情感应该是真实自然的，不能浮夸，这样观众才能很好地代入剧情中，引起共鸣。而且人物的情感也要体现其发展的过程，我们知道，所有情感都不是一蹴而就的，都需要积累。在现实生活中，人与人之间都需要一个从陌生到熟知的过程，故事中的人物情感不能脱离这样的现实而存在。人物情感的发展过程，也是故事情节推动的过程，创作者在进行故事创作的时候需要谨记这一点。

在厘清人物关系、刻画人物情感方面，前文提到的《香蜜沉沉烬如霜》仍然可以作为学习的榜样。

首先，《香蜜沉沉烬如霜》的人物关系脉络非常清晰。小说与电视剧中打造的锦觅、旭凤和润玉的三角关系非常吸引人，其中很重要的原因是这三个人物的关系脉络是清晰的，而且实力也几乎是差不多的。全剧的其他人物及情节，都紧紧围绕着这个三角关系而存在和发展。随着故

事的发展，旭凤与润玉的对抗成为作品中最大的看点，从而将整个剧中所有的人物关系，都集中在了集团的对抗上面。

其次，《香蜜沉沉烬如霜》的人物关系节奏推进十分有序，符合观众的心理预期。电视剧对锦觅和旭凤在人间历劫的那一部分处理得非常出彩。在网络小说中，这一部分是番外篇，发生在锦觅和旭凤结婚之后，但是影视剧做了一定的改编，花费了很多的篇幅去表现这一部分的内容，这部分内容在电视剧中对故事情节的推动，在把控整个电视剧的节奏上起到了至关重要的作用。这段经历让两个人彼此确定了对方的心意，让两者之间的关系有了实质性的进展。在对节奏的快慢处理上，这部剧也非常值得大家去学习，为了满足当前互联网时代观众"吃快餐"的心理，《香蜜沉沉烬如霜》将人间历劫部分提前展现在观众面前，顺应了观众的心理，并且保证了原有故事的节奏。

再次，从人物的情感刻画方面来看，《香蜜沉沉烬如霜》也是成功的。剧中人物成长的经历和情感的变化十分符合大众的逻辑。在一个故事中，如果一个人物的情感始终是稳定的，不产生变化的，那么这个故事的可看性必然就会被削弱，戏剧性的各种冲突都无法有效地展开。

链接：《香蜜沉沉烬如霜》很好地将人物的情感变化展现给了大家，让整部剧张力十足，曲折性很强。剧中的主要人物都经历了多次的情感变化，其中锦觅经历了大约有六次的成长，而旭凤从仙界进入了魔界，润玉则是从正派角色逐渐黑化为反派角色。剧中对润玉这个角色的打造是非常成功的，在原著中，对润玉着墨并不太多，剧中则进行了比较大的改编，让润玉从最初善良、爱护兄弟的形象，到逐渐被伤害，因为复仇的欲望而黑化，转变为最大反派的形象，其情感的变化也非常能够得到观众的理解。

三、团队创作，把握核心

在网络文学作品进行影视化的过程中，尤其是在对剧中人物塑造的过程中，离不开一个优秀团队的加持，一个有着专业、敬业、认真的精神与态度的团队，必然会将更多的经验传递给更多的人。优秀的团队，必然可以在作品影视化、IP 选择、影视剧制作方面，给予大家更多的启发与帮助，将核心问题牢牢地予以把控，从而让网络文学 IP 的影视化之路更加畅通。那么，在网络文学作品的影视化过程中，需要把握的核心要点有哪些呢？

首先，在网络文学作品的创作过程中，不要考虑未来的影视化问题。因为对于观众来说，小说和剧本是两个完全不同的东西，将小说改编成影视作品需要一个漫长的过程。影视剧需要运用镜头语言，让画面来告诉观众很多信息，而且对演员的要求很高，需要通盘考虑以展现出剧本想要表达的内容。若网络文学的作者在进行小说的创作时就按照影视化的思路去考虑，那么小说就会脱离自身的形态，导致两手都想抓，但是两手都不硬，创作出来的作品质量也不会很高。因此，在进行网络文学作品创作的时候，首先要想好怎么样去创设人物，才能让人物立得住，从而推动一个合理的、引人入胜的情节发展，先让优质的内容成为小说的基础，影视化则是以后需要考虑的事情。

其次，是对故事的定位要精准，故事长度要适宜。一部成功的网络文学以及影视化作品，必然有非常清晰的定位。精准的定位能够让观众的情绪很好地代入剧情当中，让故事情节为观众的情绪服务。如我们反复提到的《香蜜沉沉烬如霜》，定位的关键词就是"高宠、高甜、高虐"，本身角色的反差很大，故事的差异化也很大。它围绕着关键的故事定位，

带动了观众情绪的变化，从而呈现了一个精彩纷呈的故事。如果一部小说及影视作品，对自身的定位不清晰，什么都想要，这样做不到精益求精，也无法带动观众的情绪，那么距离成功自然就越来越远。除此之外，小说想要成功地改编为影视剧，长度也应当适宜，不应过长，人物不能太多，否则在影视化处理的过程中会让重点显得不够突出，但是篇幅也不能太短，应该将故事讲清楚，从而让影视化作品有一个主题，有助于改编和发挥。

再次，是做好题材的选择。当前的网络文学及其影视化作品已经基本形成了几个主要的题材与板块，如古装、悬疑、青春、职场、玄幻等。每个题材都有着自己固定的粉丝群体。在创作的时候，就需要先选定好题材，因为题材选好了，就自然能聚拢一大批观众群体，后续的重点就是优质内容的输出以及影视化作品改编是否精良了。在进行创作的时候，需要对自己选择的题材考虑周全，尽力做得精致，结合自身的优点和长处去选择，看自己适合哪个题材，不要一味追求迎合当前的市场，也不能盲目求新，想着去开创一个全新的领域，题材的选择关键，还是要结合自身情况考虑。

最后，在进行网络文学作品影视化的过程中，要充分地运用互联网的思维，那就是注意观众的感受，这样才能够更好地把握市场的动向。当前的电视剧领域与过去已经大不相同，过去只要将电视剧制作好，售卖给平台就已经完成目标。进入互联网时代后，电视剧行业也不免受到影响，使其具备了互联网的属性，想要使电视剧成为受欢迎的热点，就一定要提高对市场和用户的敏感性。要留得住观众，不让他们流失，要稳得住观众，不让他们去拖拉进度条，保持自己的节奏，这些都是在网络文学作品影视化过程中，需要运用互联网思维来解决的问题。

> **链接**：在进行网络文学作品创作及影视化开发的过程中，离不开一个团队的精心合作，更与在这一过程中应该解决的核心问题密不可分，对这些核心问题有了较好的把握与解决，方能使得网络文学作品的创作以及影视化之路走得更加顺畅。是否需要在文学作品创作时就考虑影视化问题，如何把握故事的定位，选择什么样的题材，作品影视化过程中应该注意的互联网思维，是需要重点考虑的几个方面。处理好了这几个方面的问题，打造一部爆款网络文学作品及影视化开发便指日可待。

第二节　高能剧情：以反转烧脑而引人入胜

在设置好人物之后，故事的情节也就是剧情的设计是否高能，往往成为一部网络文学作品及其影视化能否成功的关键。那么，如何才能让一部作品拥有高能的剧情呢？这需要从埋下伏笔、制造悬念和矛盾冲突，结构张弛，提升审美三个方面入手。

一、伏笔、悬念、矛盾冲突

一部网络文学及影视化作品的成功，需要设置得当的伏笔与悬念，制造精彩的戏剧矛盾冲突，让故事情节的发展环环相扣，深入浅出，互相推进，从而一层一层地引起观众的好奇心与观看欲望，使其欲罢不能。在设置伏笔、悬念与矛盾冲突等手法上，作品《沙海》具有很强的借鉴意义，充分展示了一部优秀的作品应该如何设置伏笔与悬念，以及设计戏剧性的矛盾冲突。

《沙海》原是南派三叔的一部网络文学作品，后经改编为电视剧，于2018年7月20日在腾讯视频上线。仅第一集就突破了4亿的点击量，到

2018年年底，总点击量达到56.4亿，位居2018年网剧点击量榜首。

这部作品与《老九门》《盗墓笔记》一脉相承，后两部小说中的关键人物是这部作品中故事情节发展的线索。如作品中经常会提到张日山与吴邪的名字，这成为许多事件的引子或是着眼点。《沙海》对《老九门》中复杂的家族关系，以及《盗墓笔记》中吴邪与张起灵的关系都做了很好的延续，并且加入了汪家的恩怨情仇。可以说，三部作品之间的联系是非常紧密的，同时也有各自的侧重点，三者结合起来，让整个故事更加完整，也更有延展性。

《沙海》主要讲述的是少年黎簇被袭击，吴邪逼迫黎簇到沙漠冒险，而黎簇的好友则为了寻找黎簇进入新月饭店调查，从而引出了一系列爱恨情仇，包括张日山与九门、汪家之间的各种关系，最终结局将整个谜团解开的故事。

这部剧的成功与它引人入胜的悬念、伏笔与冲突设计是离不开的。首先在伏笔和悬念的设置上，这部作品从一开始布局就站在了很高的位置，通过一系列的小事件撕开了大事件的口子，最终引领全局。从整体到局部，不断地用持续的小悬念解密，引出更大的悬念，最终使其爆发，一个事件推进着另一个事件，最终让整部剧的悬念得以解开，让观众恍然大悟。

一般来讲，对于主打探险和悬疑的作品，让观众入戏需要耗费的精力是很大的，因为他们需要很多的时间来熟悉和了解故事的整个脉络。在这个过程中，如果不用一个接一个的强烈的问号来引起观众的好奇心与探索欲，很容易就让观众弃剧。《沙海》对于悬念和伏笔的处理方式十分地巧妙，让观众由浅入深地逐步进入剧情当中，同时将故事的背景、线索和人物交代得十分清楚，让其变得合理也更加容易让人理解，并将故事的层次感与深度推向了更高的位置，比如以黎簇背上的地图为悬念

展开故事。

　　与黎簇背上的地图一样，在故事开始时黎簇收到的神秘盒子也是一个悬疑的线索。黎簇收到盒子后，从里面飞出了虫子，人们看到后一定会产生疑问：虫子到底是什么？从哪里来的呢？后来吴邪的到来，揭晓了谜底，那就是盒子和虫子都来自古潼京，自然地将悬念进行了延续，那就是古潼京又是什么样的地方，有什么样的吸引力让大家都那么向往呢？在大家进行了第一次冒险后，又产生了更多的悬念，那就是主角一行人去的地方并不是古潼京，那么真正的古潼京在哪里呢？总之，故事的悬念是一层接着一层，从小处着眼，不断地推向更深的地方，不断地将伏笔和悬念深入推进，吸引着观众的探索欲望，也满足了观众自身参与推理过程的需要。类似上述的悬念设置，《沙海》中还有很多，也都十分精彩，让观众看得不亦乐乎，大呼过瘾。

　　在戏剧冲突性的设计方面，《沙海》也有很多值得称道的地方。在故事的刚开始，《沙海》便设置了故事的终极目标——古潼京。剧中出现的多方人物的最终目的，也是到古潼京去寻宝，在此过程当中，一系列的小矛盾推动着故事情节的发展。在吴邪强行带领黎簇进入沙漠探险的故事情节当中，众人的主要目标是如何从墓地中安全地走出去；在沙漠突发的沙尘暴将众人困到荒漠的独户人家时，探求主人的神秘身份就成为当时急需解决的问题……一个又一个层层递进的矛盾冲突，将故事逐渐推向了高潮。这种设计方式，将观众的心紧紧地抓住，让观众很好地代入剧中人物里，随着人物去冒险，进而推动更多的情节，让观众不断地去猜测，去推理。同时伴随着矛盾的加大，危险和悬念更是不断地使观众的神经紧绷起来，让观众思考更加投入，印象更加深刻。

　　在《沙海》的前半部分，故事采用了双线叙事的手法，剧情交叉发展。故事的第一条线是吴邪带领黎簇去古潼京探险，而另一条线则是黎

簇的好友苏万、杨好与小护士寻找黎簇的下落,从而进入新月楼,与老九门产生了联系。两条线指向的最终目的都是古潼京。两线条不断地交叉发展,又渐渐地将老九门和汪家势力铺展开,从而让大家越来越清晰地了解到人物的脉络关系和故事的整体框架。

《沙海》对于双线交叉的叙事方式使用非常得当,在整个情节推进的过程中,情节互相补充,一条线上情节的发展,解答了另一条线中提出的悬念,同时又设置了更多的、更大的悬念。一条线负责吸引观众的眼睛,让大家从剧中人物的探险过程中体验到不一样的世界;另一条线负责燃烧观众的大脑,揭示复杂的家族人物关系,将剧中人物的背景一一介绍,让故事的情节丰满起来。两条线都异常精彩,而且充满危险,一个考验的是排忧解难的外部能力,一个考验的是如何应对叵测的人性与人心。一明一暗,一隐一现,让观众深深陷入情节之中无法自拔,不由自主地随着剧情开始了自己的推理,满足于烧脑的情节设计。

在进行家族恩怨描写的那条叙事线路,仍然分为了两个明显的线索,一个是老九门家族之间的复杂斗争,一个是汪家与老九门的矛盾。这些让整个故事的人物关系更加的复杂而有看点,通过这些人物的明争暗斗,让故事情节更加地扑朔迷离。

链接: 得当的伏笔、悬念设置,以及戏剧性的矛盾冲突设计,是网络文学作品创作及影视化开发过程中的一个关键,如何让观众深深地被剧情所吸引,将自身完全代入剧情的发展中去?悬念与伏笔以及戏剧冲突是最好的抓手,一层又一层的悬念不断地被解开,又不断地产生新的悬念,从而将故事情节推向高潮,最终解开最大的悬念,让观众不由自主地深入到剧情中,去形成自己的推理与猜测,紧紧跟随剧情的发展节奏,让观众欲罢不能,从而让文学及影视化作品成为爆款。

二、结构张弛，有效激励

成功的网络文学作品，在充分而合理地设置了悬念、伏笔和戏剧冲突之外，做到故事结构与节奏的张弛有度也是十分重要的，尤其对于一些整体节奏较快的作品，适当地插入一些让节奏放缓的情节，有利于调节观众的情绪，从而更加有效地将观众代入剧情里面去。

仍以《沙海》为例，我们可以看到一部出色的作品是如何让故事整体结构有张有弛的。上节说到，《沙海》的悬念设置得非常出彩，反转也非常多，这就是这部作品中"张"的部分。各种悬念与反转的情节相互配合，让冒险与解密贯穿其中，大大地增强了故事的紧张感。

古潼京的探险和老九门、汪家之间的恩怨这两条线交叉进行。探险的情节，把观众的身心带入到一个惊险刺激的未知世界，里面的机关危险重重，但更让人难以预测的却是人心，这些都在不断地刺激着观众，让观众一步步地深入剧情，欲罢不能。

故事虽然设置了众多悬念，但是在情节上又环环相扣，在对古墓的探险解密过程中，一个秘密的解开，却又带来了更大的悬念，一个又一个在观众看来意料之外、却又情理之中的反转接连出现，把盗墓题材的紧张感与刺激感毫无保留地展现出来，节奏飞快，情节强烈，牢牢地抓住观众的心。

《沙海》中，在悬念重重、惊险刺激的探险主线之外，也用一条爱情线对主线进行了一定程度的缓和，缓解了观众紧张的情绪。尤其是对"梁山CP"这段甜宠爱情的描写，更是引发了观众的热烈讨论。这段内容就是作品"弛"的部分。作为一部偏男性的探险题材作品，"梁山CP"却能吸引很多喜欢浪漫甜蜜情节的女性观看，说明这段内容的编排是非常成功的，剧中制造的甜蜜话题也一度冲上热搜，可见人们对于这段内容

的喜爱。

《沙海》中添加的这段感情副线，对整部剧紧张氛围的缓解具有重要的作用，让故事情节一紧一松，配合得当，将故事的结构与节奏进行了适当的调节，让其变得张弛有度，同时感情线的加入也吸引了更多的女性观众，因为在探险中培养感情，是一件非常新鲜的事情，对于女性观众的吸引力是非常大的。

除了用感情副线调节紧张气氛之外，《沙海》在许多情节中运用了一些幽默的搞笑段落，也在很大程度上起到调节故事气氛的作用。故事开端有一个情节，就是黎簇和梁湾被吴邪捉住，黎簇的背后被划了很多刀，吴邪就亦真亦假地介绍和威胁，让故事的悬念与紧张感丛生。不过在这样的情势下，梁湾居然有心思敷眼膜，偷吃零食，一个大大咧咧、随遇而安的人物形象就立住了，而且这对紧张的氛围也是一种很好的调节，缓和了观众认为吴邪可能会杀掉他们两个人的担心，让观众松了一口气。

像上述那样的幽默情节，在《沙海》中还有很多，都是在剧情十分紧张的情况下自然而然地出现，一下子将观众紧张的心理缓和了不少，但心情马上又被随后的情节揪了起来，如此反复，让观众得到了极佳的观剧体验，在跟随主人公探险的过程中也不乏趣味。

在让故事结构与节奏张弛有度的同时，适当地采取激励性事件是推动故事情节更好发展的常用手段。所谓的激励性事件，就是促使主要人物命运变化的情节，让主要人物打破了最初的平衡状态，如《射雕英雄传》中江南七怪找到了郭靖，改变了郭靖一生的走向；《诛仙》中普智和尚遇见了张小凡，从而让其从一个平凡安定的村民走向了充满曲折的人生道路。主要人物平衡状态的改变，可以让故事情节自然地过渡到下一环节，为之后的矛盾冲突做充分的铺垫，也会勾起观众对于主人公接下来经历如何的希冀。

仍以《沙海》为例，主人公黎簇，本来是一个普通的高中学生，后来转变为剧中一个沙漠古城的探险者，期间就是出现了激励性的事件。从黎簇的内因与外因来说，激励性事件都安排得非常巧妙和合理。内因方面，黎簇刚经历了高考的失败，内心对于复读是比较抗拒的，因此从心理上比较容易接受去进行一次古墓的探险这件事，观众也会比较认可这样的行为。外因方面，吴邪出场，让观众更加相信黎簇身上有着很大的秘密，让黎簇也觉得自己有着不同之处，于是就走向了冒险之途。

> 链接：通过不同情节的设置，让故事的节奏变得张弛有度，不断地转换观众的情绪，可以让网络文学作品更加具有吸引力。《沙海》作为一部悬疑探险类的作品，紧张的故事情节是主线，但是在紧张的故事情节中插入一些感情线、一些幽默的情节，可以很好地缓解和调节紧张的氛围，有助于让观众更好地代入故事情节当中去。

三、提升审美，确保舒适

在进行网络文学作品创作以及影视化开发的时候，提升作品的审美，让观众在阅读和观看的时候始终保持一种舒适的状态是非常重要的。这包括在人物形象塑造方面要有审美，在一些环境细节的处理方面要有尺度。比如有些情节，用文字表达可能让人很震撼，但是用镜头语言完全按照文字的意思表达出来就会让人觉得不太舒服，因此，要视不同的情境采用不同的方式来进行处理。下面仍然以《沙海》为例，谈一下如何在创作的时候提升审美，确保其舒适性。

首先是张日山的形象塑造具有其独到的地方。对于熟悉《老九门》作品的观众来说，张日山是一个已熟知的角色，《老九门》的受众也非常

广泛,当观众看到《沙海》中的张日山时,就会联想到《老九门》里的张日山,也会拿这两个不同剧中的同一人物做对比,从而激发大家的想象。因此,在《沙海》中,张日山这个角色的设计,和《老九门》中的张日山有一些相似之处,也有结合《沙海》的剧情产生的些许变化,让许多观众和粉丝都能够看到自己想要看到的东西,让张日山这个人物并非一成不变,但是其变化也有迹可循,不会让人因为突兀的变化而感觉到不适应。

其次,吴邪的角色形象,对比其他相关作品也有一定的变化。《沙海》中的吴邪,已经不再是《盗墓笔记》中的那个"菜鸟",而是经受过风吹雨淋后的、完成蜕变的"老江湖",天真已经不再是他的代名词,在老练之外,吴邪甚至还有"腹黑"的感觉。在整部剧中,虽然一个成熟的吴邪展现在了观众的面前,但是他们并没有觉得意外,因为吴邪如何变得成熟,前因后果已经很好地插入其中,一切都顺理成章,让观众觉得应当如此,无形中接受了吴邪的这些改变。

再次,对于一些场景的特效表现,电视剧与小说也进行了一定程度上的区分。影视剧与小说的表现形式不同,镜头语言与文字语言各有其特点,因此《沙海》在进行影视化开发过程中对于一些细节进行了艺术化的处理。比如在进行地下宫殿探险的时候,遇到的"孢子",在原著小说中,这些"孢子"是密密麻麻的虫子,这样的情节放在小说里,会让读者有自己的想象,起到非常好的效果。但是,如果将这样的情节放到影视剧中,可能会因为效果难以处理而让人感到血腥,从而让观众的舒适度下降。因此电视剧将"孢子"改成了植物,这样就不会担心因为画面过于血腥而导致审查不通过,或给观众带来不好的感受,整个电视剧的画面也更加具有美感。不过需要指出的是,众口难调,无论是什么样的艺术作品,都无法让每个人都满意,能够符合大多数人的审美要求,

就已经是达到非常不错的效果了。

《沙海》的文学作品本身拥有一个完整的生态系统架构，为了将这个生态系统表现出来，电视剧的制作团队观看了大量的参考片，一些场景的特效经过近千张效果图的推演，最终一个非常出色的视觉世界呈现在了观众的面前，让大家的观影舒适度达到最佳，这与创作团队充分发挥自身的审美创造力、提升审美的标准是密不可分的。

> 链接：用一个较高的审美标准，来对待网络文学作品的创作以及影视化的开发，对于吸引观众、获得好的口碑是非常重要的。无论是在进行角色的塑造和安排上，还是在进行环境的描述上，都需要用这样不俗的审美标准让观众感到舒适，这就需要创作者独具匠心，结合剧情需要精心谋划，方可达到这样的目的。

第三节　爆爽体验：以用户定位持续收割

成功的网络文学作品及其影视化开发，在满足人设与剧情需要外，如何给用户带来非常好的体验，也是需要重点考虑的因素。想要让受众实现暴爽的体验，在作品创作之初就需要对受众进行精准的目标定位，从而确定整部剧的整体审美需求，精准发力，并且要进行综合部署，让作品既要有笑点，也要有泪点，既要有"爽点"，也要有"苏点"，做到多点合一，从而让受众得到极致的心理享受。最后，还要运用综合手段，让网络文学作品与影视化开发的作品实现联动，从而让电视剧粉和原著粉都被这些作品深深吸引，最大化地扩大粉丝群体，做到对这些用户的持续"收割"。下面，我们就以《惹上冷殿下》为例，看看这部剧如何给用户带来暴爽的体验，让网文的影视化之路转化得更为顺畅。

一、定位目标受众，确立审美需求

一部受欢迎的文学作品或是其影视化作品想要成为爆款，就需要吸引广大的受众，因此在创作之初，需要对目标群体有充分的了解，奠定整体的审美格调。

《惹上冷殿下》就是其中一个成功的案例。这部由网络小说《惹上妖孽冷殿下》改编的电视剧，2018年8月8日在腾讯视频、芒果TV上线后，第一天就达到了点击量破亿的成绩。截止到2018年年底，总点击量达到了19.6亿，将当年同类型的电视剧远远地抛在了身后，而且还得到了人们的一致好评，甚至在海外也得到了很多的拥趸。

在《惹上冷殿下》被改编为电视剧之前，这部网络小说已经拥有了超过50万的书籍粉丝。在其发布了预告片后，许多评论纷沓而来，其中很多人都是书粉，这些人利用网络的力量，对这部小说及影视化作品做了非常好的宣传，形成了这部剧的裂变传播，增强了这部剧的话题热度，引导了流量。同时，网剧的热映，也让许多人对原著产生了极大的兴趣，到2019年1月，《惹上妖孽冷殿下》的书粉数量已经高达70万。

《惹上冷殿下》的故事情节大致是：一个外表漂亮、内心勇敢并富有才华的富家千金陈青青，为了逃避父母强行安排给自己的婚事，扮作丑女，到当年自己父母相遇、相爱的学校上学，从而认识了人气偶像司徒枫，并由此发生了许多有趣的故事，最终他们也走到了一起。许多粉丝都表示，这部剧一看起来便无法停止，让人十分上瘾，这便是这部剧让观众获得爆爽体验的最好表现。

在这部小说和影视剧创作之初，作者便将其定位为校园青春爱情故事，其主要的目标受众也是广大的青年男女，并且这部剧的价值观也十

分符合青年男女所想。这部剧设定了两个最大的看点，那就是男主角和女主角的人物设定，并且以男女主角为中心，围绕他们展开了一系列的故事情节。故事中的"王子爱上灰姑娘"是人们喜闻乐见的故事，而另一种"势均力敌的爱情"也是十分符合当下人们所认同的一种爱情观。剧中男女主角的形象塑造也十分令观众满意，这符合他们心中对爱情的想象。

剧中对男主角的设定非常出彩，不同于许多偶像剧对男主角霸道总裁的设定，虽然男主角司徒枫也是一位富家少爷，但是他却没有那种其他剧中一贯秉持的"掌控一切"的总裁特质，主创将他的人设的重点放在了对音乐梦想的追逐上，这样的设定受到了大家的喜爱。

之所以对男主角进行如此的设定，主要是影视剧的制作者们对当前的年轻人进行了充分的调查研究，比如他们发现，在"你愿意选择谁做你的同桌"这个问题上，大多数人的答案都是一些当红流量小生，让制作者们感受到了年轻人追星的力量。于是，《惹上冷殿下》便对准这些目标群体，让他们在这部偶像剧里能够试着与偶像近距离接触，谈一谈恋爱，让男主角更加地亲切，将观众与男主角的心理距离拉得更近一点。

剧中对女主角的设定，也进行了很好的创新，满足了当下环境下观众对于女性的一种新的审美。与一些偶像剧中女主角温柔、知性的设定不同，女主陈青青展现出自信的、豪爽的、有仇必报的性格，这与当下大部分年轻人追求自我、敢于释放天性的价值观较为吻合，这样的女性特征是当前快节奏社会的一种体现，是人们对新时代下女性形象的一种新的追求。

对女主角的设定，另外的一个亮点是其拥有双面人生，一个是"丑女"陈青青，一个则是"千金大小姐"美女陈青青，为了追求自由而扮丑的陈青青，展现出了自己洒脱可爱的一面。但是，因为从小生活在优

渥的环境中，接受了良好的教育，因此丑女陈青青拥有横溢的才华、广阔的见识，当剧中的一些人物嘲笑女主角丑陋、贫穷时，观众就会会心一笑，知道胜利已经站在了哪一边。

全剧最大的亮点，也是最能表达其正能量的价值观的地方在于：男主角知道了陈青青的两种面貌之后，反而更加喜欢丑女陈青青，因为他喜欢她的自信、真实和可爱，对陈青青而言，外貌也只是一副皮囊，她最在乎的也是自己是否敢于追求和勇于追求自己喜欢的东西。对观众来说，大家也吸收到了非常正向的价值观，那就是不要对自己的外貌过于在乎，要做真实的自己，不断提高自己的内在，让自己变得更加的自信。

对于偶像剧来说，受众以12~18岁的青少年为主，因此传递这样的价值观，对于这些孩子们的成长是非常有帮助的，因为这正是他们人生观价值观形成的阶段，他们很容易走上自信的巅峰，也很容易跌入自卑的低谷，而这部剧传达的信念，让更多的孩子们知道：要相信自己，要欣赏自己，要勇敢地做自己，或许自己不是外表最美丽的，但一定是独一无二的。

《惹上冷殿下》的单集长度和整体长度，也充分考虑了目标群体的需求，每集的时长大约30分钟，整体为30集，并且在暑期上映，确保了自己对准的目标群体——学生拥有足够的时间和精力去欣赏这部电视剧。

总体来说，《惹上冷殿下》在内容和受众的定位上，很好地把握了分寸感，剧中充满了观众喜欢的内容，却也并未过度地谄媚观众，很好地坚持了自己的核心价值观，可以说，这部剧牢牢地吸引了观众，却并没有完全依赖观众，最后才真正赢得了观众的心。

> **链接**：对作品受众群体的考虑，是进行网络文学作品及其影视化作品创作的关键一步，对受众市场有了精准的观察与调查，方能给作品未来成为爆款奠定坚实的基础。实现这个目的，需要针对不同的题材，选定不同的受众，做到靶向发力，如对于玄幻类和校园爱情类的发力点是不一样的。甚至在考虑剧集的总长度、单集长度、上映时间上，都要和自己的目标群体进行很好的结合，《惹上冷殿下》可以说给我们提供了非常好的参考范例。

二、"笑点""爽点""苏点"的三点合一

网络文学及其影视化作品，在剧情设置上一定要独具匠心，让整部剧根据自己的定位充满应该具有的各种"点"。对于校园青春爱情剧来说，就是需要具备"笑点""爽点""苏点"，下面仍以《惹上冷殿下》为例，看它是如何做到这一点的。

在《惹上冷殿下》的剧情发展中，故事情节点的设置是非常得当的，对"笑点""爽点""苏点"进行统筹安排，让整部剧节奏明快，时而搞笑幽默，时而及时满足观众的心理需求，时而融化少女的心。比如第一集，男女主角便有了"初吻"，虽然是因意外而导致，不过对于观众而言，已经感受到了剧情的"苏点"。在之后的每一集中，基本都有打动观众的点，或是一些幽默的"笑点"，或是女主对敌人痛快地反击而让观众感到非常舒服的"爽点"。

> **链接**：身处高速发展的社会中，人们对文娱产品的要求越来越高，剧情是否轻松、能否"下饭"，是大多数人对文娱产品的诉求。因为快节奏的工作与生活带来了极大的压力，大家需要在业余时间好好地进行放松。《惹上冷殿下》搞笑的整体风格，脑洞大开的情节

设计，女主角不断扮丑、不断撒谎圆谎形成的幽默情节，男女主角清纯的爱情，让人们在闲暇时间得到了非常好的享受，这些都成为这部剧深受欢迎的重要原因。

三、书剧联运，剧粉与原著粉齐飞

一部成功的爆款网络文学及其影视化作品，能够实现很好的书剧联运，利用原著粉提升剧集的热度与关注度，利用剧集反哺原著，让原著得到更多的受众，从而形成良性循环，让网络文学作品的开发价值达到最大化。而如何做到书剧联运，才能达到剧粉和原著粉齐飞的效果呢？《惹上冷殿下》仍然给了我们一个很好的参照。

《惹上冷殿下》的原著已经积累了数量十分可观的粉丝，而且这些粉丝对于这部原著的评价很高。在进行电视剧改编时，需要考虑维持好这些原著粉，也要考虑如何对原著的内容进行一定程度的改编，从而符合相关部门对电视剧的审核要求以及电视剧观众的口味。因此，首先，电视剧在进行制作时，对男女主角的背景和职业进行了一定程度的调整，但是调整得比较合理，让原著的书迷并未觉得偏差太多而对剧集产生不好的观感而弃剧。其次，在进行电视剧的制作时，充分考虑了影视剧的市场，对目标受众的喜好做了大量的调查研究，以此为基础进行内容的调整。再次，在电视剧进行播放时，不失时机地加强电视剧与原著的互动，在进行电视剧播放预热阶段，在电子书平台大力推广书籍原著，从而让更多的人知道这部作品，并对原著产生浓厚的兴趣，当剧集播出的时候，也会吸引很大的一批粉丝，从而更好地对原著进行推广，给其带来更多的关注，而这样的运作方式带来的效果也是非常明显的。在剧集播出完之后，原著粉的数量增加了20万，比播放之前多了40%。

链接：一本小说作品可以推动一部由其改编的影视剧成为爆款，而这部影视剧的爆红，也可以吸引更多的人去阅读这本小说，两者形成互动，相互成全，相互推动，最终实现双赢局面，让原著粉与剧粉都得到最大限度的满足，让作品的开发价值得以最大化地实现。

网络文学IP产业链的开发

本篇主要围绕网络文学IP价值的开发展开,通过对其内涵、价值评估和开发条件进行梳理,并结合实际案例分析这些成功作品是如何成为一个爆款影视IP的,从而为爆款影视作品的开发者们提供一定的借鉴。目前文学及影视市场流行的类型主要为言情、职场、社会、科幻、悬疑、喜剧、战争等,每一个类型都拥有很多的受众群体,这为实现成为爆款IP的目标奠定良好的基础。

第五章
网络文学IP价值的开发

当今优质的网络文学IP所带来的精神震撼力不容小觑。在边际效用价值理论中,物品的价值取决于其效用和稀缺性,而效用指的是在消费一种产品的过程中或者接受一种服务中所获取到的主观享受和有用性,是否有伦理价值和文化价值是网络文学IP能否产生精神共鸣和吸引力的关键。

第一节　网络文学IP价值的内涵与评估

网络文学IP的价值是推动网络文学开发的先决条件,通过对网络文学IP价值的评估,对有潜力的、符合开发条件的网络文学IP进行开发,通过多种方式使网络文学的IP价值最大化。

一、IP价值:聚焦热点,引爆内涵

网络文学IP价值包含不同的方面,随着文化产业不断发展和深入实践,IP的内涵也越来越丰富。

IP具有文化价值，IP的文化价值体现在IP的价值观与文化的表达上，而不是只局限在产业空间的维度上。IP的文化价值还表现在它不断地向社会大众传播价值观、思想观念等感召力，促进其IP的艺术风格和价值观念被认同。这种来自大众的认同，使IP逐渐成了一种值得信赖的情感载体，让广泛的受众、粉丝感受到IP的感染力，对其背后的文化产生归属感而持续为其买单。

IP具有产业价值，IP的产业价值通过IP产业链闭环的变现能力表现出来，与它所能创造的经济效益息息相关。

IP具有商业价值，IP的商业价值表现在它推动了其相关作品的生产以及IP相关产品在各种场域的衍生。

IP具有内容价值，IP的内容价值是基于对IP文学性、交互性与市场性并存的考量，具体指的是网络文学作品中包含的可供IP化的精神内涵、价值取向、文化标识、情感逻辑及兴趣互动等内容的总和。在这个内容为王的时代，IP内容驱动力的强弱决定了IP是否能够有可延展的生命力，而IP的延展性可以产生更多的未来价值，因此IP的内容价值也成为衡量IP价值的重要因素。

> **链接：** IP的价值还体现在它具备独有的强识别性，能够让消费者迅速产生相关联想，减少认知阻碍。同一个IP下的衍生产品，如果能够做到内容集中且调性统一就更容易聚粉和固粉。

二、评估：网文成新宠，价值几何

1）从作品与内容的角度评估IP价值

（1）价值观。价值观指的是网络作品内容中具有的普遍适用的核心

理念，如自由、平等、正义、美好等理念。价值观在一定程度上会对人的行为具有指导意义。从情感角度来说，代表着价值观的核心理念往往是被大众普遍认可和追求的理念，同时也是全人类发展史上最本质、最稳定、最持久的共识。比如动漫电影《哪吒之魔童降世》中，哪吒的逆天改命传递给观众的理念就可以用其中最经典的一句台词来形容——"我命由我不由天"。不管《哪吒之魔童降世》的衍生剧情怎样发展，"我命由我不由天"的价值观始终贯穿于这部电影的始末。

（2）创新性。网络文学的创新主要有两种方式：整体性创新与局部性创新。整体性创新指的是对故事发展总体方向的创新，即故事题材上的创新，比如第一次有人构建科幻类故事世界，这就是一次整体性的创新；局部性创新指的是在已有的题材中抓住某一个点进行创新，比如人们写霸道总裁文时，无一例外都是"霸道总裁爱上我"，那么霸道总裁商战文就是一种局部性创新。

（3）语言力。语言力指的是作者的文笔和文章的风格，主要体现的是网文的风格、结构、思想等，可以是真实、幽默、独特、可爱俏皮等不同的行文风格。故事好讲，好故事不好讲，具有强语言力的作品，其行文风格具有独特性，人物性格更加立体鲜明，能够抓住读者的眼球，也能够占据读者的心智，可以凭借好的文笔聚拢起大批的读者。

（4）内容力。内容力指的是网络文学IP作品本身所具备的亮点，如故事情节、人物人设、世界架构等。优质的内容不仅具有吸引受众的功能，还可以与受众产生共情，并随着故事的开展在不知不觉中对受众产生影响，在潜移默化中输出作品所要表达的价值观。承载着作品价值观的作品内容与表达着作品内容灵魂的作品价值观相辅相成，共同组成了作品的内容力。

2）从作者与平台的角度评估IP价值

（1）作者。顾名思义，作者就是指创作网络文学作品的人，我们怎么分辨一个网络文学作者是否具有影响力呢？我们可以从以下几个不同的角度来分辨：作者的知名度、作者的粉丝量、过往作品成绩等。优秀的网络文学作者具有稳定输出作品的能力，具有强大的市场号召力，这些能力都会对网络文学IP的价值产生重大的影响。

（2）平台。平台主要指的是网络文学作品发表的网站以及参与网络文学IP建设的各方。网络文学IP作品的浏览量往往直接受平台的限制，大的平台或者多平台运作会对网络文学IP产生至关重要的作用，平台运作越多，意味着其受众面可能就越广，粉丝的规模也就越大，IP的价值也就越高。

3）从产业与市场的角度评价IP价值

（1）产业。网络文学产业的环境是影响网络文学发展的关键因素之一，大环境对网络文学的发展至关重要。那么影响网络文学产业的环境因素主要有哪些呢？我们可以从以下几个问题来进行分析：第一，我国网络文学的产业布局如何；第二，我国网络文学产业的产业状况与生产状况如何；第三，我国网络文学的产业政策如何；第四，我国网络文学产业的市场供求情况如何。从以上四个问题出发进行综合考虑，可以预判大环境对具体的网络文学IP发展的影响是积极的还是消极的。

（2）市场。影响网络文学IP发展的关键因素里当然少不了市场。作为看不见的手，供求关系与市场秩序对网络文学IP的发展起着不同寻常的作用。根据市场规则，当某一类网络文学IP供大于求时，将会对此类网络文学IP的经济价值产生一定的消极影响；当某一类网络文学IP供小

于求时，将会对此类网络文学IP的经济价值产生一定的积极影响。推动网络文学IP产业健康有序发展的根本保障便是公正、良好的社会市场秩序。网络文学IP作为一种特殊的商品，其本身价值的大小是很难去预测的，资本对利益的追逐更是扰乱了IP市场，加速了市场的崩塌，资本选择性地无视了衡量网文真正价值的砝码，片面地以热度、流量取而代之，优质IP得不到重视，劣币驱逐良币现象层出不穷。

4）从法规与政策的角度评价IP价值

（1）版权。清晰的版权是网络文学IP价值实现的基础，版权是网络文学IP得以转化和变现的核心，是维护网络文学IP参与方权益的根本保障。目前来说，网络文学行业内盗版侵权问题相当严重，版权纠纷会给作者和收购方造成沉重的打击。大量的网络文学作品卷入版权纠纷的主要原因就是目前的网络文学行业同质、抄袭、剽窃盛行，这样就会严重影响网络文学IP的后续开发。

（2）政策。网络文学IP生于互联网，长于互联网，壮大于互联网，与传统文学不同的是，网络文学直接在网络平台上发表，出版不是它唯一的渠道，这就使得网络文学的语言更加随意，不够严谨，为色情、暴力、不合道德的伦理提供了滋长的温床。基于网络文学的受众数量庞大，相关部门必须对其进行监管以免产生不良的社会影响。相关政策的实施可以在网络文学的内容和渠道上对其进行双面监管，在提高了网络文学IP整体调性的同时，也为网络文学IP的发展指明了前进的方向。

链接：对网络文学IP价值的评估，不能只从一个角度或一个方面来进行，需要全方位、多角度地来进行，只有把所有的因素综合起来，才能正确且准确地评价网络文学IP的价值。

第二节　网络文学IP价值的开发条件

网络文学IP的开发是有条件的，不是什么网络文学都可以进行IP开发，那些价值观正确的、版权清晰的、文本内容潜力大的，并且IP转换潜力大的网络文学才有更多可能进行IP价值的开发。

一、IP版权清晰明了

1）文字对白版权清晰明了

在文学领域，抄袭是可耻的，却也是不可避免的，随着各项相关版权保护举措的出台，网络文学的抄袭现象有所缓解，但是正所谓"上有政策，下有对策"，网络文学作品的抄袭有向着更加隐晦的方式迸发的趋势，作家的抄袭手段更加隐晦，从摘抄到洗稿，再进行融梗，防不胜防。抄袭手段的不断变化使得网络文学作者维权变得举步维艰，哪怕有文本内容调色板佐证，作者若没有网络文学平台的强力支持就很难进行正式的维权。

网络文学IP在最初进行选择的时候就要避免存在版权问题的作品，版权问题带来的纠纷和负面消息可以严重到使网络文学IP"出师未捷身先死"，观众对有版权纠纷的网络文学IP好感度普遍偏低，这样它就容易失去宝贵的路人缘，同时也与IP爆款失之交臂，还会在IP的一系列衍生场域受到影响，口碑大降。

2）版权转移历史清晰

版权转移涉及网络文学IP产业链的各个环节，尤其是网络文学IP开发的中下游。作者在文本创作过程中就可以申请著作权，著作权包括著

作人身权和著作财产权，著作人身权包括发表权、署名权、修改权和保护作品完整权，著作财产权包括发行权、表演权、展览权、放映权、复制权、出租权、信息网络传播权、摄制权、广播权、汇编权、翻译权、改编权、转让权，以及许可他人使用并获得报酬的权利。各权利转移的过程中最易产生版权纠纷，也最易受到侵犯，影响到网络文学IP衍生品的质量。

邻接权转移是网络文学IP开发过程中需要重点解决的著作权转移问题，出版者、表演者、广播电视组织、衍生场域的制作人等是领接权的主体，著作权的主体是作者，领接权保护的是在网络文学IP内容之上进行加工的产品。历史清晰的著作权转移可以有效地维护自身的权益，防止盗版产业链有机可乘，维护网络秩序，促进良性竞争。

> **链接**：除此之外，作者特权划分也非常重要，作者特权划分的清晰对于平台与作者、作者与投资商的相互合作来说都非常重要，作者特权划分对网络文学IP价值的共同开发，以及避免网络文学IP价值开发阶段产生不必要的负面冲突都非常必要。

以《芈月传》为例，《芈月传》的作者蒋胜男被告上法庭的原因就是花儿影视公司认为其在《芈月传》未播出之前就出版发行了《芈月传》的小说，花儿影视公司认为蒋胜男的这一行为违反了法律法规和合同的约定，对电视剧的宣传和发行计划造成了不良的影响。蒋胜男则认为，依照《著作权法》第十五条，自己有将其创作的网络文学作品发表出版的权利。这个版权纠纷案件的主要原因就是版权转移不明晰，制片方在与蒋胜男签订合同的时候仅仅签订了《芈月传》的编剧创作合同，以《芈月传》未出版为由回避签订原著小说改编权的授权合同，同时限制蒋

胜男小说的出版时间，理由是"防止同行抄袭"，并且在宣传署名上有质疑。这场版权纠纷案件消耗了《芈月传》的口碑，影响了原创作家与影视公司的合作宣发，使得《芈月传》从开播到结束一直被版权纠纷所包围，严重影响了其IP的开发，其商业价值更是大打折扣。

二、IP文本内容为王

1) 题材属性合理

网络文学的发展之所以能一路高歌主要得益于其题材上的创新和自由，网络文学又与互联网时代的碎片化阅读理念不谋而合，因此成为一种新的娱乐休闲方式。

不同类型的网络文学题材有自己固定的受众群体，可以带给人们不同的情感体验。随着读者的阅读倾向以及主流读者群体的变化，不同类型的题材分别在不同时期占据网络文学主流位置，比如青春爱情题材、霸道总裁爱上我题材、大女主题材、玄幻题材都在不同时期成为过网络文学主流题材的座上宾。但是，即使某一题材的网络文学处于主流地位，也不是说这一题材的所有小说都能成功，成功的只有金字塔顶端的一小部分，太多的相似作品会让读者和观众产生审美疲劳。

在过去的20多年中，中国的网络文学经历了开始、发展、火爆的阶段，从一开始的题材单一到现在的拥有200多个不同的题材，主流题材与垂直细分领域共同发展，网络文学的读者群体之间的分级也越来越明显，主流题材比如情感类、玄幻类受到热捧的同时，一些细分领域的题材也因为读者群体的细分而受到相对应的读者群体追捧，例如国内首部以"轻科"为题材的网络文学作品《南方有乔木》，它是国内首部以无人机研发为背景，将其专业性知识传递给读者的网文。

优质的网络文学IP要雨露均沾,既要考虑题材的受欢迎程度,又要考虑对小众题材的创新,在题材创新的同时还要重视题材的合理性,为之后的价值开发做铺垫。

2)人物形象丰满

共鸣是网络文学作品经久不衰的法宝,读者只有与网络小说所传达的情感产生共鸣才会有可能为网络小说的IP化买单,而让读者产生共鸣的方式便是对人物形象的塑造,作者借助丰满的人物形象来传达作品想要表达的观点,通过这种方式来与读者进行精神上的"交流"。

以前网络文学IP文本中的角色形象过于单一,以女性角色的呈现为例,大多数网文对女性的描写都有一定的思维惯性,读者长期阅读此类网文也会形成一定的思维惯性,认为理想的女性形象就是这样的,这种人物形象描述的弊端就是削弱了社会生活中女性形象的多样性,很容易把文本的感情戏写得过于理想化。随着网络文学的不断发展,读者对网络文学作品中人物形象饱满度的要求不断提高,"扁平化"不再适合当前的网络文学环境,消费者要求网络文学小说的人物形象必须是"立体"的。

网络文学IP内容中的人物形象在与市场和读者的"交流"中不断丰满,以女性形象为例,由最开始的"玛丽苏"女主变成了现在的自主独立、自信耀眼的女性人物。以《楚乔传》为例,《楚乔传》中的女主形象与纯粹的宫斗题材中的女性形象不同,作者赋予了女主角楚乔"自强""独立"等标签,成功吸引了很多女性受众。

链接: 根据腾讯娱乐所公布的数据,《楚乔传》女主楚乔成为年度电视剧角色网络热度排行中的第三名,艾瑞咨询研究院年度PC端

> 和移动端排名前10的电视剧排行榜中《楚乔传》排名为第二,这傲人的成绩得益于《楚乔传》中各个角色的人物形象丰满又不失新颖,贴近时代的同时又具有强大的全产业链发展能力。无独有偶,《甄嬛传》的人物形象也非常饱满,哪怕是小小的配角也有着鲜明的性格,互联网上关于《甄嬛传》中各个人物形象的分析层出不穷,可见《甄嬛传》的成功离不开其丰满又各具特色的人物形象。

三、IP转换潜力无限

1) 宽松的政策环境

宽松的政策环境为网络文学IP的创作和其IP价值的开发提供了优渥的条件,宽松的政策环境推动了网络文学在保护版权、提升文学质量、网文出海三个方面的发展,也对网络文学IP的场域延展可行度产生了一些正面影响。

国家广播电视总局、国家版权局、文化和旅游部相继出台了相关的政策文件来推动网络文学的健康发展,保护网络文学作品的版权,推动网文出海。文化和旅游部"一带一路"文化发展行动计划号召文化骨干企业率先走出去,发展重点项目及产业合作,为各文化企业拓展海外市场、进行海外运营提供支持。

网络文学IP题材丰富,创意十足,绝大多数题材通过对人物形象的塑造表达了对我国传统文化的热爱,在网文出海的过程中,这有利于"讲好中国故事",展现自身的文化吸引力,加强不同文化之间的相互了解和互动交流。如果没有宽松的政策环境,网络文学IP内容的创新很有可能使其在衍生场域的开发过程中遇到问题;反之,宽松的政策环境更有利于网络文学IP的创新。

2）内容情景可还原

资本逐利是亘古不变的真理，产业链不同环节的开发商筛选网络文学IP的标准有所不同，但就其目的而言都是相同的，那就是追求低投资与高回报。网络文学作品的粉丝基础与改编难度是不同场域的开发商首先要考虑的问题，而改编难度的衡量标准之一便是网络文学作品的内容情景是否具有可还原度，使得观众、用户能够通过大屏幕获得网络文学作品的视觉体验，比如在我国，科幻题材之所以迟迟不进行IP开发就是因为其可还原度达不到要求。

对粉丝们而言，这种网络文学IP情境多场域的还原带给了粉丝们一种想象力之外的全新的感官体验，粉丝们借助各个场域的元素还原与元素添加进行感官的多维度参与，尽管这意味着粉丝们要为网络文学IP衍生场域的各个产品持续买单。

情境的还原程度还在于场域延展过程中制作团队对情境的把握，例如山影团队改编拍摄的《琅琊榜》，制作精细，品质优良，从技术角度而言，为了使小说《琅琊榜》的故事场景在电视剧中得到还原，拍摄团队对照画图实景建造了亭台楼阁和文中的相关建筑，拍摄风格上采取了古朴典雅的水墨画风格，采用电影级构图手法，使得画面呈现水墨画般的精致美感。在服饰道具的制作上展现古韵，高度还原汉唐的典雅礼仪细节。尽管《琅琊榜》的题材属于历史架空，是历史中不曾存在的朝代，但是对历史中存在的文化礼仪、细节元素的展示都显得诚意满满，观众从画面中就可以感受到这是一部制作精良的电视剧作品，感受到改编创作的诚意，情境还原极为成功。

> **链接**：网络文学IP能否以"改编权"的流转为中心，用不同媒介产品呈现内容和主题，主要在于网络文学IP本身是否具有转换潜力。优质的内容仅可表明网络文学IP具备可衍生性，而足够的转换潜力可以增加网络文学IP的可开发场域。一般来说，IP的可转换潜力往往取决于政策的支持力度、可还原的内容情境，以及网络文学IP开发平台的生态环境。

第三节　网络文学IP价值开发的案例

一、《开端》的开发，冷门IP的希望与明天

《开端》是晋江文学城网络小说作家祈祷君的作品，于2019年10月22日完结，该小说在晋江文学城取得了不俗的成绩，晋江文学城网站读者评分达到了9.4分，总书评超过两万条，是一部非常受欢迎且有话题性的悬疑类小说。

电视剧《开端》改编自同名小说，共15集，每集45分钟，由正午阳光出品，于2022年1月11日在腾讯视频在线平台播放，由孙墨龙、刘洪源、老算共同执导，白敬亭、赵今麦、刘奕君、刘涛、黄觉等著名影视剧演员领衔主演。本片分别在厦门、漳州和宁波取景，讲述了游戏架构师肖鹤云和在校大学生李诗情遭遇公交车爆炸后死而复生，在公交车出事的时间段不断经历时间循环，在时间循环中并肩作战，努力阻止爆炸、寻找真相的故事。

《开端》自播放第一集开始就取得了前所未有的热度与关注度，最终以腾讯视频评分8.6、豆瓣评分7.8的好成绩收场，豆瓣上对这部剧的小组讨论在短短的两个月内更是多达28000多条，短评更是超过了26万条，

是2022年度最具热度的网络文学影视剧作品。

《开端》能够取得如此耀眼的成绩，离不开演员们的兢兢业业，这部剧里的任何一个角色都贡献了不俗的演技，不只是饰演男女主角的白敬亭和赵今麦演技在线，剧里的公交车司机更是由演技派演员黄觉来担当。他们用心的表演得到了观众的认可，使得电视剧获得了超过13亿的播放量。

《开端》的成功也离不开正午阳光的努力，作为推出过大量优质电视剧作品的影视制作公司，我们从《大江大河》《父母爱情》《欢乐颂》《琅琊榜》《山海情》等作品中就可以窥探一二，正午阳光有着集导演、制片人、编辑三位一体的专业影视制作团队，严格的制片流程以及专业的摄影团队保证了剧本质量和影视制作的专业度，与此同时，正午阳光还有着超高的商业化水平，他们将对成本的把控体现在每一个细节上，他们将对观众的尊重体现在演员的选择上。我们从上述影视作品就可以看出，相比流量明星，他们更倾向于专业演员，同时选择专业演员的成本比流量明星更小，也更有利于总体成本的把控。

《开端》不仅为广大的影视剧观众提供了视觉盛宴，最重要的是这部影片传达的观点，通过对小人物的刻画所表现出来的作者所处时代的全貌，描绘出了当今社会的时代缩影。作者通过对小人物的刻画与描写，反映出当今社会的民生问题和社会矛盾。社会这台机器在运转的过程中不可避免地存在着各种问题，但是因为我们有着这样的民众，所以我们的社会只会越来越好。这部剧所传达的价值观以及对人物的细致刻画是它取得成功的不二法宝。

链接：在《开端》这部作品中，外卖员、卡车司机、公交司机、主播、学生、刑满释放人员、失孤家庭、宅男、基层干警、农民工、程序员、小市民，共同构成了社会这张网，在突发状况下，面对得

> 失,同一个人也可能在不同时刻做出不同的选择,普通民众的善良和勇气,小人物身上的闪光点,通过作者的笔和制作团队的摄像头,将人性的光辉展现得淋漓尽致。

二、《三生三世十里桃花》的挖掘,爆款 IP 的增值与赋能

提到网络文学 IP 的开发,就不得不提到《三生三世十里桃花》,这是一个对爆款网络文学 IP 进行深度开发与挖掘非常成功的案例。前文已对这部作品有过简单介绍,对于《三生三世十里桃花》这部网络文学作品的深度挖掘与开发,仍然值得进行更多的探讨,以给其他作品提供借鉴。

《三生三世十里桃花》是古典仙侠主题类作品,首发于网络平台,2009 年第一次出版,在后来的近 10 年时间里,热度始终不减。小说发表后,因情节曲折动人、人物刻画生动,积累了大量的读者粉丝。于是,作为一部非常优质的网络文学作品,影视剧的开发就水到渠成了,可以说,一部网络文学作品的人气越高,认可的人越多,影视化开发的道路就会越顺畅,对于网络文学本身的增值与赋能也有很大的帮助。

《三生三世十里桃花》的电视剧取得了很好的成绩。这与影视化过程中,对原著的挖掘是密不可分的。原著采用了插叙的叙事方式,是碎片化的,开篇是从男女主人公的第三世情缘说起,第一世和第二世的情缘是通过女主人公的回忆以及其他人物转述而来的,这对于以文字描写为主的网络小说是适宜的,不过如果电视剧继续按照这样的方式,容易让观众看得不知所以。因此,电视剧对网络小说进行了改编和挖掘,将碎片化的叙事整合成为一个完整的故事,按照第一世、第二世、第三世层层递进的形式进行叙事,主线非常清晰,情节也更加吸引人,得到了观众的喜爱。

在电视剧热播的同时,《三生三世十里桃花》的官方微博也采用了许多手段来保持电视剧的热度。官方微博每天发布5条短视频,内容包括演员的幕后花絮,编剧、摄影等幕后工作者的访谈,精彩预告等,这些短视频也达到了平均每条2000万次的播放量,日播放量超过一亿次,给电视剧带来了持续的关注度的同时,也给粉丝们带来了创作自媒体视频的素材,对电视剧进行了二次推广,也让小说拥有了更多的粉丝。

在《三生三世十里桃花》电视剧播出的时候,电视剧的主创人员也不断地在与粉丝进行互动。女主角杨幂的影响力很大,是当代的流量小花,她本身的光环对于电视剧的推广,可以带来意想不到的效果,其他主演如赵又廷、迪丽热巴等也有着自己庞大的粉丝群体,他们对于《三生三世十里桃花》的推广宣传也起到了很大的作用。

相对于电视剧,电影版《三生三世十里桃花》取得的成绩也不遑多让,尤其是在男女主角的选择方面,其采用了粉丝投票的方式,大大提升了电影的热度,再加上电视剧版如潮好评的加持,电影版从一开始拍摄就受到广大民众的关注,也取得了很高的票房,让《三生三世十里桃花》的IP获得了进一步的增值。

在《三生三世十里桃花》的电视剧与电影均取得了非常好的成绩之后,开发者也开始向更多的领域投入精力和财力,其中不得不提到的是同名大型3D仙侠手游。该游戏历经两年的打磨,为众多的玩家呈现出了一个美轮美奂的仙侠世界,而以《三生三世十里桃花》为主题的歌曲、音乐也经常进入相关平台排行榜,甚至剧中人的妆容、饰品,以剧中人物为造型的摄影写真都风靡一时。许多行业的开发者都以《三生三世十里桃花》网络文学小说IP为基础,以电视剧影视剧的开发为推手,力求给《三生三世十里桃花》赋能,拥有更多增值空间,从而使自己在《三生三世十里桃花》的流行热潮中分得一杯羹。

链接：《三生三世十里桃花》是网络文学IP开发的一个成功案例，主要特点是由网络文学作品带来的赋能与增值比较突出，在原著拥有众多粉丝的基础上，开发者对电视剧进行了优化与改编，使之成为符合电视剧观众口味的作品，引爆了观剧热潮。与此同时，电影版制作精良，充分运用了社交媒体，各类衍生产品的开发也层出不穷，让其热潮持续不减，将《三生三世十里桃花》这个爆款网络文学IP的价值开发到了极致。

第六章
网络文学IP产业链开发

网络文学IP全产业链开发已经逐步走向成熟，上游企业购买优质IP进行影视剧改编，并通过原著的读者粉丝以及一定的传播方式扩大影视剧的受众，中游企业将这个IP往动漫、游戏等多个场域发展，下游IP衍生品市场通过一系列产品的开发进一步来提升IP价值。

第一节 网络文学IP产业链

一部优质的文学作品是IP全产业链开发的基础，相关企业通过网络文学IP影视化，以及其他场域的开发（比如游戏、动漫、衍生品等），形成网络文学IP的全产业链，充分挖掘IP的价值。

一、摩拳擦掌的网文IP资本链

1）网络文学作者

从广义上看，网络文学作者指的是所有在原创网络文学网站注册账号并发布原创内容的人。网络文学作者普遍具有以下几个特征：

第一，长期工作高强度。现在大部分网络文学网站都有作者培养机制，网络写手想要成为网站的签约作者，就必须有一定的点击量和排行榜名次，每天必须保持一定字数的更新，这对作者的体力和脑力都是很大的考验。

第二，作者明星化，网络文学作者之间的收入差距巨大。一般情况下，网络文学作者的收入主要来自用户付费阅读、打赏以及作品的授权转让。部分作者由于优质作品的持续产出，获得了巨大的粉丝量，他们本身就是一个流量入口，具有明星效应，同时变现能力非常强，通过版权出售、兼职编剧等各种形式增加自己的变现能力，属于网络文学作者金字塔顶端的人群，与以付费阅读和打赏为主要经济来源的处于金字塔底部的作者的收入有着天壤之别。

第三，写作模式商业化，网络文学领域存在盲目跟风的现象，部分作者的原创能力不强。由于作者收入与点击量挂钩，很多网络文学作者为了提高收益，一味地迎合市场口味，跟风爆款网文以期获得更高的收益，这类作者的作品文学水平普遍不高。比如穿越小说盛行的时候，一时间，清宫穿越成为网络文学作者首选的题材，网文同质化严重。

第四，作家和作品逐渐主流化。2010年前后，鲁迅文学奖、茅盾文学奖将网络文学作品纳入评选范围。

2) 原创文学网站

原创文学网站的种类大致有以下四种：以起点中文网和晋江文学城为代表的专业的原创文学网站；百度、阿里、腾讯等网络巨头参与的文学网站；门户网站的读书频道或文学频道，以网易云阅读为代表；传统书商转型创立的文学网站。

网络文学IP全产业链的核心及主要内容提供者为原创文学网站，原

创文学网站具有以下几方面的功能:

第一,提供内容服务。原创文学网站是把双刃剑,一方面提供了海量内容和低准入门槛,另一方面也容易对内容失去控制,发表在网站上的作品可能存在选题雷同、作品质量低、内容低俗等问题。那么怎么对这类问题进行规避呢?这需要网站把好质量关,建立内容审查制度,完善作品榜单制度,为用户提供更好的阅读体验。

第二,完善社交服务。原创文学网站可以通过建立读者圈来为作者和读者提供互动平台;通过采集用户信息的方式来对用户的喜好进行充分的了解;与各类社交平台合作,宣传推广重点作品。

第三,加强作者培养。原创文学网站除了为作者提供基本经济保障之外,还会加强对优秀作者的挖掘和培训,以开发更多的优质作品。

第四,多样化版权运营服务。对于拥有高点击量、好口碑、大量忠实粉丝的优质网络文学作品,如《甄嬛传》《盗墓笔记》等,网站会积极开发IP的多场域产品以满足读者的多样化需求。

3)用户

近年来,网民数量持续增长,网络文学平台的用户具有鲜明的特征。

第一,粉丝化特质明显,读者消费意愿强。近年来,原创文学网站针对作者的相关策略不断完善,建立了作家等级制度,这对于高等级作家来说有百利而无一害,通过明星式的推广,这些作家获得了高曝光率,与读者建立了实质的、面对面的联系,加上其作品质量高且长期连载,用户在日复一日的阅读中很容易成为这位作家的忠实粉丝。作者具有明星的特质,用户便具有粉丝的特质,由此便形成具有较强消费意愿和凝聚力的群体。用户粉丝化使得网络文学IP衍生场域的经济效益得到了有效的保障。

第二，用户需求多样化。由于网络文学读者的数量持续增长、年龄结构差别很大，用户需求不再只局限于网络阅读本身。除此之外，网络文学作品在其他场域，如漫画、有声书等的延展前景非常可观，这为网络文学全产业链的开发提供了坚实的用户基础。

第三，阅读偏向移动端。网络文学移动端阅读满足了用户对碎片化阅读、随时随地便携式阅读的需求，随着智能手机的更新换代以及移动端阅读软件研发水平的日益成熟，用户对移动端阅读的黏性大大增强。

4）网络文学改编

（1）线下实体书出版

以忘语的《凡人修仙传》为例，这本小说是在起点中文网上完结的仙侠类小说，全书747.35万字，2614章，收获了1493,74万次的总推荐。2017年7月，荣登"2017猫片·胡润原创文学IP价值榜"第三名；2018年12月20日，荣登"2018猫片·胡润原创文学IP价值榜"第二名；2021年9月16日，其被列入"中国网络文学影响力榜（2020年度）IP改编影响力榜"。这类点击量高、粉丝众多的网络文学作品很容易引起出版机构的注意。那么出版机构与作者合作，推出实体书亦顺理成章。

网络文学作品在实体书出版的过程中，为了提高作品质量会对作品内容进行修改、完善，以及查漏补缺，为网络文学作品进入主流市场做准备。在网络文学作品实体书出版的过程中，网站编辑在与出版机构的互动中可以了解到更多的出版动态，为以后更多网络文学作品的出版奠定基础。网络文学作品在市场导向的前提下，不免有其弊端，比如其文学性的缺乏以及商业性的过剩，同题材作品在内容上缺乏创新等。

（2）影视剧作品、网络游戏改编

近年来影视业市场的繁荣离不开网络文学IP的影视化，网络文学IP

的开发为影视剧产业的加速发展提供了契机。

网络文学作品改编成影视剧和网络游戏是一个双赢的局面。一方面，热门网络文学作品因长期网络连载而累积了极高人气，其影视剧和网络游戏改编从策划初期就备受关注，这样就节约了宣传成本，作品的收视率、票房和游戏用户数量能得到基本保证，与此同时，网络文学创作者可以通过影视剧改编权的转让、参与剧本改编工作来实现变现，提高自己的收入。另一方面，影视剧作品和网络游戏的改编对网络文学作品的发展具有推动作用，影视剧、网络游戏场域的受众有可能不是原著的粉丝，他们受影视剧和游戏的影响，会反过来去关注原作品，这样就带动了实体书的再版和销售。除此之外，改编作品还为网络文学提供了资源和创新动力，进而培养更优质的IP作品，形成良性循环，打造以版权交易为核心的网络文化产业链。

（3）有声阅读

用户生产内容与专业制作单位生产内容是有声阅读作品的两种主要形式，在这个内容为王的时代，人人都是内容生产者，有声阅读为这些作者提供了一个平台，可以发出自己的声音，讲自己的故事。与这些相对"业余"的内容生产者相比，专业制作团队在内容、制作上以及版权方面更加专业，聚粉能力更强。

以《甄嬛传》为例，经作者授权，其有声小说版由亚子、崔世闻等主播录制，并在懒人听书平台上架，收到很好的效果。

（4）漫画作品改编

网络文学IP改编漫画成功的案例比比皆是，网络文学的发展推动了国产漫画产业的发展，网络文学IP通过版权出售的方式与漫画相关产业合作，产出了如漫画版《斗罗大陆》这样的精品。

> **链接：**作者、原创文学网站、用户是网络文学全产业链的基本组成部分，网络文学改编是网络文学全产业链的重要延伸部分。

二、网络IP的流量旋涡新招式

1）避开网文IP选择误区

在进行网文IP选择的时候，一定要摆脱几个误区，那就是对于囤积的IP、倒手的IP、热炒的IP和包装的IP要提高警惕。

先说囤积的IP。IP的开发与房地产开发类似，许多网络文学公司也会与房地产圈地一样，囤积大量的IP，这样的IP是开发者进行选择时一定要提高警惕的。这些文学公司通过系统化的收购策略，将一些低价的IP大量囤积，等到某些IP拥有价值之后，将其高价卖出，赚取高额差价，让大家的目光都投向了IP的宣传和营销方面，而忽略了作品本身的文学价值，给国内的网文IP市场产生了消极影响。这样导致的结果是：许多热门IP早早被抢空，新出现的高价IP不再具有相应的高价值。现在众多的文学网站都是采用这样的做法，站内的作品大多数以订阅为主，在吸引了流量之后，签下作者的作品版权，当作品成为热门之后，高价卖出。因此，开发者在选择网文IP的时候，一定要注意这类IP的开发价值。

倒手的IP是开发者需要加强注意的第二种类型。仍拿房地产开发类比，倒手的IP好比地皮贩子，他们在购买一块土地后，仅仅是对土地进行了一些平整工作，便要以高差价倒卖出去，还有一些倒卖者将买到手里的IP存起来，等到市场环境有利于这类IP时，再高价卖出。这种行为对IP市场的健康发展非常不利，这些公司购买这些IP，其目的不是对其进行很好的影视化开发，而是本着狠赚一笔的心态，当时机出现后，就会毫不犹豫地通过某种形式将手中的IP售卖给其他公司，甚至一个IP经

过多家公司倒手的现象也时有发生，而每个倒手者都希望从中分得一杯羹，对于IP本身的内容如何进行更好地开发，几乎没有什么思考，这让一些十分有潜力成为爆款的IP"骈死于槽枥之间"。因此，IP开发者在选择IP时，一定要摸准其版权的真正所属者，避免高价买到倒手的IP。

资本热炒的IP是开发者需要警惕的第三种类型。炒作，是让一个事物出现热度的快捷方式，许多明星为了保持其热度，也经常采用炒作的方式，对IP来说也是如此，许多在市场中火爆的IP都离不开资本的炒作与包装，在炒作的作用下，一个IP溢价10倍也是十分常见的，但是这种炒作的做法，对于网络文学和影视界的生态健康是极为不利的。

一个IP在经过炒作以后，身价可以上翻很多倍，一些见钱眼开的作者和文学公司可能将其作为一个获取利益的方法，他们会通过刷新改编费上限来进行炒作，这样可以满足他们对名誉的追求，甚至可以有机会一劳永逸，通过一部作品实现一辈子的衣食无忧，有的平台也会凭借自己身处产业链上游的优势，将一部作品报出天价版权费，从而获取更大的经济利益，让自身的估值大大提升。许多身处产业链下游的公司，识别能力不足，被IP热潮冲昏了头脑，买下了许多劣质IP，在将它们改编为相应的作品后，才发现这些IP远不如自己想象的那般受欢迎，付出的成本无法收回，最终成为输家。

被包装的IP是开发者在选择购买IP时需要提高警惕的第四种类型。在市场上流行的一些IP并非真正意义上的优质IP，而是一些IP的所有者为了尽快出手而进行包装后的产品，其拥有很大的蒙蔽性，是IP所有者的宣传噱头。这样的包装会让很多人认为，拥有了IP的光环，人们就不会关注其内容的好坏，还可以获得原著IP的粉丝和阅读平台的渠道资源，以及更多资本的关注。

这些被包装过的IP有的没有经过时间的沉淀，短期内产出的作品有

时不会具备改编的条件，其传播效果和影响深度也达不到IP的要求，因此对于这类新的IP，开发者还是要保持冷静，认真分析其特点特质，研判其是否具备IP改编的条件，避免造成经济上的损失。

> **链接：** 因为资本的逐利性，IP开发者在选择网文IP的时候，就需要提高警惕，避免走入误区。对于囤积居奇的IP，对于不断倒手的IP，对于资本热炒的IP，对于被包装后的IP，都需要擦亮双眼，精准研判开发的价值，避免成为资本游戏击鼓传花的最后一环，既无法给观众贡献优质的产品，也让自己的经济陷入危机。

2）避开网文IP影视化误区

在网文IP影视化的道路上，也有几个误区需要识别并避免。

首先，要避免盲目追求大IP。不可否认的是，大IP先天拥有数量众多的拥趸，在进行影视化改编时，相对容易取得成功，从而成为爆款，是影视公司追逐的一个中心。但是如今IP发展浪潮汹涌，热门大IP的费用十分高昂。如天下霸唱，作为《鬼吹灯》系列的作者，拥有数量庞大的粉丝，被誉为盗墓小说的鼻祖，在2016年一个版权交易大会上，他的新书《摸金玦》的电影改编权卖到了4000万元。这对网文作者虽然是一个好事，但是对于影视开发而言，显然增加了电影制作的成本，有些电影公司因为有粉丝的关注，将其作为依仗，为了控制成本，就会想办法在其他方面减少投入，导致出来的产品质量不高，最终浪费了一个好的原著作品，也让粉丝们大失所望。如《喜乐长安》，这部电影改编自著名作家韩寒的小说《长安乱》，但电影与原著的内容及风格相差太多，粉丝与观众进行了无情的吐槽，最终口碑和票房均以惨败收场，教训深刻。

与之相对的是，一些小众IP却可以因其优质的内容取得不俗的成绩。

这些IP虽然在影视化开发之初，了解的人不多，但是因为制作方前期成本不高，所以花费财力和精力在影片的剧本打造及拍摄过程中精益求精，实现逆袭，打一个漂亮的翻身仗。如开心麻花的第一部大电影《夏洛特烦恼》，这部由开心麻花同名话剧改编的电影，在上映以后，因为质量优良，获得非常高的口碑，并且票房一路飙升，在竞争激烈的国庆档中杀出一条血路，在内地电影市场留下了自己的脚印。在改编为电影前，同名话剧虽然在巡演过程中积攒了一些名气，但远远不能说是一个大的IP，不过因为导演及制作方精益求精的创作及改编，最终取得票房和口碑双丰收，成为小IP取得大成绩的典型代表。

网文影视化的第二个误区是授权问题。IP的本质是知识产权，不过也并非所有的IP都需要通过授权方才可进行影视化的开发。其中最为典型的例子是对于历史名著故事的改编。

中国拥有几千年的历史，给我们留下了众多宝贵的精神财富。对每个中国人而言，历史名著都是一个大IP，它不需要经过授权就可以进行改编，当然因为许多珠玉在前，改编的难度自然不小，如果能另辟蹊径，拍摄出质量上乘的作品，往往会得到观众的支持。

成功的例子有由郭富城、小沈阳、冯绍峰、巩俐主演的《西游记之三打白骨精》，这就是对古典小说《西游记》中白骨精故事的成功改编和再次创作，不过，其精神内核并未偏离《西游记》，并不是毫无根据、天马行空的胡编乱造，而是更多地融入了导演对于人性的思考，最终得到了大家的认可，取得了4.5亿元的票房成绩。

相对而言，由中国星集团有限公司和博纳影业集团联合制作出品的、改编自古典文学《封神演义》的电影《封神传奇》就比较失败。虽然有众多明星出演，如李连杰、黄晓明、古天乐、梁家辉等，但还是因为不合逻辑的剧情设置、粗糙的特效，及新人的生硬表演而最终导致市场表

现不如人意，浪费了一个很好的IP。

3）开辟潜力市场，内容与模式同创新

飞速发展的互联网产业助力了网络文学优质IP的产业链开发，"互联网+网络文学"的模式使得网络文学IP开发如虎添翼，这是传统文学产业链开发时所不具有的优势。要想开辟潜力市场，网络文学内容与产业链开发模式要齐头并进，动漫市场的开发潜力得益于二次元用户规模的飞速扩大；由科幻、玄幻、仙侠题材的网文IP改编的游戏市场的开发潜力得益于逐渐成熟的VR虚拟现实技术；网络文学IP海外市场的开发潜力得益于网文平台的搭建与发展。要解决IP开发疲软的问题就要实现内容和模式同创新。

> **链接**：网文IP在进行影视化开发时，不应该盲目追求大IP，大IP虽然拥有很好的基础，但必然也会导致成本较高，若是开发者资金不足，拥有大IP反而会形成更高的风险，选择小众的、但内容优质的IP不失为一个好方法，将有限的财力和精力投入到制作中来，有时可以达到出奇制胜的效果。同时，还要走出是IP就需要授权的误区，一些十分优质的历史名著并不需要授权就可以进行改编，但是面临的难度也会很大，因为毕竟所有人都十分熟悉这些故事，因此，想要在历史名著IP影视化开发中取得好成绩，就更需要独具匠心，创作出不一样的好作品，俘获观众的心。

第二节　网络文学IP产业链开发案例

网络文学IP产业链开发自形成以来，诞生了一些现象级作品，这些现象级作品作为经典案例存在于网络文学IP产业链开发的历史中，

不容忽视。

一、顶流IP《琅琊榜》

2015年，电视剧《琅琊榜》掀起了一股收视热潮，在众多观众中引发极大的共鸣以及探讨。这部剧也改编自网络同名小说，由知名网络作家海宴创作、山东影视传媒集团等单位共同投资拍摄，播出之后引起强烈反响，并获得了极高的观众口碑，平均收视率取得了破1的好成绩，豆瓣评分高达9.4，更是让胡歌、靳东、刘涛等主演影星再度翻红，得到了大家的喜爱。

电视剧《琅琊榜》的成功离不开原著小说强大的网络号召力。在进行《琅琊榜》的创作时，作者采用了创新的方式，根据读者的反映来确定后续的剧情发展，这样有助于作者更好地了解读者的需求和心理，让作品的构思和创作更加符合观众的喜好，同时定时的更新让读者每天都会抱有期待，有助于小说新鲜感的保持，这样的方式比传统的作品更能吸引读者。可以说，《琅琊榜》在小说创作及更新阶段成功地运用了饥饿营销的方式，很好地吸引了众多读者，让《琅琊榜》拥有了数以千万计的网络读者群体，也让电视剧从一开始就拥有了比其他许多电视剧更高的起步，为电视剧的火爆奠定了基础。

《琅琊榜》改编为电视剧后，受到了更多人的欢迎。电视剧采用了更有张力的表现形式，这样的形式让人的感受更为直观，可以将自己脑海中的臆想真实地展现在眼前。在阅读小说的时候，读者喜欢通过对文字的理解进行自我的想象，从而将小说进行再度创作以符合自己的需求。许多传统的小说读者，拥有一定程度的文化修养，在进行创作的时候，会更加地个性化，更加地唯美。当一部小说改编为电视剧后，往往需要更加接近大众的口味。《琅琊榜》具备了很好的优势，改编为电视剧后也

更加符合观众的口味,相比小说,电视剧多了一些欢乐和日常刻画,在朝堂倾轧和尔虞我诈之间多了一些温情,更能得到观众的认同和欣赏。

《琅琊榜》的题材类型十分符合当前观众的口味。古装剧历来是电视剧中非常常见的类型,一直活跃在电视荧屏上。《琅琊榜》上线的那段时间里,恰逢同类型的古装剧出现空窗期,也给《琅琊榜》成为爆款提供了一定的便利。

《琅琊榜》的剧情十分紧凑。于观众而言,最喜欢的是听故事和讲故事,我国的社会发展历史本身就是一部很长的、丰富多彩的故事书,多数艺术作品也都能够从我们的历史中汲取养分,从而获得灵感,作为一部成功的电视剧,也必须做到这一点。《琅琊榜》的剧情设计在遵循原著的前提下,对情节进行了适当修改,因而起到了更好的效果。通过改编,《琅琊榜》的情节更加曲折多变,电视剧的开篇就对主人公的身世进行了刻意处理,从而紧紧抓住了观众的心。在故事的推进过程中,加入了许多情感纠葛的情节,采用了三角恋或是多角恋的形式,十分具体的描写也更让观众虐心,让人无法产生弃剧的想法,而是要一追到底,保证了收视群体的不断扩大。

电视剧《琅琊榜》对于人物形象的塑造也十分成功,对人物的刻画很鲜活、具体,让书中的人物走到了观众的面前,更好地展示了人物的性格特征,观众均被剧中人物优雅的举止和语言表达所吸引,尤其是梅长苏、蒙大统领、靖王等人物的形象设定,让观众的崇拜感油然而生,加深了对整部电视剧的喜爱之情。

《琅琊榜》的台词风格和对白设计给观众也留下了十分深刻的印象,被网民称之为"琅琊体",颇具古风古韵的对白一经播出,便在观众中广为流传,为电视剧的热播起到了非常好的宣传效果。

《琅琊榜》的选角也值得称道,并且对明星效应的运用比较到位。当

前受年轻人追捧的实力派、偶像派、小鲜肉明星均以不同的身份加盟了这部电视剧，促成了其粉丝群体对此剧的关注度，也心甘情愿地为《琅琊榜》的推广增砖添瓦。尤其是选择胡歌作为男主人公梅长苏，更是达到了惊人的效果，也让胡歌的事业迎来一个新的春天。

《琅琊榜》的宣传手段和推广方式与其他爆款电视剧相比也较为出彩。互联网时代，网络媒体如微博、微信等成了各个电视剧宣传的主要阵地，《琅琊榜》很好地利用了这些网络媒体平台。在这部剧热播的时候，观众几乎在各个媒体平台都可看到剧中的人物形象，电视剧的官方微博也适时地将拍摄的花絮、演员的状况、片花等内容发布出来，满足了观众的好奇心，受众对各种信息内容的主动转发，更是将这部剧的好口碑进行了宣传，从而让观众的数量更加庞大。

播出平台对一部电视剧的成功也十分关键。电视台在我们观念里是基本的播出平台，在当前互联网视频平台日益火爆的情势下，各个电视剧也逐渐将这些平台作为传播的第二主战场，加强了与这些互联网视频平台的合作。《琅琊榜》在播出过程中，就采用了这种形式，借助互联网平台实现了海内外播出全覆盖，增加群众总量的同时赢得了更好的声誉，也让这部制作精良的电视剧走向了世界。

> **链接**：电视剧《琅琊榜》是网络小说改编的又一个成功案例，虽然小说和电视剧均架空了历史，但是因为其采用全视角的叙事方式，设置了紧凑的故事情节，选择了合适的明星扮演角色，再辅以到位的宣传手段和推广，让《琅琊榜》成为一部收视和口碑双赢的作品，也给未来网络文学作品及其影视化开发提供了很好的参考和借鉴。

二、神作IP《全职高手》

2011年,《全职高手》由原创作者蝴蝶蓝在起点中文网连载,凭借人物塑造生动形象、战斗场面描写激烈精彩、故事新颖出色等原因迅速火遍全网,全网点击量近百亿,并成为网络文学史上第一部"千盟"级作品(一本书得到了10万粉丝积分,也就是每位粉丝消费约1000元人民币)。作为"现象级"的网络文学作品,《全职高手》自然就具备大众知名度和粉丝忠诚度。

IP运营的关键在于如何稳固核心圈层及不断"破圈"。《全职高手》的背后,是阅文集团在"IP共营合伙人制度"之下,如何逐步将其推向全产业链的过程。在这个过程中,阅文将作家、粉丝、版权方、资本方、技术方,以及影视、游戏、动漫等开发方串联起来,在共同的利益和目标下开发IP,最大限度地保证IP开发中各项内容在整体架构上的统一性。2015年,《全职高手》同名改编漫画点击量突破5亿;2016年《全职高手》有声书上线,全网播放量已突破10亿;2017年同名改编动画第一季全网播放量至今已突破16亿;2019年由杨洋主演的《全职高手》剧集热播,总播放量在3天内突破3亿次,豆瓣评分7.0,成为2019年暑期档众多剧集中口碑发酵最好的作品之一。随着《全职高手之巅峰荣耀》的上映,IP的大众化影响力进一步提升。

内容产品不断拓宽着《全职高手》的内容形态,媒介和受众不断融合,其中的核心实际上是建立了粉丝生态维护、内容衍生和圈层突破的三者循环:通过强有力的生产机制,在保证IP内核的基础上不断产生高质量的衍生内容,使用户粉丝化,受众用户化。

首先是阅文不断"下场营业",始终让《全职高手》和核心人物保持

活跃状态。作为初期IP核心粉丝的小说读者因为不断诞生的内容而保持了对作品的长情，源源不断的新受众也因为音频、视频等内容形态持续加入IP用户阵营，形成"黑洞效应"，多元化的衍生内容帮助《全职高手》的用户队伍不断壮大。

在这个过程中，持续深化核心粉丝群体，以衍生内容对《全职高手》的主角"叶修"及其他重要人物角色不断地进行细致打磨和外延拓展。不论是从文学形象到声优塑造，还是从动漫角色到真人演绎，叶修和《全职高手》不断在以更真实和具体的形象触达粉丝。叶修已经不仅是一个存在于《全职高手》中的角色，而是逐渐成为一个虚拟偶像，逐渐向传统的偶像、明星形象靠拢，阅文也在这个过程中不断深化IP的中坚力量。

2019年5月29日，"虚拟偶像"叶修在上海举办了一场声势浩大的生日会，生日祝福点亮了英国伦敦莱斯特广场、香港铜锣湾、纽约时代广场、上海花旗大厦和广州小蛮腰等多处地标大屏，其场面不输顶级明星。当天，"0529叶修生日快乐"迅速登上热搜榜，至今已有6亿次阅读量。

> **链接：** 叶修代言过的品牌包括麦当劳、QQ阅读"荣耀会员"、伊利等在内的20个品牌。实际上，在很多商业合作上，阅文对《全职高手》的运营方式，并不是传统意义上的IP变现，更像是一家成熟的经纪公司对偶像艺人或者偶像团体的精心运作，这让《全职高手》代言的商品匹配到了最合适的场景和人设。核心粉丝的产出能力、IP的大众化影响力不断拓展，确保了IP的长期生命力。

下篇

网络文学IP影视化运营与营销

对任何一个爆款IP来说，都会经历一个从默默无闻到风靡于世的过程。在这个过程当中，除了自身需要具备很优质的内容这个先决条件外，成功的营销和运营也是必不可少的外部手段，一个IP能否实现经济方面的收益也与营销效果息息相关。许多成为爆款的影视剧，其同名小说并没有那么火，其中很大一部分原因就在于影视剧的市场营销推广方式更加出色。通过合适的营销方式，IP可以引发消费者对于产品的想象，从而产生更多的消费需求。本篇章内容主要围绕网络文学IP影视化运营和影视化营销展开，通过分析运营及营销内容，进而提出相应的运营策略与营销策略，为更好地开展网络文学IP影视化运营与营销添砖加瓦。

第七章
网络文学IP影视化运营

网络文学IP影视化的成功离不开IP的运营，好的运营可以呈现出事半功倍的效果，通过IP的影视化运营，可以使网络文学IP价值最大化，并通过全产业链的开发创造出爆款IP。

第一节 网络文学IP影视化运营的内容

阅文集团作为网络文学领域的标杆，在2017年11月8日成功上市，本节以阅文集团为例讨论网络文学IP影视化运营。

一、IP影视可生存式发展模式

1）大众化创作

与传统文学相比，网络文学的创作环境更加宽松，这主要体现在创作门槛低以及作品更加接地气两方面。

网络文学作品的作者准入门槛低，他们不一定是专门的文学创作者，可能没有经过专业的培训，不属于学院派，他们有可能只是单纯的文学

爱好者，他们可能没有高学历，没有丰富的文学创作经验，但是网络文学网站给了他们一个成为作者的机会，他们来自五湖四海，经历各不相同，使得大量的丰富多彩的网络文学作品出现，并且风格各异。

无论是黑猫白猫，能够抓住老鼠的就是好猫。网络文学作品是否是优秀作品的评判标准之一便是能不能抓住读者的眼球，网络文学作品平台不看出身，只看作者实力，是个"拳头"就是硬道理的地方。

2）全版权开发

网络文学运营已经进入全版权运营阶段，集团式运营与开放式运营使得这种开发模式成为可能，大型集团通过资源共享对IP进行全产业链开发，而一些中小企业没有足够的能力构建完善的产业链条，因此需要与其他企业进行合作开发。这种战略合作可以弥补企业之间的不足，进行强强联合，但同时这种方式也需要企业具有良好的协作能力。

3）跨领域、跨平台运营

网络文学IP的繁荣与快速发展使得网络文学IP跨领域与跨平台运营成为可能，来自互联网、游戏、影视等不同领域的企业形成联动，共同开发有价值的网络文学IP，最大限度地提升网络文学IP的价值。

链接：网络文学IP成熟的运营模式推动了网络文学影视化以及全领域开发，在这个过程中，网络文学IP的运营模式不是一成不变的，也在不断地根据市场的变化而发展。

二、IP影视化发展的"第二人生"

1) 好的运营是优质IP的助推剂

拥有了一个好的网文IP，并非意味着将其进行影视化改编就拥有了真正的摇钱树，仅可以说是拥有了一颗摇钱树的种子，是否能真正给自己带来巨大的经济利益，除了产品本身质量需要过硬外，还要有一个好的运营，这是优质IP的助推剂。

我们在前文中提到，由东阳正午阳光影视有限公司和山东影视制作股份有限公司联合出品的《欢乐颂》，其原著小说相对其他爆款作品并不十分出名，但是电视剧却成为爆款，一时引领风骚，它的网络播放量甚至超过由超级IP改编的《芈月传》，不禁让人惊叹。此外，由东阳正午阳光出品的《伪装者》，其原著小说也并非热门IP，但是均取得非常亮眼的成绩，这不得不归功于正午阳光的实力操作。

很多事例已经表明，优质的IP虽然拥有众多的读者粉丝，但是这个基础并不意味着一定可以撑起巨大的影视收视市场。同样一个剧本，让不同的导演执导，不同的团队拍摄，呈现在观众面前的作品可能天差地别。对原著改编的合理性，对演员选择的合适性，都是网文IP影视化改编能成功的关键所在。对投资方来说，影视化改变是有风险的。当原著非常成功，二次创作却未能满足原著粉丝要求的情况下，很容易出现反作用，让原著粉产生逆反心理，给影视剧作品带来负面评价，最终导致失败。

因此，即使每个人有每个人的看法，但是对原著小说的二次创作和加工，在不违反原著核心剧情的基础上，进行合理化、适当的剧情改编，让电视剧更加符合电视观众的心理需求，更加吸引大家前去观看，是IP

改编成功的关键。将小说改编为影视化作品，这条道路并无固定模式可循，一般是随着时代的变化、审美情趣的发展而不断进步以满足观众的需求。真正优秀的IP改编影视剧都是具有创新性的，会在充分领会原著精髓的基础上，用高超的影视化表现手法及技术创作出具有高度的作品。

热门IP受众多，改编一般拥有先天的市场优势。不过在进行热门IP开发的过程中，大家也需要注意到，即使是热门IP，其作品质量也是参差不齐的，因此无论是进行热门IP的选择，还是进行改编，都需要认真地对其中的内容进行正确的引导和运营，不被热门这个表面现象冲昏头脑，从而做出错误的决定。

当由IP改编的影视作品能够充分地发挥娱乐性和观赏性特点的时候，当这些影视作品能够强调艺术质量和精神追求的时候，当这些影视作品能够兼具观赏性、艺术性、思想性的时候，就可以称得上是真正优秀的作品。因此，每个IP的开发者，都需要像对待珍宝一样对待自己选择的IP，通过精心的运营，让它成为一个超级爆款，使这个IP的价值达到最大化的利用。

对热门IP进行影视化开发，并非意味着就一定可以让这个IP的价值发挥到最大。同时，由一个并不热门的网络文学IP改编的影视化作品，同样可以成为爆款，引领一时的热潮。其中的关键就是要做好运营，尤其是进行二次创作，让由被选中的IP改编出来的作品兼具观赏性、艺术性和思想性。无论是否是热门IP，都需要好好利用运营这个催化剂，最终将其打造为一个优质的IP。

2) 粉丝不含水，才能效益最大化

人们在判断一个IP是否是优质IP的时候，粉丝是否多，往往成为一个考虑的标准。不过需要提醒的是，粉丝的数量也是可以进行注水造假

的，如此一来，IP的真实面目之上可能戴着一个伪装的面具，从而影响大家的判断。一些导演也因此而吞下了苦果。部分导演选择了具有上千万粉丝的IP，在改编后却并没有取得预想的成绩，甚至出现了滑铁卢，其中原因就在于有人通过炒作的手法，为这些IP进行了注水，为其营造了粉丝众多的假象。

对于这种现象，业界的批评声也是不绝于耳，其中不乏专业的法律人士，他们认为这是一种欺诈行为，并建议开发者在购买和选择粉丝众多的IP时寻找公正的第三方帮助自己，对这些IP的粉丝进行客观的评估，核实这些IP的真实粉丝数量，为自己的判断提供充分的依据。

国家相关部门也在努力对这个现象进行纠正，市场经济体制的完善工作一直没有停止，并且正在逐步参考消费者权益保护法等法律法规，进一步规范经营者行为，对于通过弄虚作假来提高粉丝数量的行为进行惩处。与此同时，诚信的社会体系正在不断完善，各类商业活动都将纳入法治化的轨道上来，一旦失信，将会付出惨重的代价。相信在不远的未来，IP粉丝造假的乱象将会有很大的改观。

> **链接**：某种意义上，互联网时代也是一个带有"粉丝经济"特质的时代。拥有了众多的粉丝，就意味着拥有了宝贵的资源，就能够实现巨大的经济效益，在当前各项法律法规仍待完善的现实情况下，这也给了许多IP持有者可乘之机。因此，IP开发者需要重视起来，避免选择拥有大量注水粉丝的IP。

第二节　网络文学IP影视化运营策略

网络文学IP影视化运营的成功离不开运营策略的使用，合适的运营

策略对网络文学IP影视化的运营来说至关重要，运营策略运用不当可能会终止一部优质的网络文学作品的IP影视化之路；相反，合适的运营策略会使一部优质的网络文学IP大放异彩。

一、社会化媒体，扩大推广渠道

在对影视作品，尤其是新剧进行推广的时候，最不能缺少的就是渠道。当推广的渠道是畅通的，那么不管是什么样的IP产品，都能够加大其宣传力度，提高曝光度，从而更好地被广大受众群体认识和接受。打造渠道是一个宏大的工程，而处于当前的信息时代、IP时代，新剧推广所用到的渠道也是多维度的。

在宣传推广的渠道上，随着互联网技术的不断发展，除了传统的电视、网络发布会之外，许多自由灵活且便捷的渠道也不断地被应用进来。微博、论坛、微信、直播等，以及各种APP应用对于打造和扩大IP产品的影响力都是非常有帮助的。

在新媒体时代，每一个能够发出声音的地方，都可以被视作一个话语节点，互联网是这些节点的平台，许多没有足够经验和资金的个人或团队在当前的时代中，都可以用很低的成本实现很好的宣传，网络文学IP及影视新作更可以很好地利用这些工具为自己造势。

现在的自媒体已经成为非常强大的内容承载平台，一部新的影视作品，需要学会迎合这些自媒体的发展趋势，从而保证热度。比如罗振宇，他本身已经成为一个爆款IP，他能火起来依靠的就是公众号。最初，罗振宇是一名主持人，后来转型做了网络视频脱口秀节目，在自媒体红利刚开始释放的时候，他开始运营公众号，并获得了很多粉丝，成为一个非常火的人物。影视新剧在推广的时候，完全可以借鉴这些经验，或是

在知名公众号上进行宣传，或是开设公众号与网友互动，都可以实现更好的营销效果。

当前市场上也充斥着许多活跃的APP平台，对于这些平台的应用，也可以达到不错的推广。比如用抖音、快手这些全民使用率非常高的APP，形成转发浪潮，从而将作品更好地推广出去。不光是针对影视作品，许多明星也通过与这些平台合作的方式，实现了双赢。曾经有款风靡一时的APP小咖秀，让大家可以制作自己的小视频并转发给朋友一同娱乐。最初这款APP希望找到一个代言人，但是许多明星都觉得有损自己的形象而拒绝，最后王珞丹积极地尝试了这款产品，也通过这款产品为自己增长了许多的粉丝。

此外，利用微博形成热搜话题，在百度、知乎等网站开帖讨论等，都是影视剧新作进行推广的非常好的手段，也得到了广泛的应用。总之，打通推广渠道、拓展推广渠道都需要厚积薄发，多面出击，把能使用到的途径都尝试一遍，用最小的投入实现最大的推广效果。要敢于尝试，不断地尝试，探索出一种最为有效的方法，然后集中力量在这个方法上发力，最终实现爆发。

链接：一部影视新作想要成长为爆款，推广是必不可少的。除了用传统的电视、报纸等媒体推广手段之外，互联网时代的新工具正逐渐成为主要的推广渠道。微博、微信、论坛、各大短视频平台等，都能够成为新剧推广的主战场。对于影视新作而言，需要根据自己的实际情况不断进行尝试，最终选择最适合自己的推广方式。

二、关键意见领袖,加快信息传播

在互联网时代,尤其是新媒体越来越受重视之后,关键意见领袖在信息传播和推广中的作用也愈加显著。关键意见领袖,就是在网络信息活动中,非常活跃并积极提供更加专业意见的网民。这些关键意见领袖,有的与传统媒体相同,是具有身份和地位的人,他们通过开通自己的认证微博、公众号等方式,传达相关信息,与网民进行有效的互动。有的关键意见领袖则呈现出草根化的特质,但是因为其不俗的见解,吸引了众多的粉丝,因此他们的影响力也是不容小觑的。如一些网络贴吧的吧主、论坛的坛主等。

首先,这些关键意见领袖对于信息的意见,尤其是对影视剧新作的意见,可以快速提升这些作品的知名度和影响力。无论是在什么时代,品牌或作品所有者,都需要借助传媒工具,尤其是名人广告的方式来打响知名度,因为名人本身就是一种资源,他们可以引发广泛的注意力,扩大信息的影响范围和效果。新媒体时代,虽然每个人都可以通过微博、微信等工具发出自己的声音,但是因为关注的人少,传播范围和效果有限。关键意见领袖则不同,有时候他们吃了什么、做了什么的信息都有很多人评论和转发。因此,借助关键意见领袖,可以让许多碎片化的、冗杂的信息凸显出来,利用他们的名人效应,帮助信息实现快速裂变传播,提升品牌知名度。

现在已经有许多新出的影视作品在上映前,利用主演或业界知名人士进行推广,从而提高和强化作品的知名度,为其上映做好充分的准备,而许多案例也表明这是一个非常有效的推广方式。

其次,关键意见领袖可以提升粉丝对品牌和作品的认知程度。品牌

认知是大众对品牌信息所知晓的深度。对于一部影视作品而言，主演是谁，颜值如何，收视率如何，讲了一个什么故事，是人们对它的基础认知。作品传达的是什么样的价值观念，蕴含着什么样的人生道理，与现实生活有哪些联系，里面的艺术处理手法有哪些值得学习，是对这部作品的深层次的认知。当关键意见领袖通过自身的感知，发表对这些作品的看法时，人们由于对关键意见领袖的信服，对作品的认知程度也会加深，从而达到更好地宣传影视作品的目的。

再次，关键意见领袖可以促使粉丝产生品牌偏好，引爆信息传播。关键意见领袖对信息的传播、扩散、加工，都是为了能影响其粉丝的态度和行为。关键意见领袖通过这些行动，可以告诉粉丝们看什么、做什么，从而使得这些忠于关键意见领袖的粉丝们与其持有相同的看法，进而将关键意见领袖想要引爆的信息进行引爆，将关键意见领袖希望宣传的作品打造成为爆款。

> **链接**：关键意见领袖在信息传播中的重要作用毋庸置疑，他们是信息传播的领军者。关键意见领袖普遍拥有众多的粉丝，其发表的观点和看法，会得到众多受众的响应和支持，因此，影视剧在进行推广的过程中，应充分争取得到关键意见领袖的帮助，从而实现广泛传播、深度传播的目的。

三、巧用直播，引爆传播

直播是现在非常流行的一种娱乐方式，只要有一部手机，下载一个视频软件，人人都可以做直播明星。新的影视剧在进行推广的时候，与直播相结合，往往也会得到意想不到的效果。电影《睡在我上铺的兄弟》就采用直播的方式，将该剧成功引爆，取得了不俗的票房成绩。

《睡在我上铺的兄弟》由张琦担纲导演和编剧，陈晓、秦岚、杜天皓领衔主演，最终取得1.3亿元的票房成绩。《睡在我上铺的兄弟》原本是一首脍炙人口的校园流行歌曲，代表了许多人的青春回忆，可以说是一个非常好的IP。电影拍摄期间，剧组秉持"把IP还给观众"的理念，采用了"5屏6小时探班直播"的形式，让网友全程看到了电影的拍摄过程，并能够与全国观众通过弹幕进行互动。

虽然现在直播的类型和形式很多，但是对电影拍摄现场进行直播，《睡在我上铺的兄弟》是第一个。在此之前，没有剧组会愿意将拍戏过程直播给别人看，大家看到的都是最终的成品，而没有人能看到其产生的过程是怎么样的。《睡在我上铺的兄弟》通过对拍摄现场的直播，成功为其上映营造出很强大的营销态势，形成了全民参与的良好局面，打开了影视作品营销的一个新思路。

《睡在我上铺的兄弟》把摄像机对准了电影片场，把明星拍戏的真实情况展现在大家面前，没有任何剪辑和修饰，演员们的紧张状态、忘词状态、被导演训示的状态，都一览无余地被大家看到，让观众直呼过瘾。而随着直播的进行，"演员脚下就是摄影机轨道""场记打板需要如此精准"等拍戏时的真实状态，也成为网络上热极一时的话题。这些颠覆性的举动让网友感叹拍戏的不容易，也见识到了探班的新玩法。

在进行直播时，《睡在我上铺的兄弟》开启了弹幕功能，与其他开启弹幕功能的直播不同，它的主要作用并非用于让观众吐槽，而是让他们提出各种搞怪方案，并选出呼声最高的，让影星去与探班粉丝进行游戏互动，让大家过足了瘾，有的粉丝还坐在主演陈晓和秦岚后面当了一回群众演员。可以说，弹幕工具的使用，让网友与剧组有了更有深度的互动，增添了直播的趣味性，是行业里一个非常有意义的创举。

除此之外，《睡在我上铺的兄弟》实现了片场直播的5屏同步播放模

式，也就是电脑屏、手机屏、平板电脑、电视、影院同步播放，让大家可以在电影院里看如何拍电影。这种模式更是引来强烈的关注。

链接：直播形式的引入，为影视剧的更好推广提供了全新的思路，也更容易引起人们对于即将上映的影视剧的关注，《睡在我上铺的兄弟》给所有影视剧开了一个好头，相信未来在影视剧的营销推广过程中，直播也会发挥越来越重要的作用。

第八章
网络文学IP影视化营销

营销作为网络文学IP影视化路上重要的一环,对网络文学IP的影视化有着催化的功效,一部网络文学作品能成为现象级IP,营销是当之无愧的功臣。

第一节 网络文学IP影视化营销的内容

网络文学IP影视化营销从其内容来看,包含网络文学IP影视化团队和网络文学IP影视化营销的模式。

一、一个IP影视化团队的组成

"众人拾柴火焰高",这彰显了团队的重要性,对网络文学IP的影视化开发来说,也是如此。一个成功的IP影视作品背后,必然有一个出色的团队作为保障,里面的各个成员各司其职,为打造这个爆款IP贡献着自己的力量。那么,一个IP影视化团队不可缺少的成员有哪些呢?

IP影视化团队的成员离不开内容执行官,这是这个团队的领导者和

核心成员，这个角色相当于一个公司的CEO，是负责整个IP开发日常事务的最高决策者。在当前的市场环境下，IP影视化开发最为重要的工作就是内容的策划及内容的营销，内容执行官的核心工作就是负责内容合作、内容监控、内容投资等领域，对整个团队工作的走向起着总体引导和把控作用，选择什么样的IP，如何进行开发，团队的工作重点放在什么地方，在一段时间内应该着重解决哪些问题，都是内容执行官需要考虑的事情。可以说，这个角色相当于行驶在大海中航船的舵手，只要他保持着正确的方向，最终就可以到达理想的彼岸。

内容运营官，是在IP影视化团队中地位仅次于内容执行官的一个角色，可以看作为内容执行官的副手。不过内容运营官也有自己的核心和重点工作，那就是利用新媒体渠道，用文字图片或视频等形式将作品的信息呈现在用户面前，并激发用户参与、分享、传播的运营过程。当前的新媒体时代中，IP影视化作品想要成为爆款，具备优质的内容和精良的制作是一个前提，但是满足这个前提，并不意味着就一定能够成功，因为当前的市场竞争是非常激烈的，同时上映的优秀作品有很多，如何更好地吸引观众来关注自己的作品，就是摆在IP影视开发团队面前的一个关键问题，而破题者就是内容运营官。他需要充分调动自己的聪明才智，乃至人脉资源，充分利用微博、微信等众多新媒体社交工具，结合团队开发的影视作品，形成营销热潮，让作品在一定时间内引领社交网络风采，成为人们探讨的热点话题，为实现作品成为爆款的目标提供最大的助力。

一个成功的IP影视化团队还需要特邀作家及专家的加盟，这是团队里非常重要的组成部分。通常来说，特邀作家和专家经验丰富，对于观众的需求和市场的需要有非常高的敏感性，可以在IP影视化开发过程中及时发现问题，对整体方向的发展提出宝贵的意见和建议，从而避免走

上弯路。同时，特邀作家和专家拥有自己深厚的人脉，这些关系都可以使得整个团队在影视化开发时得到很大的帮助。

设计者，也是IP影视化开发团队里不可或缺的一个角色。在信息时代，各类作品和产品让人应接不暇，有没有好的视觉表现力，有时会成为一个作品能否第一时间吸引大家的决定因素。设计者就是这场战斗的急先锋。许多产品的海报及宣传作品，大家一看就觉得眼前一亮，因为这样的作品既符合大家的审美观点，又能将作品的内涵很好地表现出来，让人心生赞叹。许多影视作品在取得票房成绩时，也都会设计自己的报喜海报，而这是展现一个影视团队中设计者水平的最好舞台，许多成功的报喜海报作品至今让人津津乐道，为作品的持续火热提供了很大的帮助。

IP影视化团队的最后一个必备成员是提供反馈的第三方，这个角色主要负责收集市场对开发出的产品的各类意见和建议，然后进行精准的总结并反馈到对前述角色的设计中，以使得作品能够更加完美，更加符合市场的、观众的心理预期，也可以为之后开发的新产品提供很好的参考价值，对于出现的问题，可以避免重蹈覆辙。

链接：一个完善的、合作良好的团队是IP想要成功实现影视化开发必不可少的条件，团队成员的分工也是至关重要的。拥有了明确的分工，团队成员才能够各司其职，向一个方向努力，将IP的影视化开发价值发挥到最大，也让各自的价值得以体现，让作品成为爆款，从而形成良性循环，让团队的实力得以更好地提升。

二、IP爽感机制营销策略

1) 病毒营销：让效果极具爆炸性

病毒营销，是互联网常见的一种营销方式，成本低、效果好是其显著特征。病毒营销通过一个引爆点引发用户在社交网络上的主动传播，通过你告诉我、我告诉他的信息扩散方式，让信息像病毒一样进行复制，一传十、十传百、百传千千万，最终形成数以千万计的受众群体。可以说，病毒营销是一种非常独特而又极具爆炸性效果的营销手段，想要实现病毒营销，需要把握几个关键的节点。病毒营销的第一个关键节点是找准爆点，聚集粉丝。目前最为流行的病毒营销模式可以总结为：通过粉丝互动增强曝光度，进而引爆爆点吸引更多粉丝，以此来获得更大的曝光度。

在粉丝经济时代，不少粉丝都热衷于利用各种互联网社交媒体平台为自己的偶像呐喊助威，宣传造势。他们利用微博、微信、贴吧、QQ等工具，广泛并且深入地参与到偶像热度的制造和传播过程当中，从而实现了增强偶像曝光度的目的。在这一点上，腾讯视频在对自己制作的节目宣传推广中的做法十分值得借鉴。

如腾讯制作的弹幕类综艺节目《带你去看TA》，这个节目的主要内容就是明星与粉丝进行互动，这对于众多粉丝来说无疑是一个极易点燃的爆点。古装玄幻剧《古剑奇谭》热播的时候，剧组的主创及主演人气飙升，当时的李易峰、杨幂、马天宇等均被《带你去看TA》节目组邀请参与该节目，使得这一期节目的弹幕互动数据取得了惊人的成绩，将有关的话题成功引爆并进行了广泛的传播。

此外，腾讯视频还大胆创新，开发了明星演唱会的在线直播互动模

式,这一模式也成功地运用了粉丝的病毒营销方法。如李易峰的个人演唱会,粉丝可以通过在线点播歌曲,以送花的方式与自己心中的偶像进行互动,在这场演唱会中,互动人数达到200之多,新浪微博相关话题的阅读数量超过了4亿次,这是一个非常成功的病毒营销案例。

借助于粉丝"病毒营销"的魔力,腾讯视频成为无可争议的视频内容提供商巨头。根据艾瑞咨询公司的数据,腾讯视频在2017年成功地成为覆盖用户最多的移动视频客户端,成为行业的领军者。

在移动互联网时代,粉丝对品牌的宣传营销所起到的作用是不容忽视的,一个IP的产生及发展离开粉丝的支持也是万万不行的。粉丝可以通过各类社交网站对自己喜爱的IP进行"暴力刷屏",展现了病毒营销的力量。在某种程度上,可以说,粉丝的支持力度决定了一个IP品牌发展的上限。因此,对IP进行病毒营销的第一个关键点是找准爆点,有效地将粉丝聚集起来,只有给予了粉丝想要的,真正赢得了粉丝的喜爱,才能让粉丝倾尽全力,最终实现IP品牌的病毒营销。

病毒营销的第二个关键节点,是发挥粉丝的盈利效应。互联网时代仍然是一个经济发展时代。对于任何IP产品而言,粉丝都是盈利的关键因素,了解了粉丝的潜在需求,定制针对粉丝的个性化IP,让粉丝参与IP产品的打造过程,让他们心甘情愿地买单,从而实现变现的目的。

现在的粉丝群体大多数是年轻人,他们具有一定的消费能力,愿意为自己喜欢的内容买单,并且将自己感兴趣的东西进行广泛地转发。因此,蓬勃发展的IP时代给了个人、企业和整个行业一个非常好的突破口,那就是谁能更好地挖掘粉丝的强大能量,谁就能在这场竞争中取得胜利。

对于IP的拥有者而言,就需要对粉丝的地位进行充分的认可,实行以粉丝为中心的营销策略。当IP的开发企业能够满足粉丝的需求,抓住粉丝的心时,就可以利用粉丝的行为及其影响力,帮助企业实现盈利的

目的。完善粉丝产业链，这是一个企业应重点关注的。

在利用粉丝创造效益方面，欧美国家和日韩的做法已经非常成熟，其IP衍生产品的收益已经超过了直接产品的收益。在这些国家，一个IP就是一个庞大的产业链条，以此为中心，服装、饰品、玩具、图书等众多与IP相关的市场非常成熟，产生了巨大的经济效益。

如体育用品类，在贝克汉姆风靡的时代，印有他头像的T恤每年可以销售2亿多件，销售额达到11亿美元，而在很多年前，美国NBA的球队明星及周边产品带来的销售额就已经达到了33亿美元，这些产品涵盖了球衣、球鞋、队徽、队标、纪念品等全部品类。

在国内，IP产业的市场大有潜力可挖，当前还处于初步发展阶段，这与当前中国消费市场愈加成熟的现实并不匹配。因此可以预见，服装、玩具、饰品、动漫、书刊等融为一体的差异化产品供应将是众多企业未来的重要布局，可为企业的全面发展提供全面的助力。

病毒营销的第三个关键节点，是通过走心吸引更多的粉丝。在IP时代来临后，偶像明星代言，网红直播带货，电视剧赞助层出不穷，行业内形成了成熟的营销推广模式，但是也越来越缺乏新鲜感。当品牌只是将注意力放在吸引粉丝上，不重视品牌与明星IP的契合度时，粉丝们很难成为品牌的忠实拥趸，无法达到真正的营销效果。因此，要实现病毒营销，IP品牌需要更加地走心，将更多的路人转为真正的粉丝。在这一方面，新希望乳业创造了一种新的方式，给了大家参考借鉴。

新希望乳业在其产品"轻爱·轻酸奶"的营销过程中，选择了强力明星李荣浩做代言，并冠名了十场李荣浩世界巡回演唱会，以精准的定位、准确的明星选择，以及线上线下两个渠道的粉丝互动来布局，最终达到了病毒营销的效果。

在对品牌进行定义的时候，"轻爱·轻酸奶"将自己"轻"的属性延

展为一种全新的生活方式，不仅突出产品畅爽不黏稠的特质，更是认为人们应展现出一种"轻"生活的方式。基于这个定义，在选择明星代言的时候，人气就不再是唯一的标准，贯彻了"轻"生活态度的人，才更加符合这款产品的特点。因此，年轻有为的李荣浩因为具备这样的特质而被选中。

之后，李荣浩在新专辑《有理想》中围绕"轻"的主题与粉丝进行互动，并推出了"轻理想"主题。拥有清晰的主线和默契的品牌特性，更容易触动消费者的情感和认同。在与李荣浩的粉丝形成关联之后，如何将这些粉丝转化为品牌的消费者就成为下一个阶段需要解决的问题。在这一过程当中，提高粉丝的参与度，调动粉丝的情感是关键的一个环节。为达成这一目标，"轻爱·轻酸奶"采用了精准的圈层营销，通过线上线下的内容传递和互动成功转化了第一批粉丝。在李荣浩的演唱会上，粉丝们也纷纷发表对于"轻理想"理念的感悟，并结合自己的实际情况进行广泛地讨论，如此将"轻爱·轻酸奶"的品牌内涵潜移默化地融入自己的意识当中。在线上，"轻爱·轻酸奶"也对"轻"的内涵进行了更深一步的挖掘，制作了李荣浩的歌词手绘卡，还对李荣浩的粉丝进行了后援，通过这一系列的活动，引起了粉丝的情感共鸣。

总体而言，从与李荣浩的粉丝进行互动到进行病毒营销，"轻爱·轻酸奶"的推广效果实现了最大化，在宣传了自己的同时，也收获了一批精准的粉丝，成为IP时代里品牌嫁接IP、将IP转化为品牌忠实拥护者的成功案例，为大家提供了一个非常好的借鉴。

病毒营销的最后一个关键点是病毒扩散，发挥关键领袖的影响力。上文提及，微博营销是病毒营销中非常重要的一个手段，在这个营销方式中，关键领袖发挥着重要的作用。这些意见领袖对相关事件的看法，对于引发病毒性扩散起到了关键的催化作用，从而达到病毒营销的效果。

盛大的游戏《百万亚瑟王》便是这一方式的受益者。

在游戏推广之初，盛大游戏在官方微博上发布了两位漫画家植入亚瑟王卡牌游戏角色的萌宠系列作品，通过段子手的转发和评论引导大众来关注这款游戏。赵奕欢、唐嫣、谢娜等明星也发布游戏邀请码，鼓励自己的粉丝一同玩耍，粉丝随之自发地进行传播，大大提升了这款游戏的知名度，掀起了第一股游戏下载热潮。

得益于第一波下载热潮的经验，盛大游戏继续追加对KOL的投入，如以谢娜为中心，邀请了"快乐家族"全体成员进行游戏发布；之后通过大量热门的KOL信息传播让病毒扩散得更加广泛，形成了"全民都在玩"的局面。选择KOL时，盛大游戏还将目光对准了著名游戏玩家的账号，让许多目标受众直接下载了游戏。

可以说，在《百万亚瑟王》这款游戏的营销当中，通过明星KOL进行内容发布，启动对这些信息的"二转"和"三转"，从而最大范围地扩大了影响，充分彰显了意见领袖的强大影响力。

2）痛点营销：让受众成为上帝

痛点营销，是与病毒营销并驾齐驱的营销方式之一，也是一种非常火热的营销方式。所谓痛点营销，就是营销人员采用一定的营销手段，让消费者达到心理预期，从而消除消费者对产品或服务产生的落差心理，实现打动消费者的目的，刺激消费者的购买欲望，让其成为粉丝，达到营销的效果。

实现痛点营销的第一个步骤，就是找准受众群体，戳中痛点。IP领域的营销方式其实与其他领域并无不同，其中心都是用户。在进行营销的时候，首先就需要考虑受众是谁，他们的痛点是什么，如何将自己的卖点与他们的痛点相结合，这样才能找到钥匙来打开影视化作品营销的

锁。在找准受众群体这一方面，百思传媒就是一个非常值得学习的榜样。

百思传媒是国内实力非常雄厚的影视娱乐营销机构，非常受观众欢迎的《父母爱情》《辣妈正传》等都是其成功的营销案例，这两部剧播出的时候，收视率很高，话题度也很热，他们在进行营销时的做法大致如下：一是分析受众群体，在制定总体策略前，百思传媒首先会对其产品的受众进行精准的分析，分析的内容十分全面，包括受众群体的特性、年龄，以及他们最可能感兴趣的话题。分析这些内容的过程，就是挖掘用户痛点的过程，不同的产品，用户的痛点也是不一样的。《父母爱情》的受众是年长的一辈，他们对于剧中人物的经历感同身受，《辣妈正传》的受众则是时尚青年，对剧中的内容感到亲切无比。二是结合受众的习惯制定综合性的营销方案。在制定营销方案时，百思传媒注重研究核心受众的触媒习惯，有效地将新媒体和传统媒体进行结合，从而制定综合化的策略来实现营销目的。仍以《父母爱情》和《辣妈正传》为例，两部电视剧虽然剧情及类型区别很大，但是营销的策略十分相似。情感化的营销都是其主要手段，不同的是，《辣妈正传》在主打情感牌的同时，还结合剧情涉及了许多社会化话题，如育儿、婆媳关系、父母关系等。

对于每个IP产品来说，都需要根据作品和用户进行深入的研究，制定不同的策略进行营销，从而让IP在受众群体中实现口碑和占有率的提升。

实现痛点营销的第二个步骤，是要掌握扎实的营销技巧。在做好扎实的受众群体分析工作之后，灵活应用营销技巧就成为一个非常重要的手段。在这一方面，长隆利用《功夫熊猫3》作痛点营销的做法就非常值得称道。

《功夫熊猫3》在国内上映的时候，首日票房成绩（1.52亿元）创下了国内动画片首映最高票房纪录，最终取得10亿元票房的成绩。在这部

电影里，动画片主人公阿满将中国功夫展现得淋漓尽致，得到了观众们极大的喜爱。对于《功夫熊猫3》的IP营销，各个品牌商也纷纷绞尽脑汁，参与到开发当中……其中最为成功的是长隆三熊猫。

《功夫熊猫3》中，出现了三只真的熊猫，得到了影迷的广泛关注，这些熊猫的原型就是长隆熊猫三胞胎，世界上唯一存活的熊猫三胞胎，这三只熊猫凭借呆萌的形象得到了大家的极大喜爱。它们的火爆，其背后团队利用《功夫熊猫3》作痛点营销起到了很大的作用。在《功夫熊猫3》上映前，长隆在纽约广场LED大屏上对熊猫三胞胎进行了广泛的宣传，在电影上映当天，通过微信发送相关信息，介绍熊猫三胞胎在《功夫熊猫3》中的出演，成功地将这三胞胎捧为人气王。许多观众除了享受好看的剧情，更是将对三胞胎的讨论视为乐趣，让它们顺利登上各大媒体头条，因而聚集了非常多的国内外粉丝。

在三胞胎拥有了众多的粉丝基础后，长隆发起了很多的活动，如通过微信朋友圈拍视频向粉丝传送新年的祝福，如将三胞胎的成长趣事分享给观众，如将熊猫三胞胎角色融入手机游戏中等，这让三胞胎的人气不断提升，也让更多的粉丝获得了很好的参与感。

在与粉丝充分互动的过程中，长隆熊猫三胞胎实现了IP营销的至高境界，那就是实现了品牌的自动传播。在营销过程中，长隆熊猫三胞胎找到了最佳融合点，发挥了最大的效力。在这次营销中，长隆熊猫三胞胎的传播影响人数达到了1.3亿，广告效果的价值超过了8000万元，成绩惊人，也让我们看到了IP痛点营销的魅力。

实现痛点营销的第三个步骤，是实现粉丝的情感迁移。在每个粉丝成长的过程当中，对于很多事物都会产生深厚的情感，这些情感关乎青春，关乎成长，是他们一生中最为美好的情愫之一，如果一个IP产品在营销过程中，可以将他们的这些情感成功地迁移到自己的产品当中，就

会呈现出意想不到的营销效果。

《火影忍者》作为一部连载多年的漫画,在国内及世界范围内拥有众多的粉丝群体,而拉勾网是一个正规的求职网站,两者看似没有什么关系。不过拉勾网与《火影忍者》手游一起举办了一次名为"忍者升职季"的跨界合作活动,就很好地利用了情感迁移的方式引爆了微博话题,成功聚集起一批火影的粉丝。

在这次活动中,玩家在拉勾网上搜索特定的职位,就可以找到鸣人等角色为玩家加油的动态CG,新鲜的玩法让众多火影粉丝参与了进来,并自发打造了微博话题,让其在很长一段时间内牢牢占据微博搜索榜单之首。

能够取得这样的成绩,原因在于人们对于正规的网站与充满二次元气息的《火影忍者》手游之间的结合感觉十分惊奇,更在于两者之间的用户群体重叠度很高。因为二次元的用户多为80后和90后,而《火影忍者》开始连载的时间,恰恰是这些群体成长的时期,他们在面临找工作的时候,拉勾网逢时地推出了这项活动,让粉丝对火影的情感成功地迁移到拉勾网这次的活动当中,用情感联结了粉丝和IP,成为这次活动能够取得成功的关键。

3)关联营销:让双方互利共赢

关联营销是商业运营中很常见的一种营销手段。所谓关联营销,指的是一种建立在双方互利基础上的关联销售手段。这种营销方式通过一种事物、产品、品牌的营销带动更多的事物、产品及品牌营销,具有成本低、营销效果好的特点。在IP的营销中,这种方式的使用也变得越来越多。

对消费者而言,每次消费的起点都是源于对产品的认知,IP是输出

认知的重要手段，想要实现产品的关联营销，产品或者企业的创始人需要重视IP化，做到了这一点，才可以最大限度地调动用户和资源。以人为载体，已经成为当前时代背景下满足市场需要的传播方式，充分利用社会化媒体，才能让产品和品牌得到最大范围的推广，实现最好的传播效果。

苹果的创始人乔布斯是IP化的典型案例，其拥护者因为他的人格魅力喜欢上他，进而爱上他的品牌"苹果"，并在每款新品开发出来后都疯狂地买单，究其原因，就是因为品牌创始人的魅力赋予了产品和品牌以生命，让这个品牌更加具有感染力，从而大大地提升了品牌的影响力。创始人想要实现IP化，首先要进行定位，确定当前阶段的目标，从而树立自己的心智地位，并制定支撑点。当有了准确的定位之后，就需要通过研究市场分发场景，选择诠释载体，设置内容制作、发布节奏来对IP进行全方位的诠释。在这一过程中，微信、微博、新闻客户端都是可利用的主要的场景分发工具。然后，就是将创始人的IP进行广泛的传播，在短时间内实现爆炸性传播效应。这个目的想要实现，需要明确自己的传播渠道，充分利用自己的粉丝聚集地，当微博粉丝众多时，就选择微博，当公众号读者众多时，可以选择微信。最后，需要将IP转化为经济收益。创始人的IP推广，在塑造个人形象之外，一定要将品牌进行关联，从而让受众潜移默化地受到感染，将粉丝转化为客户。需要注意的是，创始人并不需要做到事事完美，因为任何一个人都不会得到所有人的认同，创始人需要努力提升自己，在保留自己真性情的基础上不断提升自己的专业水准，让自己拥有独特的魅力，对粉丝产生重大的影响。

对于影视剧IP的关联营销，也有许多成功的案例可以参考。赵丽颖与林更新之间的合作就是一个典型。2016年5月，由赵丽颖、林更新主演的电视剧《楚乔传》登陆荧屏，掀起了一股收视热潮，其曲折的剧情

以及演员们的出色表演得到了观众的一致好评。赵丽颖和林更新在这部剧播出后更是人气飙升，成为当年的超级流量。同为古装武侠类型的《忘忧酒馆》的微电影制作方，从《楚乔传》的大热中看到了机会，他们利用《楚乔传》赵丽颖与林更新之间的CP热，邀请他们二人担纲《忘忧酒馆2》的主演，很好地延续了二人因《楚乔传》而聚集的超高人气，将他们的粉丝及《楚乔传》剧粉的注意力，成功地关联到了《忘忧酒馆2》当中来，让《忘忧酒馆2》未播先火，受到了众多粉丝的期待。之后，《忘忧酒馆》出品方又趁此热度，将微电影进行升级，拍摄制作了大电影《忘忧镇》，让跌宕起伏的武侠情缘剧情进入大荧屏与观众及粉丝们见面，关联营销手段一波跟进一波，层出不穷，让赵丽颖和林更新这对搭档在《楚乔传》中获得的粉丝，将自身注意力自然地转移到忘忧系列中去，也让忘忧系列产品得到了很好的营销效果，实现了较高的经济收益，成为其他出品方学习关联营销的一个好的参考。

此外，《妖猫传》与京东商城的搭档合作，也可以给想要采用关联营销方式的人们一定的启示。

电影《妖猫传》改编自日本魔幻小说《沙门空海之大唐鬼宴》，讲述了妖猫出现，搅动长安城，白乐天和空海联手探查，让一段真相浮出水面的故事。这部电影由著名导演陈凯歌指导，汇聚了黄轩、张雨绮等众多明星。虽然电影已经受到了很多的期待，但在日益激烈的竞争环境下，如何让其进一步得到更多粉丝的关注，成为《妖猫传》出品方重点需要考虑的问题，这时京东商城进入了他们的视线。

京东商城是国内排名前列的电商企业，拥有非常大的影响力。《妖猫传》的出品方与京东商城经过分析发现，两者之间的受众拥有一定的共性，可以进行深度结合，实现关联营销，从而让《妖猫传》获得更多的潜在观影群体，让京东商城的形象在消费者心中得到进一步的强化。于

是，一场盛大的关联营销活动就此拉开帷幕。

线上，京东商城平台给推广商家提供免费流量支持，吸引了将近10万家商家参与活动，京东还联合新丽传媒准备了300万张电影票和价值1亿元的电影券提供给参与活动的商家，让购买他们产品的观众有机会免费获得观影机会。

线下，京东在12个重点城市的地铁、公交站牌、影院等渠道投放了大量的关于《妖猫传》的宣传海报，为其呐喊造势。

通过这些合作，京东商城为参与的商家带来了超多的流量红利，而《妖猫传》在国内上映的首日获得当日电影票房第一的成绩，打败了众多强劲的对手，而电影的成功也给京东2017年取得圣诞节促销的大捷立下了汗马功劳。两者的合作实现了双赢的局面。

4）体验营销：让未来发展大有可为

体验营销，是一种新型的营销方式。这类营销方式注重从感官、情感、思考、行动和关联五个方面为用户带来极致的体验，在IP的营销方式里，慢慢成为效果十分显著的一种方式。

在体验营销方面起步最早、目前做得最好的要数迪士尼，这点也是毫无争议的。迪士尼经过了几十年的发展，在IP的打造以及体验营销方面已经十分成熟。迪士尼以米老鼠、唐老鸭作为初代IP，得到了世界人民的普遍喜爱，在后来的发展中，又打造了白雪公主、狮子王等超级IP，并收购了漫威，用10年的时间打造了电影漫威宇宙，让钢铁侠、绿巨人、美国队长等超级英雄形象深入人心，取得了极为耀眼的票房成绩。迪士尼实施体验营销的主要方式是实景营销，迪士尼乐园则是人们体验迪士尼这些超级IP的一个重要空间载体，人们可以到迪士尼乐园观看这些IP人物的演出，与他们互动，购买相关的衍生品，获得观影、购物、互动

的全方位体验。迪士尼的体验营销也为其带来了极大的经济收益，2017年，迪士尼乐园的营业额高达551亿美元。以上海迪士尼乐园为例，2016年6月正式开园，一年间便收回成本开始盈利，接待游客数量超过千万，并且因为其良好的口碑而吸引着越来越多的人前往游玩。

随着科学技术的发展，体验营销的又一个发展趋势是VR营销。VR也叫虚拟现实，是现在非常火爆的科技概念，并且许多相关产品已经进入人们的日常生活当中。许多影视及文化公司也结合VR技术，开展了下一阶段的战略布局。

暴风集团曾是我国著名影视巨头，它主打"VR+旅游"新生态，与澳大利亚旅游局签署了战略合作协议，计划将在暴风媒体平台上线澳大利亚的旅游风光VR，用户可以在家中欣赏到堪培拉、悉尼海港、林肯港等澳大利亚风景名胜，成为拥有全视角观看世界的"上帝"。通过这个技术及服务，全球范围内想要去澳大利亚旅游观光而不知从何处游起的人们，可以通过暴风集团的官网及门店提前体验一番，从而确定自己的目的地。

华强文化公司是华强集团的一个重要分支，文化科技主题公园是其目前主营业务之一，方特主题乐园是人们耳熟能详的代表。华强公司目前实施的是"IP+VR"战略，以其独有的IP文化和领先的特种电影VR技术为基础，利用影视、特种电影、主题公园等渠道实现经济收益，华强公司拥有自己的研发技术和设备构建，拥有很强的技术能力来支撑自己想法的实现。

除上述两家公司外，奥飞娱乐、优酷土豆、百度视频、酷六等视频平台也纷纷迈开了VR视频布局的脚步。有研究认为，近几年中国VR影视产业可能会通过旅游推广、体验销售等多种渠道实现变现，成为下一阶段IP营销与开发推广的蓝海。

体验营销除了实景营销和VR营销，声音营销也是其中一个重要的组成部分。许多公司开展了声音IP的玩法，最为典型的是国际在线。国际在线面对IP热潮，在2016年通过实施一系列措施向"声音IP"转型，经过几个月的调整和实践，其"声音IP"体验营销策略获得用户认可，并引起业界广泛关注，开创了"声音IP"新体验模式。

国际在线主要做了三方面的工作。一是开放电台直播，吸引优质的自媒体和合作节目入驻；二是通过打造主播工作室开创个人和平台的电台创客；三是改进工作方法，贯彻体验式广播理念，将声音带进人们日常生活之中，进行场景化营销，采用的方式为打造主播IP，并通过特定节目进行体验营销。在这一模式下，主播不用再固守封闭的电台直播间，可以和现实中的粉丝们直接接触，用自己的个人魅力征服粉丝，带领粉丝们用声音表达和记录生活。其名下主播璟玮与粉丝在游轮甲板上搭建的"海上直播间"便是声音营销的一个生动案例，取得了非常好的效果。

> **链接：**病毒营销是一种成本低廉而效果显著的营销方式，在所有IP产品的营销过程中，是非常好的一个选择。找准受众群体，戳中痛点，辅以扎实的营销技巧，实现粉丝的情感迁移，是实现痛点营销的三个主要步骤。运用成本低、范围广的关联营销方式，能够很好地将市场的蛋糕做大，让品牌方和IP方均获得非常好的营销效果，实现双赢。随着相关技术的不断发展和成熟，体验营销的方式也会越来越丰富，从而为IP营销取得更好的效果提供强大的助力。

第二节　网络文学IP影视化营销策略

对于任何类型的IP来说，其开发都应该是全方位的。如果操作得当，一个好的IP可以以优质的内容作为基础，进行一系列的产品产出，从而

为整个开发团队带来更多的经济收益。

一、质量让位于流量，IP产出链式发展

对于IP的价值挖掘，要从IP的个性化入手。信息社会中，想要夺取众人的眼球，具备强烈的辨识性是非常重要的，也就是提倡产品的个性化。IP指的是知识产权，也就代表着它的内容是独一无二的，是具有强烈的个性色彩的。因此，对于IP的价值挖掘，就需要分析这个IP的构成，提炼出其具有个性的特征，然后就此特征进行深度和广度的延展，让开发出的产品彰显自身个性，让消费者看到这些开发出的产品，就能够联想到其IP的内容，让这些产品成为其价值品牌的代名词。影视IP的个性化产品也有许多成功的案例，最为大家熟知的莫过于漫威的那些英雄形象，这些英雄形象衍生的产品多种多样，从衣服到玩具，再到汽车摆件等，都广受大众欢迎，而且每个英雄的形象都非常具有辨识性，在实现了产品的经济效益的同时，又使得整个漫威的大IP更加深入人心，实现了两者之间的正向循环，让整个IP的价值开发更加顺畅。

对于IP的价值挖掘，实现IP与受众之间的共鸣也是不可缺少的。IP输出的终端永远是受众，不管开发者认为自身对IP的开发做得多么好，如果最终受众认为不符合自己的审美需求，不为开发出的产品买单，那么最终这个IP的价值开发就难言成功。IP的价值挖掘具有个性化，可以吸引受众的目光，但是想让受众认可这个IP，就需要这些IP的价值挖掘具有共鸣性。所谓共鸣性，就是IP产品的开发并非自说自话，而是紧紧围绕受众的情感需求而来，让受众在看到或购买这个产品的时候，能够挥洒自己的情感，实现高层次的心理需求，从而让IP的深度挖掘能够体现自己更大的价值。

IP的价值如要更好地实现挖掘，还应该具有趣味性和生命力。IP挖掘的趣味性和生命力是相辅相成的，趣味性、生命力与IP挖掘的个性化、共鸣性也是互补的。当IP开发的趣味性十足时，就会更好地吸引受众，有了受众市场，那就呈现出旺盛的生命力。在IP不断地提升自身趣味性的时候，也是在认真地考虑与受众情感上的共鸣性，因为趣味性与共鸣性是相通的，如果不能实现与受众之间的情感共鸣，那就不是一个具有趣味性的内容。当一个IP的价值挖掘充满趣味性，得到受众广泛认可的时候，自然也就成为受众心中独一无二的存在，也就实现了个性化的开发。因此，这几个特性之间是相互依存的，缺一不可。

> **链接：** 挖掘IP的深度价值，是一个团队在进行IP运营时非常重要的一项内容。从IP的个性化入手，努力挖掘其与受众的共鸣性，挖掘其趣味性，赋予其旺盛的生命力是实现IP深度挖掘的良好途径，充分利用它们之间相辅相成的辩证关系，就可以掌握IP挖掘的方式和方法，从而将其价值开发到最大。

二、释放IP潜力，团队全助力

在现实当中，有许多成功的影视作品案例，它们在刚上映的时候并不被人所看好，但是因为团队分工明确，合作充分，打造出了优质的作品，再辅以适当的运营推广，使作品最终成了广受人们欢迎的爆款。由此也可看出，强大的团队力量可以让一部作品剑走偏锋，实现逆袭。

哪吒是中国人十分熟悉的神话人物，也是许多人儿童时代的美好回忆。2019年暑期档，动画片《哪吒之魔童降世》上映，在开始并不被看好的情况下，成为这一年最大的黑马，上映51天累计票房超过49.77亿元，创造了国产动漫票房新纪录，并位列中国电影史票房亚军。与此同

时，豆瓣评分也高达8.7分，收获赞誉一片，成为一部不容忽视的现象级作品。

《哪吒之魔童降世》这部电影由80后鬼才导演饺子执导，以中国传统神话故事《封神演义》为基础，讲述哪吒阴错阳差地被魔丸附体，但他不甘心于命运的摆布，在父母和师父的帮助下自我成长、自我突破的故事。

这部电影能够取得成功并成为一部爆款，背后的原因值得深思，其中团队的力量就是不可忽视的一个关键要素。这部影片筹备时间长达5年，剧本在短短半年时间里修改了66次，后期制作精心打磨了3年。作为电影的导演，也就是这部电影的内容执行官——饺子对于电影的质量要求非常高，对团队成员的标准也非常严格，配音的时候，一句台词经常要重复上百遍，才能从中选出最满意的。这部电影参与的制作人员数量多达1600人，最初制作了超过5000个镜头，最后筛选出了2000个，其中一半以上都是特效镜头，几个特效段落的制作时间都在3个月左右。其中广为人知的一个故事是，一个承揽这部电影特效的某动画公司员工，为了不再受制作其中一个镜头的折磨，选择了跳槽，但是刚到新单位被告知仍然需要处理这个镜头，实在无奈终于死磕出来了。可以说，正是因为整个团队对这部电影的负责，对这部电影的极致匠心，才给这部电影成为爆款奠定了基础。

除了制作精良外，《哪吒之魔童降世》也进行了一些推陈出新的举措。中华民族有悠久的历史，其中有很多人物形象都具备成为超级IP的特质，这些年来，也有很多中国元素被很好地开发出来，如早期的《功夫熊猫》《花木兰》，以及新近的《白蛇：缘起》等，都取得了很好的成绩。让人们看到中国传统文化依然是IP开发中取之不尽的"富矿"。《哪吒之魔童降世》取材于古代神话小说《封神演义》，但却通过新颖的故事

及文化创意，让古老的神话资源得到了创新性转化，电影打造的新版"魔童哪吒"在外形上一反常态，别具一格，在精神性格上更是不甘于宿命，勇敢地与命运抗争，最终实现逆天改命，很好地诠释了中华民族奋斗不息的文化品质，并符合当代人的拼搏与奋斗理念，再配以现代化的、高超的技术技巧，向大众展示了中国传统文化的巨大张力和创新空间。

《哪吒之魔童降世》的推广运营也是非常成功的。在受众定位上，这部电影摒弃了以往许多国产动画片低龄化定位的策略，从打磨故事情节入手，对叙述方式进行创新，按照全年龄段观众群体的定位对观影人群进行拓展，并着眼于全产业链条开发，在动画片中讲述了非常深刻的人生道理，让成年人也能够得到启发，让他们也成为独立的受众群体。

在上映过程中，影片充分利用互联网加大网络传播的引导力，适时挖掘共鸣点，以达到口碑传播的目的。出品方制作了前端海报，这些海报设计非常出彩，很好地结合了网友的神奇脑洞，引发众多网友热捧。出品方还特意制作并发布各种哪吒表情包，让这些有趣的内容通过网络社交工具进行二次传播，让许多看过这部影片的观众更深入地参与到影片的传播过程当中，用社交群体互动的方式及理念将观众和电影的距离拉得更近了。

通力合作的团队，打造了影片过硬的质量和超高的口碑，再加上充满创意的推广和营销，让《哪吒之魔童降世》在暑期档独领风骚，在中国电影发展历史中留下了自己浓厚的一笔。

> **链接**：团队的力量在IP的开发及运营当中至关重要，一个好的团队，通过合理的分工和充分的合作，可以让一个并非热门的IP成为爆款，受到广泛的关注和欢迎。

后　记

　　从网络文学作品到成功的网络文学IP影视剧，需要走过的路是漫长、细致、琐碎而艰难的。本书涉及优质且版权清晰的网络文学作品、优秀的编剧、优质的影视剧创作团队、后期影视剧的运营与营销等多个方面，内容丰富且较为全面。要想把优质的网络文学作品转化为现象级的网络文学IP影视剧，对其影视化道路上的每一个环节，我们都不可以掉以轻心。在网络文学向影视化甚至IP全产业链进军的过程中，各个场域都不是独立的，而是整体的一部分，要想取得网络文学IP全产业链开发的成功，就必须做好各个场域的开发，让它们之间相辅相成，相互促进。通过这"一环一域"的努力，我们才能打造出更多优秀的、让人拍案叫绝，甚至引人深思的网络文学影视化作品。

　　本书适合对网络文学IP影视化以及对网络文学IP全产业链开发感兴趣的读者阅读，相信通过阅读本书，读者能够建立起关于网络文学IP影视化以及网络文学IP全产业链开发的完整知识体系。

　　真心希望每一个对网络文学IP影视化的读者可以通过本书进入超级IP的大门，并在网络文学IP领域如鱼得水，找到自己的位置，通力协作，创造出更多、更加优质的爆款网络文学IP影视化作品。